미 술 관 을 위 한 주 석

KB082151

미 술 관 을
위 한
주 석

곽영빈
김원영
심소미
윤혜정
임대근
정다영
최성민
최춘웅

지음

MMCA 안그라픽스

일러두기

· 단행본과 신문, 잡지는 『 』, 논문과 기사는 「 」, 전시는 « », 미술 작품과 영화, 공연은 ‹ ›로 표기했다.
· 국내에 소개된 작품명은 번역된 제목을 따랐고, 국내에 소개되지 않은 작품명은 우리말로 옮기거나
 원어로 표기했다.
· 일부 전시와 작품명은 원어로 표기했다.

미술관을 위한 주석

2023년 8월 25일 초판 발행 · **지은이** 곽영빈, 김원영, 심소미, 윤혜정, 임대근,
정다영, 최성민, 최춘웅 · **펴낸이** 박종달(국립현대미술관), 안미르 안마노(안그라픽스)

국립현대미술관
총괄 임대근 · **기획, 진행** 정다영 · **진행 도움** 이지언
주소 13829 경기도 과천시 광명로 313 · **전화** 02.2188.6000 · **웹사이트** www.mmca.go.kr

안그라픽스
편집 소효령 · **디자인** 마바사(김지섭, 안마노) · **영업** 이선화 · **커뮤니케이션** 김세영 · **제작** 세걸음
주소 10881 경기도 파주시 회동길 125-15 · **전화** 031.955.7755 · **팩스** 031.955.7744
이메일 agbook@ag.co.kr · **웹사이트** www.agbook.co.kr · **등록번호** 제2-236(1975.7.7)

이 책은 국립현대미술관에서 열린 전시 «젊은 모색 2023: 미술관을 위한 주석»(2023. 4. 27. ~ 9. 10.)과
연계해 발간되었습니다. 이 책에 실린 글과 이미지에 대한 저작권은 지은이와 작가에게,
출판권은 국립현대미술관과 안그라픽스 출판사에 있습니다. 저작권법에 의하여 보호받는 저작물이므로
무단 전재 및 복제를 금합니다. 정가는 뒤표지에 있습니다. 잘못된 책은 구입하신 곳에서 교환해 드립니다.

ISBN 979.11.6823.037.8 (03600)

서문

1986년 개관한 국립현대미술관 과천(이하 과천관)은 곧 개관 40년을 맞이하는 오래된 미술관이다. 미술제도의 최종 심급에 있는 '동시대' 첨단 미술관으로 기획된 이곳은 그러나 현재는 시간이 멈춘 듯한 진공 상태의 다소 낡은 모습으로 남아 있다. 전시장에서는 급진적인 작품들이 소개되지만, 작품을 지지하는 인프라는 개관 당시의 상태로 머물러 있다. 건축의 속도는 전시의 속도를 따라잡지 못하고, 미술관 공간은 물리적인 변형을 요청받고 있다. 현대 미술관이 현대적 속도에 맞추지 못하여 물리적인 재생을 앞두고 있는 셈이다.

과천관뿐만 아니라 다른 국공립 미술관도 마찬가지다. 과천관이 처한 물리적인 환경 변화는 한국의 모든 미술관이 맞닥뜨릴 미래다. 서울시립미술관, 부산시립미술관 등 1980년대 이후 집중적으로 지어진 공공 미술관을 비롯해 환기미술관, 아트선재센터 등 완공된 지 30년이 지났거나 되어가는 미술관들이 증개축을 논의하고 있다.

한국 사회는 오래된 산업단지를 전시 공간으로 재생한

선례가 있지만 미술관을 다시 미술관으로 재생하는 일은 아직 경험이 부족하다. 현재 전국 주요 도시가 새로운 미술관 유치에 앞다퉈 경쟁하지만, 기존의 오래된 미술관을 돌보는 일에는 인색하다. 지구적 문제가 중요한 고려 사항이 된 지금 지속 가능한 미술관 공간을 위한 요구 조건들이 늘어나고, 무장애 공간 등에 대한 사회적 규범도 강화되고 있다. 다변화하는 동시대 현대미술만큼 현대미술관 또한 사용자의 감수성과 사회적 규범에 따른 변화가 필요하다.

미술관이 처한 질문들은 미술관 공간의 흔적을 더듬고, 그곳의 지난 시간을 추적하도록 이끈다. 오래된 미술관이 새로운 시간성을 획득하기 위해 당장의 물리적인 리노베이션 전에 미술관을 사유하고 탐색하는 과정이 선행되어야 하지 않을까? 미술관의 숨은 공간적 질서를 드러내고 미래와 연결할 수 있는 전이 지대를 탐색하는 일이 필요하지 않을까? 이 책은 이러한 질문에서 시작되었다.

『미술관을 위한 주석』은 국립현대미술관의 가장 오래된 정례 전시인 «젊은 모색»의 42주년 전시 «젊은 모색 2023: 미술관을 위한 주석»(2023. 4. 27. ~ 9. 10.)과 연계해 출간한 앤솔로지다. 미술관 공간의 시간성과 장소성에 주석을 다는 이 책은 오래된 미술관 공간과 그것의 미래를 주제로 미술관이라는 제도 공간에 대한 비평을 시도한다. 건축가, 큐레이터, 디자이너, 비평가, 작가 8인은 미술관의 젊음과 늙음을 규정하는 사물에 대한 이야기부터 도시 공유지로 거듭나는 미술관의 미래에 이르기까지 그간 미술관 제도에서 크게 조명받지 못한 건물, 공간, 사물에 대한 비평적 담론을 제안한다. 나아가 그간 미술관 건축과 전시 공간의 지지체를 직접 설계하고 제작해 온

건축가와 디자이너들의 작업을 통해 이러한 문제에 개입하는 디자인 실천을 돌아본다.

　책은 다음과 같은 흐름으로 연결되어 있다. 전시 공간 디자인을 비롯한 국립현대미술관의 지난 공간적 실험을 개괄(임대근)하고 미술관 공간 경험이 작품 감상을 넘어 소비되는 진화 방식(윤혜정)을 살펴본다. 국립현대미술관 과천의 탄생과 함께 이곳의 상징이 된 ‹다다익선›과의 유비를 통해 미술관의 시간성을 조망(곽영빈)한다. 미술관 공간과 조응하는 그래픽 디자인의 제도적 가로지름(최성민)과 미술관 건축을 위한 큐레토리얼 실천 방식(정다영)을 들여다본다. 미술관의 물리적 재생에 담긴 불완전한 시간의 문제를 고찰(심소미)하고 미술관 공간과 관계 맺는 다양한 경로와 접근성(김원영)에 대해 살펴본다. 마지막으로 이러한 이슈를 담는 미술의 집인 미술관 건축의 다원적 정체성(최춘웅)을 상상한다. 이 책에 담긴 여덟 개의 ‘주석’들은 미술관에 풍부한 공간적·시간적 맥락을 연결 짓기 위한 긴 여정의 첫 걸음이 될 것이다.

정다영
국립현대미술관 학예연구사

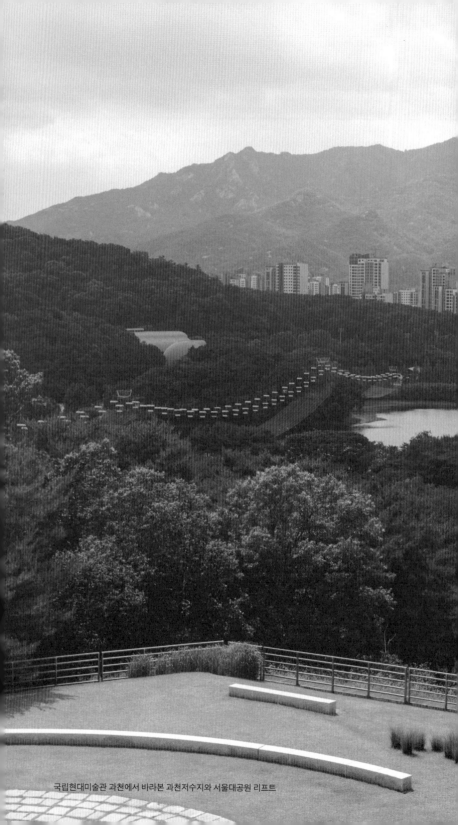

국립현대미술관 과천에서 바라본 과천저수지와 서울대공원 리프트

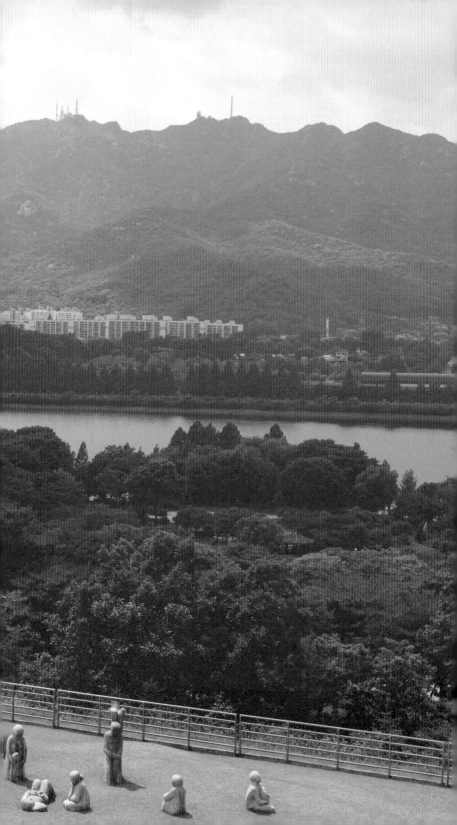

미술관에 쌓인 모색들:
1986~현재

임대근

미술관, 현대미술의 조건?

미술관은 현대미술의 장치이자 조건이다. 즉 미술관은 대중에게 미술작품을 선보이는 공간적, 제도적 배경이기도 하지만, 보다 근본적으로 현대미술을 규정하는 개념적 조건이기도 하다. 현대의 문화 관습에 익숙한 우리가 전자를 이해하는 데는 큰 어려움이 없다. 미술관을 미술품 감상하러 가지 그럼 뭐 하러 가겠나. 그러나 후자라면, 미술관에 관한 얼마간의 논의가 필요하다. 즉 미술관을 단지 미술품의 전시 공간으로 볼 것인지 아니면 그 이상의 기능을 구현하는 하나의 시스템으로 이해할 것인지를 먼저 살펴야 한다.

미술관이 미술의 조건이라는 명제는 미술관을 그저 전시 공간으로 보는 이들에게는 분명 지나치다. 작가들로서는 '뭐야? 내가 고작 미술관을 위해 작업을 한다고?' 하며 발끈할 수도 있겠다. 그러나 미술관을 미술의 역사를 구현하고 승인하는 장치로 규정한다면 이야기는 달라진다. 이 경우는 역사라는 무형의 대상이 체화된 존재로서 미술관을 이해하기 때문이다. 역사로부터 자유롭기는 어렵다.

미술관과 미술의 관계는 유사 기관인 박물관과 유물의 관계와는 다르다. 박물관 진열장 너머 빛나는 유물들에게 이곳은 자신들의 최종 목적지가 아니다. 금관이나 도자기들에게 있어 '현장'은 박물관 담장 밖 어딘가에 있었다. 유물들은 그저 그 현장을 역사적으로 재구성하는 단서일 뿐이다. 반면에 현대 미술작품에게 미술관은 바로 '현장'이다. 작업실에서 창작열을 불태우는 작가들이 염두에 둔 목적지가 바로 미술관이다. 그것이 소변기든 거리의 낙서든 TV 모니터든, 미술관과 전

시라는 조건이 없다면 그것들은 의미를 만들어내지 못한다. 미술관이야말로 바로 현대미술의 최초 목적을 비로소 온전히 구현하는 기회이자 장소이기 때문이다.

물론 미술관을 역사 자체와 동일시하는 서구적 시각을 한국의 미술관에 곧바로 적용할 수 있을지는 논의의 여지가 있다. 서구 사회의 미술관은 투쟁에 의해 획득된 제도다. 시민 사회의 성숙과 함께 그전까지 소수 지배계급에 의해 독점되었던 문화와 권력을 공유라는 형태로 시민에게 반환한 장치였다. 즉, 이러한 역사적 조건과 시점을 배경으로 탄생한 미술관 제도는 특정 계급의 소유물을 과시하기 위한 이전의 공간과는 근본적으로 구별된다.

특히 현대미술관의 대상이 되는 '현대미술'은 이전의 역사적 미술과도 근본적으로 단절되어 있다. 과거 미술의 역사적 연장선상에 놓인 현대적 혹은 동시대적 상황이라고 보기엔 20세기 이후 미술의 면면이 석연치 않다. 단순하게 비유하자면 과연 파블로 피카소(Pablo Picasso)의 〈게르니카〉(Guernica)를 미켈란젤로(Michelangelo Buonarroti)의 프레스코화의 계승이라고 볼 수 있는가. 마르셀 뒤샹(Marcel Duchamp)의 〈샘〉(Fountain)을 박물관에 진열된 도자기 전통의 현대적 구현이라고 볼 수 있는가 하는 질문이 남는다. 대부분의 미술사 교과서는 이 등식이 당연하다는 가정하에 설명을 이어간다. 그러나 우리가 진심으로 이 질문에 답할 수 있는가? 그렇다면 과거의 미술을 기대하고 현대미술을 감상한 관객들의 당혹감은 어떻게 설명할 수 있는가?

나는 차라리 현대미술을 일종의 장르로 볼 것을 제안한다. 기존의 장르들 — 예컨대 회화, 조각, 판화, 드로잉 등 — 과 별개로 근현대라는 특정한 시간과 장소를 배경으로 시작된, 혹은

발명된 새로운 장르로 보자는 의미다. 이 새로운 장르의 기능은 기존 미술 분야의 그것과는 다를 수밖에 없고, 따라서 우리가 '현대미술'을 대할 때 기대하는 부분도 달라야 한다.[1] 이 가정을 근거로 소위 현대미술의 역사로 언급되는 다양한 작품과 사조를 역으로 회상해 보면, 급진적으로 보이는 이 시각이 의외로 상당한 설득력이 있다는 점을 알게 된다. 20세기 이후 현대미술사에서 지금껏 회자되는 미술작품들을 이 틀에 대보면 그리 어색하지 않다는 의미다. 만약 이 가정이 어느 정도 설득력이 있다고 본다면 현대미술관이라는 공간을 바라보는 시각 역시 달라질 수밖에 없다.

국립현대미술관 과천의 공간들

1986년 국내 최초의 현대미술관이 과천의 어느 산자락에 내려앉았다. 아래에서 올려다 보면 유럽의 옛 성곽 같기도 하고 상공에서 내려다보면 SF 영화에 등장하는 우주선 같기도 한 핑크빛 석조 건축물이 들어선 것이다. 굳이 '내려앉았다'고 표현한 것에는 여러 의미가 있다. 공모 당시 경쟁작이었던 김수근의 아이디어 스케치는 계곡을 중심으로 여러 건물이 중첩해 자리한 형태였다. 마치 한국의 촌락이나 사찰 가람이 형성되는 방식처럼 미술관이 자연의 구조로부터 '피어나는' 형태다. 반면 김태수의 설계는 그 자체가 이미 완결된, 하나의 덩어리 구조다. 크고 작은 건축 단위들의 대화나 조합보다는 그 '우주선' 안에 이미 모든 기능을 응축하고 있다. 적당한 착륙지만 있다면 어디든 날아가 앉을 수 있을 것만 같다.

건축 평론가 박정현은 《젊은 모색 2023》 일환으로 열린 작가와의 워크숍에서 80년대 공공 건축을 관통한 키워드가 "옛 건축의 형식적, 개념적 재해석에서부터 기와 지붕에 이르기까지 줄곧 강조된 '전통'"이라고 했다. 그런 상황에서 서구 건축 언어에 기반한 김태수의 접근법은 "이질적인 동시에 대담한 것이었을 수 있다"고 말한다. 실제로 김태수와 건축가 서현과의 인터뷰에 따르면, 서구 건축에 기반한 접근법은 설계 평가에서 공공연한 '감점'의 요인이었다고 기억한다. 그렇지만 미국을 무대로 활동하던 김태수였기에 그 전통의 강박에서 자유로울 수 있었고, 과감한 접근을 취할 수 있었다고 한다.[2]

물론 그렇다고 과천관이 자연을 무시하는 방식으로 들어섰다는 것은 아니다. 오히려 김태수는 설계 당시부터 건물이 자연을 거스르지 않도록 하려는 의도를 일관되게 유지하고 있었다. 우선, 만 평에 이르는 건물의 대부분을 마치 기단처럼 넓게 펼치고 수장고, 사무실, 기계실 등 미술관의 기본 기능을 담당하는 공간은 드러남을 최소화하면서 그 위에 우주선 같은 구조체가 시각적으로 돌출되도록 디자인했다. 또한, 그동안 여러 연구에서 언급한 것처럼 주변의 대공원이나 놀이공원과는 달리 주 출입구를 일주도로와 등지게 배치해 숨기고, 인공 연못을 만들고 다리를 놓아 전통 가람의 공간 체험을 유도하는 장치를 만들었다. 즉, 한눈에 건축물의 전모가 드러나지 않기를 의도했다는 것이다. 인근 수원의 화성이나 봉화대의 형태를 참조하고 외부 마감재를 수입 대리석이 아닌 화강석을 사용한 것에서도 전통을 의식한 접근을 찾아볼 수 있다.

과천관 주 출입구에 다가가면 정면에 나열된 세 개의 원형 구조체를 만나게 된다. 좌우에는 원형 전시 공간과 장방형

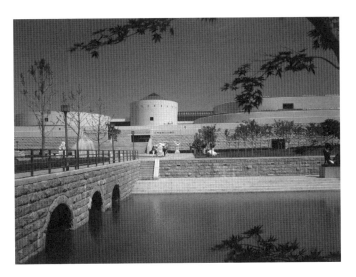

과천관 전경 (1986)

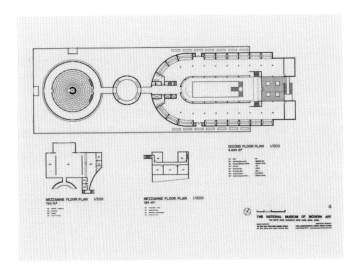

과천관 2층, 메자닌층 평면도 (1986)

전시 공간이 각각 배치되어 있다. 오른쪽 공간은 실제로는 긴 직사각형이지만 정면 뷰에 노출된 부분을 곡선으로 처리해서 이조차 마치 원형처럼 보이게 의도했다. 양쪽의 두 전시 공간을 연결하는 가운데 원형 고리가 램프코어다. 램프코어의 실제 비중은 차치하고, 현관과 로비를 거쳐 가장 먼저 마주하는 이 공간이 과천관의 첫 인상에 큰 비중을 차지하는 것은 어쩔 수 없다. 그리고 이 공간에 채용된 나선형 구조는 이후 과천관 건축에서 뉴욕 구겐하임미술관을 연상하는 계기가 된다.

램프코어를 지나 왼쪽으로 꺾으면 원형전시실 구역을 만나게 된다. 총 2층으로 구성된 원형전시실의 1층은 결과적으로 과천관 전시실 공간 중 천장 높이가 가장 높다. 대형 조각 작품을 염두에 둔 5m가 넘는 높이와, 고중량을 견딜 수 있는 철골조로 설계된 이 공간은 15개의 벽면이 감실처럼 둘러싸고 있고, 가운데 축에 설치된 화물용 엘리베이터를 통해 지하 수장고와 직접 연결되어 있다. 원형전시실 옥상 바로 아래에는 원반 구조로 된 2층 전시실이 있는데, 이 전시실은 외부 중정 및 옥상과 직접 연결된다는 점이 독특하다.

램프코어의 오른쪽 복도를 지나면 전형적인 전시 공간이 나타난다. 중앙의 공간이 일종의 광장처럼 '빈' 중심이 되는데, 자연광을 적극적으로 받아들이는 천창 구조가 이 느낌을 강화한다.[3] 이 전시 공간 1층에는 기획전시실이, 2~3층에는 각각 다른 규모의 장방형 전시실이 배치되어 있는데, 모든 전시실의 내부는 일정하게 배열된 열주들을 통해 일종의 그리드 형태로 구분되어 있다. 다만 1층의 기획전시실은 그 가변적 성격을 감안해 이동이 가능한 파티션이 설치되었고, 2~3층은 고정형으로 구획된 점이 다를 뿐이다. 각 전시실의 넓이에 비례해 감각되는

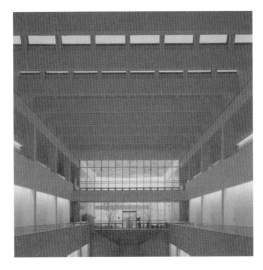

과천관 중앙홀 천창 구조

짐작과 달리, 천정 높이는 1~3층의 전시실이 모두 약 3m 정도로 동일하다. 여기에 현재 어린이 미술관으로 사용되는 전시실이 중심축을 조금 벗어난 측면에 붙어 있고, 제1전시실과 내부 계단으로 연결되어 있지만, 이 계단은 현재는 사용되지 않는다.

어쩌면 다소 획일적으로 느껴지는 이 공간 구성에 대해 건축가 역시 할 말은 있다. 설계 당시에는 소장품이 뚜렷하게 구축되어 있었던 것도 아니고, 향후 전시나 프로그램 방향에 대한 정보를 구할 수도 없었던 상황이었기 때문이다. 소프트웨어에 대한 정보가 부족해 외국 사례들을 참조할 수밖에 없었던 건축가가 차라리 인테리어 전문가에게 내부 설계를 별도로 맡기라고 조언했을 정도였다. 결국 "대충 구획할 수밖에 없었고 개관 전에는 되는 대로 그림들을 걸 수밖에 없었죠."라는 푸념 섞인 아쉬움을 토로하는 건축가의 입장도 충분히 이해가 간다.[4]

그리드 중심의 전시 공간 설계는 '화이트 월'로 대변되는 현대 미술관의 탈맥락화와도 연결된다. 가로세로로 정확히 구분된 전시 공간은 마치 모눈종이처럼 그 자체로는 아무것도 말하지 않는, 즉 아무 맥락을 제공하지 않는 공간이라는 점이 그렇다. 격자 형태로 구획된 공간은 한국 현대미술의 전개에 큰 영향을 행사한 20세기 중후반 미국식 모더니즘 패러다임을 구현하기엔 유리한 공간이기도 하다. 결국 설계자가 상상했던 것은 중성화된 공간에 탈맥락화한 모더니즘 미술품들이 적당한 간격으로 배치된 풍경이 아니었을까 짐작해 볼 수 있다. 미술관이 대상으로 삼을 미술이 어떤 것인지에 대한 비전이 구체적인 건축물과 콘텐츠 모두를 지배한다는 것을 새삼 확인하게 된다.

과천관의 콘텐츠

김동신 작가의 《젊은 모색 2023》의 출품작인 〈지도〉와 〈부조〉는 과천관의 대표적인 기획전시실에서 실행된 공간 디자인 역사를 추적하고 있다. 작가는 과천관 개관부터 올해까지 1, 2전시실에서 진행한 200개 전시의 공간 디자인에 대한 기록을 대부분 찾을 수 없었다는 점에 오히려 흥미를 보인다. 진열장 속 자료들은 각 전시실의 디자인 도면을 다채롭게 펼쳐 보이고 있다. 반면에 나란히 전시된 색인화된 도표엔 상당 부분의 전시별 자료가 검은색으로 누락되어 있음을 확인할 수 있다. 결과적으로 그 도면들을 개념적으로 쌓아 올린 콘크리트 기둥에서는 상단 일부를 제외한 하단부가 그저 사각기둥 형태일 뿐이다.

김동신, ‹지도›, «젊은 모색 2023»

물론 이 결과는 기관 아카이브 관리가 부실했던 시절의 데이터 결손일 수도 있다. 그러나 과천관에서 실제 일한 이들의 기억 속에 이 공백은 누락 이전에 애초에 일어나지 않았던 사건들에 더 가깝다.

2016년 과천관 30주년을 맞아 전면 보수 공사가 이루어지기 전까지 기획전시실은 기본적으로 이동형 벽체를 중심으로 운용되었다. 미리 고정된 천정의 레일을 따라 모듈화된 벽체들이 옮겨 다니면서 공간을 구획하는 방식인데, 벽체의 폭이 제한적이고 레일의 구성 역시 매우 성겼기 때문에 원하는 공간 형태를 구성하는 것은 매우 어려울 수밖에 없었다. 결과적으로 기획전은 대부분 격자 구조의 전시 공간에 펼쳐졌고, 이는 금세기가 한참 지난 시점까지 과천관의 전반적인 전시 형태였다. 실제 1986년부터 서울관이 개관한 2013년까지 과천관에서 개최

된 약 300건의 기획전시 면면을 살펴보면, 《올해의 작가》로 대표되는 국내외 유명 작가 개인전, 《근대를 보는 눈》으로 대표되는 부문별 역사전, 《젊은 모색》 《한국현대미술》 등으로 대표되는 세대별 양상을 진단하는 전시, 국가별 현대미술의 양상을 소개하는 국가전 등이 주를 이루었다. 기획자의 시각을 통해 현대미술을 바라보는 주제전은 상대적으로 소수일 수밖에 없었다. 예산, 인력 등 자원의 부족과 함께, 강한 주제 의식이 동반되지 않은 상황에서 전시 공간을 통해 그 주제를 재차 강조하는 전시 디자인에 대한 요구가 클 수 없었을 것이다.

　여기에 더해, '순수 미술'이라는 애매한 명칭 아래 무릇 미술품은 그 자체로 하나의 메시지를 온전히 담고 있어야 하며, 맥락이나 메시지는 오히려 금기시되어야 한다고 보는 미국적 모더니즘 시각이 한국 미술계의 지배 담론이었던 점도 무시할 수 없다. 이 시각에서 보자면, 미술 전시는 각 작품들을 감상하고 즐기는 것으로 충분할 수 있으며, 기획자의 시각에 따라 작품과 작품을 서로 연결하고, 작품의 메시지를 함께 엮어내는 연극적 방식은 오히려 의심스러울 수 있다. 이런 상황에서 격자 구조 속에서 전시되는 '순수한' 미술을 상정하고 그에 준하는 공간을 기획하는 것은 자연스럽다. 다만 서구 미술계가 한창 포스트 모더니즘으로 열을 올리던 1980년대에 지어진 현대미술 공간이 지극히 전형적인 20세기 중엽의 모더니즘 담론 속에서 지어지고 또 사용되었다는 점이 한편 아쉬운 부분이다.

　필자가 기억하는 한 고정된 레일 구조를 벗어나 별도의 벽체를 설치한 것은 2002년 월드컵 기념전인 《바벨 2002》가 최초였다. 비록 계기성 특별예산까지 교부받은 국제 기획전시

«바벨 2002» 전시 전경 (2002)

였지만, 전시 디자인을 시도하긴 여전히 쉽지 않았다. 1전시실과 7전시실, 중앙홀까지 쓰는 대규모의 전시였지만, 결국 폭 2m 정도의 독립 벽체 하나를 비스듬히 설치한 것이 조성 공사의 전부였다. 국가별로 초상에 접근하는 방식의 특이성을 비교해 보겠다는 전시 의도를 살리자면 그 벽체가 필수적이었지만, 나중에 세어보니 10여 명의 결재 라인을 설득해야만 했을 정도로, 레일을 벗어난 벽체의 필요성을 설득하는 과정은 험난하기 짝이 없었다. 현란한 전시 디자인과 억대를 넘는 조성 공사가 익숙한 현재 시점에서 보면 20여 년 전의 해프닝이 오히려 이상해 보일 지경이다.

　　전시 구조 조성 공사는 고사하고 벽면에 흰색 페인트가 아닌 색채를 도입한 것도 20세기가 끝나갈 무렵인 1998년에서야 확인된다. 이전까지 벽면 도색은 고유 번호까지 부여된 베

이지색이 감도는 페인트가 줄곧 사용되었다. 1998년 2, 3층 전시실 모두가 활용된 상설전시를 전면적으로 개편하면서 의장 디자인을 총괄하는 전문직을 고용한 것을 계기로 각 전시실의 성격을 특징짓는 주조색이라는 개념이 처음 도입되었다. 그러나 이조차도 전면적인 디자인이라기보다는 일종의 색인 개념으로서 각 전시실 입구에 제한적으로 적용되었을 뿐이다. 제한된 예산 규모로 인해 봄, 가을에 열리던 «대한민국 미술대전»에 맞춰서 연 2회 칠해지던 것이 고작이었던 시기니 벽면 전체를 특정 색으로 칠하겠다는 것은 엄두가 나지 않는 일이기도 했다. 전시 주조색이니 구획별 색채니 하는 부분을 먼저 생각하는 요즘 공간 디자인과는 격세지감이 있다. 실제로 미술관에 소위 '공간 디자인'이라는 것을 본격적으로 도입하려면 서울관 개관을 즈음하여 전문 인하우스 디자이너가 일하게 된 2012년까지 기다려야 했다.

기획전시실이 이런 지경이었으니 맞은편 너머에 위치한 원형 전시실의 상황이 더 좋을 리는 만무했다. 사각형의 부속 공간을 덧붙여 놓고는 있으나 기본적으로 원통형인 공간의 특성으로 인해 여기서 구현된 전시 프로그램들은 시간적 흐름을 따르기보다는 개별 작품에 중점을 두는 방식으로 구성될 수밖에 없었다. 처음부터 대형 조각을 위한 상설전시실로 규정된 탓에 주제 전시보다는 대형 조각들이 산재한 형태로 유지되었다. 석재로 마감한 곡선의 벽면 역시 회화를 전시하기에는 적절하지 않았으니 이 공간은 이후에도 오랫동안 '국제미술'이라는 모호한 제목하에 미술관의 국내외 주요 소장품들 중 설치와 미디어 작품을 포함한 대형 작품들을 상설전시하는 공간으로 유지됐다. 심지어 일부 작품들은 상설전시를 염두에 두고

«박현기 1942~2000 만다라» 전시 전경 (2015)

아예 이 공간에 직접 설치되어 해체하기 전에는 옮길 수 없는
작품도 있었을 지경이었다.

이곳을 주제전 공간으로 사용한 거의 최초의 사례가 «박
현기 1942~2000 만다라»(2015)가 아니었나 생각된다. 미디
어 설치와 드로잉, 아카이브가 주를 이루는 전시가 이 공간에
서 이루어지다 보니 공간 디자인이 더 많이 관여하지 않을 수
없었다. 결과적으로 엘리베이터 기둥을 아카이브들이 둘러싸
며 나머지 공간들에 미디어 설치 작품들이 늘어서는 형태로 기
획되었다. 이후 원형전시실은 각종 기획전시를 펼치는 공간이
되었는데 원형의 트인 공간이라는 독특성으로 인해 전시들의
성격이 강하게 영향을 받게 되었다. 이후로는 «비디오 빈티지:
1963~1983»(2013), «달은, 차고, 이지러진다»(2016) 등을 거쳐
최근의 «MMCA이건희컬렉션 특별전: 모네와 피카소, 파리의

아름다운 순간들»(2022)에 이르기까지 지금은 기획전시실로 사용되는 게 오히려 자연스러운 공간으로 변모했다.

기획전시실과 원형전시실을 연결하는 램프코어 공간은 일찍부터 백남준의 미디어 설치 작품인 ‹다다익선›의 전시 공간으로 활용되었다. 설계자 김태수 역시 일찍부터 이 상황에 대해 유감을 표시해 왔다. ‘연결’이라는 램프코어 본연의 건축적 목적을 이 작품의 존재가 끊임없이 방해하기 때문이다. 로비에서 진입하는 관객을 2층과 3층의 공간으로 직관적으로 인도한다는 램프코어의 본래 목적보다 백남준의 작품을 보다 입체적으로 감상하게 하는 장치의 의미가 지금은 오히려 크다. 1,003개의 TV라는 어마어마한 양과, 빛의 속도로 번쩍이며 움직이는 탑의 존재감은 생각보다 커서 이 연결로의 건축적 기능에 쉽사리 눈이 가지 않는다.

‹다다익선›을 제외하고 현재까지 이 공간을 본래 목적과 다른 용도로 사용한 사례는 2009년 «멀티플/다이얼로그∞»와 2016년 과천관 30주년 특별전 «달은, 차고, 이지러진다»의 이승택 작가 설치 작업 단 두 건이다. 오마주가 되었든 도전이 되었든 두 작업 모두 ‹다다익선›의 존재감을 첨예하게 인식하는 데서 시작되었다. 필자가 강익중의 회화 6만여 점으로 다다익선을 둘러싸는 «멀티플/다이얼로그∞»를 기획할 당시 혹시 비디오 타워가 너무 압도 당하지 않을지 염려했는데, 막상 TV에 전원이 들어가자 그저 기우에 불과했음을 깨달았던 기억이 있다. 색이 빛을 이길 수는 없었던 것이다. ‹다다익선› 전체를 검은 로프로 묶은 이승택의 설치 작업조차 ‹다다익선›의 존재감을 지워내기에는 역부족이어서, 당시 많은 관객들이 이 설치를 그저 작품 보호용으로 오해하는 것을 본 기억도 있다.

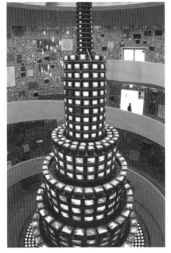 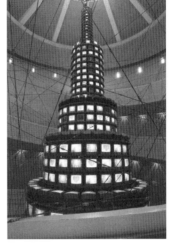

강익중, ‹삼라만상›,	이승택, ‹떫은 밧줄›,
«멀티플/다이얼로그 ∞»(2009)	«달은, 차고, 이지러진다»(2016)

그러나 설계자의 불만에도 불구하고, ‹다다익선›의 존재
가 램프코어 공간이 끊임없이 환기하는 해외 유명 미술관과의
건축적 차별성을 이끌어내는 기능도 무시할 수는 없다. 다다익
선이 설치된 1988년 이후에는 본 적이 없는 '빈' 램프코어를 보
면, 뉴욕 구겐하임의 나선형 진입로로 착각할 정도로 형태적
으로 유사하다. 다른 한편으로는 제대로 구축된 컬렉션도 부족
한 상태에서 대규모의 미술관을 서둘러 개관해야만 했던 미술
관의 입장에서는 이 공간 하나만이라도 확실히 채워주었던 백
남준에게 고마워하지 않았을까 짐작해 본다. 개관 이후로 한동
안 긴 행렬을 이뤄 관람하던 관객들이 ‹다다익선›이 곧 과천관
이고 현대미술이라는 인상을 가졌던 것도 이해가 가는 부분이
다. 최근 3년간의 긴 복원 과정을 거쳐 다시 켜진 ‹다다익선›의
위용에 여전히 많은 관객들이 탄성을 내뱉고, 온갖 규모의 영상

이미지에 익숙한 젊은 세대들이 30년을 훌쩍 넘긴 골동품 TV 의 모습을 간직하려고 휴대폰을 꺼내 드는 걸 보면 이 램프코어 공간이 여전히 우리에게 미해결된 숙제로 느껴진다. 복원 노력에도 불구하고 결국 유한할 수밖에 없는 비디오 작품이 떠난 이후의 공간에 대한 계획이 절실히 필요한 시점이다.

변화된 환경, 달라진 요구들

과천관이 개관한 지 40년이 다 되어가는 현재, 미술관에 대한 요구와 기대는 질적, 양적으로 매우 크게 변화했다. 자연히 과천관의 전시, 교육, 소장 정책들, 그리고 서비스 공간들의 성격도 그에 맞추어 지속적으로 변화하고 있다. 대표적인 예가 1997년 2층 원형전시실에서 시작해 2010년부터 과거 대관 전용공간이었던 전시실을 개조해 운영하고 있는 어린이 미술관이다. 파리 퐁피두센터 어린이 아뜰리에 등의 사례 연구를 통해 출발한 이 프로그램은 과거 미술관에서 소외되었던 어린이를 관객층으로 확보하는 계기가 된다. 특히 현대미술이 단지 수동적인 감상의 대상이 아니라 적극적인 해석과 영감의 대상이라는 인식의 전환을 일찍부터 경험하게 하는 의미가 있다. 현재는 다양한 교육 프로그램을 운영하며, 연 관람인원 기준으로 과천관 전체 관람객의 40%를 넘을 정도로 관람객 만족도가 매우 높은 공간으로 자리 잡았다. 이밖에도 학교 교육을 통해서는 경험하기 힘든 현대미술 교육 프로그램들이 다양한 수요층들에 특화된 형태로 기획, 운영되고 있다. 이제 미술관의 교육 프로그램에 참여한다는 것이 조금도 어색하지 않은 문화로 자리 잡았다.[5]

과천관 어린이 미술관 (2023)

2013년 개관한 과천관의 연구센터 역시 미술관에 대한 새로운 수요를 상징적으로 보여준다. 과거 도서자료실에서 제공했던 문헌정보들 외에 다양한 형태의 방대한 자료들이 체계적으로 정리되고 연구되는 기반이 되었다. 근래의 미술관 기획전들에서 아카이브 섹션들이 필수적인 요소로 자리 잡고 있는 현상도 이와 맥을 함께한다. 이것은 아카이브가 단지 미술 전시의 연구 수단이나 장식물 정도가 아니라 그 자체가 곧 미술의 일환이며, 한걸음 더 나아가 미술작품도 어쩌면 아카이브의 한 부분일 수 있다는 인식의 전환이 막 발화되는 시점에 있음을 예감하게 한다. 어쩌면 동시대 작가들 상당수가 마치 학자들처럼 자료를 수집하고 연구하는 것을 작품 제작 과정과 거의 동일시하는 것도 같은 맥락에서 해석할 수 있다. 결국 현대미술이 그 자체로 모든 의미를 완결하고 있는 특별한 사물이라는 모더니즘적

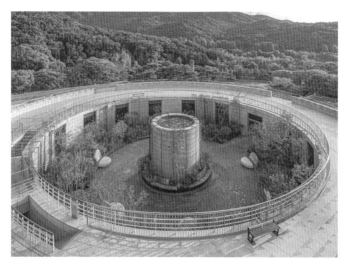

황지해, 《원형정원 프로젝트: 달뿌리-느리고 빠른 대화》(2021)

시각을 벗어나서, 관객과의 대화를 통해 아이디어를 교류하고 주어진 맥락 속에서 새로운 영감을 추구하는 계기라는 인식이 다양하게 표출되는 사례들이라고 볼 수 있다.

미술관 관람 경험이 전시에 국한되지 않는다는 사실은 과천관의 다양한 프로그램을 통해서도 쉽게 엿볼 수 있다. 예컨대 2020년부터 이어지고 있는 과천프로젝트 역시 새로운 문화 수요에 맞추어 가는 프로그램의 일환이다. 조각공원을 변형시키는 설치작업 《MMCA 과천프로젝트 2020 과.천.표.면》, 2층 원형공간을 하나의 정원으로 탈바꿈시킨 《원형정원 프로젝트: 달뿌리-느리고 빠른 대화》, 옥상 공간의 건축적 변모를 꾀한 《MMCA 과천프로젝트 2022: 옥상정원_시간의 정원》, 셔틀 버스 정류장을 건축적 프로젝트로 바꾼 《MMCA 과천프로젝트 2021: 예술버스쉼터》 등의 프로젝트가 이 프레임 안에서

이어지고 있다. 과천관 건축의 구석구석을 업데이트하고 변화시키는 프로젝트로서 미술관에 들어선 순간부터 떠나는 순간까지 관객들이 현대미술과 그 안에 담긴 아이디어와 생생하게 교감하게 하고자 한다.

이 글의 계기가 된 «젊은 모색 2023: 미술관을 위한 주석»역시 장기적인 안목에서 보면 과천관의 리뉴얼 프로그램의 한 축으로 중요한 기능을 할 것으로 기대된다. 지난 과천 30년 기념 전시 사업의 하나였던 «공간 변형 프로젝트: 상상의 항해»가 기성 건축가들의 자유로운 사고와 상상력을 통한 공간의 재건을 모색해 본 프로그램이라면, 이번 «젊은 모색 2023»은 보다 젊은 세대의 건축가, 디자이너들이 이 미술관 건축을 어떻게 받아들이고 해석하는지를 실험하는 장이다. 흥미롭게도 기성 건축가들의 상상력이 과감한 변화에 중점을 두었던 것에 비해 이번 전시에 참여한 젊은 작가들은 오히려 더 신중하고 꼼꼼한 접근을 공통점으로 하고 있다는 점이 특이하다. 이것은 세대적인 특성일 수도, 작가들 성향의 우연한 일치점일 수도 있지만, 이번 전시를 통해 관객들이 그 다름을 해석하는 계기가 되었으면 한다.

새로운 모색에 즈음하여

지금까지 살펴보았듯 과천관은 하나의 미술 기관인 동시에 미술에 대한 우리의 인식과 변화를 체현하고 있는 공간이다. 국립현대미술관이 과천에 터를 잡은 지 곧 40년이 되는 시점에서조차 미술관의 주요 대상인 현대미술에 대한 논의가 과연 충분한

지를 자문해 보면 과천관의 설립 시점에 그것이 부족했음을 한탄하는 것은 어불성설이다. 결국 현대미술의 본질과 기능에 대한 얕은 이해와 국책 사업 특유의 무리한 기획이 도심에서 멀리 떨어진 위치에 현대미술관을 짓게 한 것도 사실이지만, 이후 40년 가까운 세월 운영을 통해 현대미술에 대한 이해를 거꾸로 쫓아가 체험하게 한 것도 역시 과천관이다. 동시대의 관객들과 긴밀한 소통에 대한 절실한 아쉬움과 그렇기에 더욱 목말랐던 과천관의 경험과 의지가 결국 도심에 국립현대미술관 서울을 세우게 되는 추동력이 되었다고 감히 생각한다.

남은 과제는 그러면 '앞으로 과천관은 어떤 방향으로 갈 것인가'이다. 여전히 서울 도심에서 멀리 떨어진 지리적 조건을 미술과 세상의 대화를 방해하는 장애물로 볼 것인지, 혹은 또 다른 형태의 대화를 유도하는 계기로 삼을 것인지, 주말마다, 시즌마다 교통 정체에 시달리는 진입로 문제는 어떻게 해결할 것인지, 국립현대미술관 4관, 혹은 5관 체계 속에서 과천관에서의 전시, 교육 프로그램들은 어떻게 차별화될 수 있을지, 또한 40년 전과는 달라진 관객들의 다양한 요구에 어떻게 반응하고 대답할 것인지도 여전히 숙제로 남아 있다.

결국 이 모든 과제의 출발점은 근본으로 돌아가서, 과천관이 대상으로 하는 미술과 이를 통해서 대화를 시도하려는 대상인 관객들을 먼저 정의하는 것이다. 과천관이라는 소재를 주제화해 접근한 《젊은 모색 2023》은 그 지난한 과정을 시작하겠다는 일종의 신호탄이다. 이 공간적 해석을 바탕으로 과천관의 새로운 모색들이 쌓여갈 때 그 방향이 서서히 드러나리라 생각한다.

1 보다 상세한 논의는 『소장품 특별전: 균열』 전시 도록(과천: 국립현대미술관,
 2016), 기획 글 참조.

2 김태수는 '당시 과천관의 지붕을 기와로 해달라는 요구는 상당하였으나
 자신이 해외에 근거지를 두고 있어서 더 이상의 간섭을 막은 측면이 있다'고
 회고한다. 김태수는 지붕 양식보다는 외벽의 석재 외장재를 문경석으로
 사용함으로써 이 민족주의적 요구에 나름대로 대답했다. 「인터뷰: 김태수」,
 『국립현대미술관 1986 과천관의 개관』(과천: 국립현대미술관, 2016).

3 이 공간의 첫인상은 또 다른 유럽의 미술관을 떠올리게 한다. 파리 오르세
 미술관이다. 램프코어나 중앙홀의 공간 폭이 좁아지면서 주로 '연결'로
 그 역할이 한정된다는 점이 공통적이다. 전례가 된 미국과 유럽의 미술관들이
 이 공간을 전시를 위해 보다 적극적으로 사용하는 것과 대비된다. 특히
 중앙홀의 천창 구조는 작품 보존이라는 측면에서는 매우 불리하게 작용한다.
 전시를 하기엔 적절치 않지만 그렇다고 안 하기엔 너무 비어 보이는 구조다.
 최근 10여년 간 이 공간이 언제나 대형 설치 작업에 자리를 내주게 된
 근본적인 요인이다.

4 국립현대미술관으로부터 특정 콘텐츠를 위한 공간들을 만들어달라는 지침이
 없었으므로, 건축가 자신이 미국에서 보고 배웠던 현대미술관들의 콘텐츠를
 상정하며 디자인할 수밖에 없었다는 것이다.

5 최근 «젊은 모색» «동녘에서 거닐다: 동산 박주환 컬렉션 특별전»
 «이건희컬렉션 특별전: 모네와 피카소, 파리의 아름다운 순간들»
 «모던 데자인: 생활, 산업, 외교하는 미술로» 등 많은 전시가 전시실 내에
 교육 공간을 따로 두고 있는 것도 이런 변화를 체감하게 한다.

국립현대미술관 과천 입구로 진입하는 길

미술관 공간 경험의 진화:
사이에서 공명하는 제3의 공간

윤혜정

국립현대미술관 과천 진입로

경험의 고유한 가치는 종종 사소한 행위에서 비롯된다. 지금처럼 도시와 비도시의 경계에 자리한 국립현대미술관 과천(이하 과천관)으로 차를 달리는 행위가 내게는 이 공간을 매번 새롭게 경험하게끔 하는 첫 관문이다. 도심에서 한참 떨어져 있다는 물리적 조건 자체가 나를 비롯한 대부분의 현대인들에게 비일상적인 요소이기 때문이다. 스스로 일종의 원더랜드로 진입하고 있다는 인식은 대공원역에서 우회전을 하면서 본격화된다. 야산 사이 구비구비한 2차로를 오르다 보면 '쥬라기랜드' '동화의 숲' 등 이국적이기까지 한 광고 깃발들과 숲 사이로 미완성 퍼즐처럼 일부만을 드러낸 놀이기구를 지나간다. 그 풍경은 '동물원'과 '미술관'을 나란히 담은 하나의 이정표로 연결된다. 미술관 옆 동물원[1], 동물원 옆 미술관이다.

영 생소한 공존법은 아니다. 예컨대 오사카시립미술관과

오사카 텐노지동물원은 작은 다리 하나를 사이에 두고 함께 있다. 게다가 둘은 애초에 본류가 같다. 신세계를 발견하고 진출하여 마침내 지배하고자 한 근대의 야망은 희귀한 물건, 진기한 동식물을 표본으로라도 소유하고 싶다는 욕구로 연결되었고, 이는 세상 모든 것을 전시의 대상으로 만드는 등 시각적 경험을 절대화하며 또 다른 욕망을 낳았다. 그러나 현대에 들어 두 공간은 판이하게 다른 운명에 처했다. 동물원은 동물권을 도외시한 시대착오적인 구태로 여겨지는 반면, 미술관은 시대에 발맞춰 진화하는 유기적 공간으로 나날이 거듭나고 있는 것이다.

후퇴하는 동물원과 진격하는 미술관, 세월이 만들어낸 둘의 간극을 되짚다 보면 어느덧 주차장에 당도하게 된다. 과천관의 진입로는 그 다채로운 풍광을 속 시원히 드러내는 법 없이 동선에 따라 부분부분 공개되기 때문에, 행인의 사유마저 이렇듯 순차적으로 이끈다.

사실 이 일대에 대한 나의 첫 기억을 견인하는 건 미술관이 아니라 동물원이다. 초등학교 5학년 때인가 숙부 내외는 나를 서울동물원에 데려왔다. 동물원이라고는 대구 달성공원 내 농장 수준의 그것만 경험했을 어린이를 위한 이벤트였지만, 정작 나는 그렇게 고대하던 코끼리열차를 타지 못해 내내 뾰루퉁했다. 마침 그해(1986년) 8월에 문 연 미술관에 너무 많은 인파가 몰렸기 때문이다. 그날 동물원에서 독수리, 황새, 반달가슴곰 따위를 구경했을 텐데, 그보다는 어쩌다 밀려온 미술관 앞에서 난생 처음 본 관람객의 행렬과 일대의 풍경이 더 뚜렷이 각인되어 있다. 늦여름 뙤약볕 아래 화강암 건물이 눈부시게 하얬다는 것, 계단을 한 칸 한 칸 오를 때, 눈앞에 드러날 건물이 무엇인지 알 리 없었음에도 막연한 기대감이 고조되

과천관 개관 직후 전경(1986)

었다는 것, 그리고 마침내 기단에 이르렀을 때 그 입구가 광활하게 펼쳐졌다는 기억이 차례로 뒤따른다. 그래서인지 지금도 나는 어떤 미술관에 첫발을 들일 때면 강렬한 진입의 쾌감에, 대단치도 않은 그 순간을 기념비화하는 버릇이 있다.

한국적 미술관, 과천관의 어제

그동안 미술관이라는 공간의 경험은 개인의 기억이나 추억보다는 미술관 스스로가 규정하거나 요구받은 추상적 역할에 의존해 왔다. 당시 이 현대미술관의 역할은 입구에서 양산을 든 채 줄지어 있던 이들 대부분의 삶에는 결여 혹은 실종된 '예술'의 카테고리를 각성시키는 것이었다. 그도 그럴 것이, 1980년

대 당시는 과천관 이후 예술의전당 등 크고 작은 미술관들이 들어섰다고는 하나 여전히 '한국 미술계'라는 단어는 낯설었고, 미술은 난해했으며, 더욱이 미술품 소장은 남의 일이었던 시대였다. 이 건물은 진입로를 등지고 산을 향해 돌아 앉은 형상이라 계단을 다 오르기 전에는 정면을 제대로 볼 수 없다. 건축가 김태수가 주변의 비미술적 요소로부터 절연하고 미술관의 독립성을 지키고자 의도한 것이다. 그러나 과천관은 애초 1986년 아시안게임과 1988년 서울올림픽을 목전에 둔 국가적 야망에서 태동한 곳이고, 따라서 그 계단 너머 미답의 영토를 통시적, 공시적 존재 모두에게 증명해야만 했다.

미술관은 모두를 위해 충실히 복무했다. 무명의 미술 애호가, 미술품을 구입 및 소장할 수 있는 컬렉터, 으리으리한 현대(식) 미술관을 그저 보러 온 '구경꾼'으로서의 관객, 이런 미술관이 생긴 지도 모르는 비관객, 이 전대미문의 프로젝트에 물심양면 힘을 보탠 미술계 종사자, 국립현대미술관에서 일하거나 일하고 싶었을 미술전공자, 작업에 인생을 건 예술가, 한국미술에 대해 아는 바 없던 해외미술계, 당시 미술관에 들어가지 못 했던 아이들(초창기에는 12세 미만 어린이는 입장 불가였다)과 그들이 자라나 맞이할 미래의 한국미술. 즉 저마다의 경험은 개인의 영역인 동시에 그저 개인적이지만은 않은 것들의 총합이었던 셈이다.

개관 초기 몇 년 간 선보인 일련의 전시들은 과천관이 부여받은 시대적 과제를 증언한다. 1910년 이후의 한국미술 860점을 소개한 《한국현대미술의 어제와 오늘》을 비롯해 《프랑스 20세기 미술전》《프레데릭 R. 와이즈만 컬렉션전》《독일현대조각전》《86 서울아시아 현대미술전》《한·불 건축

«한국현대미술의
어제와 오늘»

«프랑스 20세기 미술전»

«프레데릭 R. 와이즈만
컬렉션전»

«독일현대조각전»

«86 서울아시아 현대미술전»

«한·불 건축전»

«현대 이태리미술전»

«'87 중화민국 현대회화전»

«20세기 이태리
판화 드로잉전»

«한국현대미술에 있어서의
흑과 백전»

«현대미국세라믹전»

전» «현대 이태리미술전» «'87 중화민국 현대회화전» «20세
기 이태리 판화 드로잉전» «한국현대미술에 있어서의 흑과 백
전» «현대미국세라믹전» 등 대부분 거시적 맥락의 전시들이
다. 당시 매체들은 '세계의 걸작품, 모두 한자리에' '한국미술수
준 상당히 높다' '활짝 핀 신비한 영감의 세계'라는 식의 자축의
기사를 쏟아냈다.[2] 한국미술계의 독자적 지점을 선언하고 세
계미술계와의 교집합을 확인하는 등 미술의 지형도를 그리는
한편 새 시대에 발맞춰 전 국민의 문화 의식을 고취시켜야 한
다는 책임 의식이 큐레이팅한 결과물이었다.

　　미술의 대중화와 한국미술의 도약이라는 절체절명의 '한
국적 미션'은 어둠 속 무지의 상태를 '이성의 빛'으로 이끌어내
려는 '계몽(enlightment)'의 근대적 의미를 문자 그대로 활성화
했다. 이런 상황은 전시 외에 강좌 프로그램에도 고스란히 드러
난다. 토요미술, 청소년미술, 현대미술아카데미, 미술실기, 미
술교육 강좌 등이 다채롭게 마련되었는데, 이는 당시 미술관이
공공의 정서 함양과 여가선용을 돕는 등 공익에 봉사하는 역할
을 도맡았음을 시사한다. 미술관 소식지인 『현대의 시각』은 청
소년 미술강좌의 체험 후기를 이렇게 싣고 있다. "전국에서 모
인 중학생 166명이 일주일간 좋은 미술작품과 많은 경험을 가
진 선생님들을 통하여 학교에서는 배우기 힘든 미술에 대한 깊
은 체험을 하면서 미술이란 공통 관심사로 만난 새로운 친구들
과의 우정을 가꾸었다."[3]

　　계몽 정신을 동체 삼아 미술의 근대화를 향해 맹렬히 내달
리던 당시 과천관은 뮤지엄(museum)의 어원에 충실하다. 고대
그리스 시대 뮤즈의 여신들에게 바쳐진 무제이온(mouseion)
만큼이나 고전적이었고, 그 공간에서 얻을 수 있는 경험 역시

현대미술아카데미 강좌

결을 같이 했다. 그리고 이는 지난 1974년 국제박물관협의회(International Council of Museums, ICOM)가 선포한 (미술관과 박물관을 통칭한) 뮤지엄의 '공인된 정의'와도 정확히 일치한다. '뮤지엄은 유·무형의 문화 유산을 조사, 수집, 보존, 해석, 전시해 사회에 봉사하는 비영리 영구 기관이며 교육, 즐거움, 성찰, 지식 공유를 위한 다양한 경험을 제공한다.'[4]

새로운 관객의 탄생

지난 2~3여 년간 이어진 팬데믹은 일상 면면과 사회 곳곳에 혁신을 가져왔다. 그중 미술 세계의 가장 큰 사건은 자본 유동성에 힘입어 맞이한 '유례없는 미술 호황'이다. 그러나 개국 이래 최대

로 만개한 시장 상황보다 개인적으로 더 놀랍게 다가오는 건 그 사이 대거 유입된 새로운 미술 관객들의 풍경이다. 일례로 2023년을 연 부산국제화랑아트페어의 경우 대작보다는 주로 소품에만 '빨간 스티커'(sold out을 의미한다-편집자 주)가 집중되는 등 흥행은 저조했지만, 관람객 수는 오히려 작년보다 20%나 늘었다. 새로운 관객들은 작품의 구입 여부와는 관계없이 현시점 현대미술계의 최고의 문제작들을 한자리에서 섭렵하는 단체전 혹은 결정적 공간으로 아트페어를 받아들인다. 시장 상황이 이러하니 마우리치오 카텔란(Maurizio Cattelan), 무라카미 다카시(村上隆), 에드워드 호퍼(Edward Hopper) 등 스타들의 개인전이 인산인해였던 건 당연하다. MZ 세대를 위시한 '뉴 컬렉터(new collector)'가 미술시장에 새로운 동력이 되었듯, 2023년 들어 다시 냉각기로 접어든 시장에서도 여전히 건재한 '뉴 오디언스(new audience)'들이 미술 공간에 활력을 불어넣고 있다.

국제갤러리는 2018년과 2022년에 유영국 작가의 개인전을 개최했는데, 관람객의 수나 반응의 체감온도 등은 꽤 대조적이었다. 첫 개인전이 작가의 명성을 익히 알고 있던 기존 컬렉터나 애호가, 다소 높은 연령대의 관객들이 알음알음 다녀가는 정도였다면, 지난해 개인전에는 유영국을 난생 처음 만나 '인생작가'로 삼은 다양한 관객들이 입추의 여지없이 들어찼다. 불과 몇 년 사이 미술계에서는 주효한 '사건'들이 불거졌다. 이를테면 '이건희 컬렉션'이 전국민적 호기심의 대상으로 부상했고, 그중 유영국 작업이 단일작가로는 가장 많은 수를 차지한다는 이야기가 전해졌으며, RM(BTS) 같은 글로벌 스타들의 미술 사랑이 널리 알려졌다. 물론 이것은 특정 작가에 국한된 이야기가 아니다. 일련의 굵직한 이슈들은 아예 존재하지

않았거나 수면 아래 있던 이들을 매혹하는 일종의 초대장으로 기능했다. 여러모로 새 면모를 갖춘 관람객들은 전시 '오픈런'도, 오랜 기다림도 기꺼이 불사할 정도로 열정적이다.

　미술 관람의 행위와 미술 공간의 특수성은 이런 변화의 주효한 배경으로 작용한다. 미술은 봉쇄와 고립의 나날 동안 절대적인 '삶의 규칙'이었던 '사회적 거리두기'의 허용 범위를 지키며 세상과 접촉할 수 있는 거의 유일한 문화 예술 분야로 인식되었다. 거리두기의 핵심은 실제 거리의 정도가 아니라 그 거리를 내가 조율할 수 있는지에 있다. 일정 시간 한자리를 지켜야 하는 영화나 공연과는 달리 전시 관람은 나의 몸을 자율적으로 위치시킬 수 있는 개인화된 경험이다. 코로나19가 내 가족과 내 집이 세상에서 가장 안전하다는 인식을 심어주었듯, 스스로의 동선과 행보를 결정할 수 있는 관람 행위가 안전할 뿐 아니라 효율적이고 자유의 쾌감까지 동반한다는 사실을 상기시켰다. 이동과 만남이 통제되는 시대를 처음 경험했을 우리에게 자기 의지대로 문화 예술을 즐길 수 있다는 사실이, 선형적이지 않은 그 시간이 큰 위로가 된 것이다.

　이전에도 유사한 사례가 있었다. IMF 외환위기라는 초유의 사태로 온 나라가 총체적 혼란에 처했던 1998년 당시 예술의전당을 찾은 전시 관람객 수가 전년에 비해 무려 380%나 증가했다는 뉴스를 본 적 있다. 경제난에 시달리고 움직이지도 못하는 상황에서 전시 공간이 가장 값싸고 보람 있게 시간을 보내는 장소로 인식되었다는 분석이었는데, 어쩐지 기시감이 느껴진다. '에듀테인먼트(edutainment)'의 장으로 거듭난 미술관의 경쟁 상대는 이제 다른 미술관이 아니라 멀티플렉스 극장이라던 어느 미술관 홍보 담당자의 말은 꽤 일리 있다.

그때와 달라진 점이라면, 전시 관람의 행위가 개인화되는 구체적인 방식이다. 새로운 관객들은 전시 관람의 경험을 가장 강력한 사적 매체인 SNS로 송출해 타인과 공유한다. 각자의 세계에 봉인하여 이미 자기화된 경험을, 세상에 자신의 존재를 알리는 데 적극 활용한다. 분절된 경험과 취향을 단편적인 이미지로 전시하는 SNS에 대표적 시각예술인 미술은 적격이다. 그러므로 사진 촬영은 관람의 시작이자 끝이며, 경험의 기록이자 시공간의 녹취 기능을 공고히 하는 장치다. 기억하기 위해서가 아니라 소유하기 위해 카메라를 드는 것이다. (아트숍에서 굿즈나 서적을 구입해 전시 이미지 일부를 간직하거나 기억을 보관하는 방식은 매우 전통적인 셈이다.) 특정 작품을 배경으로 셀피를 찍기 위해 순서를 기다리는 모습도 심심찮게 볼 수 있는데, 이는 예술가가 아니라 예술가를 보러 온 자신에게 방점을 찍는 행위다. 여기 이 순간의 스스로를 기념하고자 하는 관객들은 작품의 일부임을 자처함으로써 역설적으로 주체가 되고자 욕망한다. 미술관이라는 공적 공간은 사진 한 장에서 비롯된 저마다의 방식으로 사유화된다.

이러한 미술 경험의 방식이 21세기식 '구별짓기'의 수단으로만 활용되는 건 아니다. "중요한 것은 이러한 복합적인 오브제가 발생시키는 온갖 효과들(즐겁게 하기, 당황하기, 낯섦, 매혹, 거부, 혐오, 공포, 무감각 등)이 물질성보다 더 중요하게 작용한다는 것이다. 곧 강조점이 작품 자체에서 작품의 효과, 관람객들과의 교류로 옮겨진다."[5] 오늘날 '기체 상태'로 남게 된 예술의 본질을 이야기한 철학자 이브 미쇼(Yves Michaud)는 현대미술 작품의 주제는 미학적 경험을 낳기 위해 존재한다고 말한다. 미술이 지식을 넘어 경험의 대상이 되면서, 관객

들은 낯선 작품 앞에서 필연적으로 대면하는 막막함과 막연함을 두려워하지 않게 되었다. 자기 방식대로 보고, 읽고, 느끼기 위해 자율적으로 행동하며 사고한다. 물론 그 맞은편에서는 접근이 편한 대중적 전시와 쉽고 친절한 미술 감상법을 선호하는 관객들이 존재한다.[6] 현대미술을 즐기는 옳은 방식에 대한 논쟁은 '열린 해석'과 '명료한 정보', 전문성과 대중성 사이에서 난수표를 그리고 있다. 관광객(관람객) 혹은 이방인의 시선이 아니라 세계의 일원으로서 예술을 대하는 태도를 어떻게 구축할지에 대한 과제도 남아 있다. 그러나 분명한 건 어느 쪽이든, 전시 관람의 행위와 의미를 전적으로 자기 경험의 차원에 둔 이들은 '현대미술은 어렵다'는 선입견과 '나는 미술을 잘 모른다'는 자괴감, 나아가 '예술은 별 도움이 안 된다'는 무력감에 더는 속수무책으로 잠식당하지 않는다는 사실이다.

언젠가 어떤 작가는 건물을 포위하다시피 줄선 관객들을 보며 미술의 대중화가 전혀 달갑지 않다고, 미술은 대중 예술이 아니라 고급 예술이어야 한다고 푸념을 늘어 놓기도 했다. 그리고 현대미술만이 전할 수 있는 '난해한 이야기'들이 존재하기에 '친절한 미술' 자체가 어불성설이라 슬쩍 덧붙였다. 그러나 아마 그런 그(그녀)도 새로운 관객이 창출하는 경험이 현대미술의 동시대적 가치를, 그리고 미술관이라는 공간을 다시 정의하고 있음을 부인하지는 못할 것이다.

미술관 공간의 정의 다시 쓰기

미술관의 변화에 대한 당위성은 시대 자체가 아니라 이들이

수용하는 시대정신, 그리고 그렇게 직조한 정체성에 영향을 받는다. 지난 2022년 8월 국제박물관협의회는 체코 프라하에서 3년 만에 총회를 열고 뮤지엄의 새로운 정의를 채택했다. "뮤지엄은 유·무형의 문화 유산을 조사, 수집, 보존, 해석, 전시해 사회에 봉사하는 비영리 기관이다. 대중에게 개방되어 접근성과 포용성을 추구하며, 다양성과 지속 가능성을 촉진한다. 뮤지엄은 윤리적으로, 전문적으로, 지역 공동체의 참여를 통해 운영되고 소통하며 교육, 즐거움, 성찰, 지식 공유를 위한 다양한 경험을 제공한다."[7] 앞에서 언급한 1974년 버전의 정의가 40여 년 동안이나 통용되어오다, '물질'로 일컬었던 대상을 '유·무형 유산'으로 확장한 게 2007년의 일이다. 그리고 가속된 시대를 반영하듯, 그로부터 15년 만에 다시 스스로의 역할에 의문을 제기한 것이다.

　새로운 정의에는 몇 개의 단어들이 눈에 띈다. '접근이 쉬운(accessible)' '포괄적인(inclusive)' '해석(interpret)' '다양성과 지속가능성(diversity and sustainability)' '공동체의 참여(participation of communities)' '성찰(reflection)' '지식 공유(knowledge sharing)' 등이 추가되었다. 반면 '발전(development)'과 '인류(humanity)' 같은 단어는 삭제되었다. 미묘하게 더해지고 빠진 단어들을 종합해 보면, 현재 미술관이 추구하는 방향을 짐작할 수 있다. 미술관은 더는 (이를테면 1986년의 과천관이 그랬듯) 미술계 혹은 사회의 '발전'에 기여하거나 '전 지구'를 아우르겠다는 거대하고 모호한 야심을 드러내지 않는다. '성장'의 개념을 미덕으로 삼지 않고, '인류'를 헤아리기 전 '이웃'을 먼저 살피는 시대정신과 궤를 같이 하는 것이다. 미술계에서 공동체로, 이론에서 해석으로, 일방향에

서 쌍방향으로, 계몽에서 공유로, 학문으로서의 미술에서 삶으로서의 미술로, 그리하여 관념적인 미술의 세계에서 우리가 발붙이고 있는 현실로 시선과 발길을 옮김으로써 미술관은 태생적인 근대성을 털어내고 동시대성을 획득한다.

　일제히 미술관의 문을 닫고 멈춰섰던 상황, 미술이 한없이 무력해진 그 시기를 견딜 수 있는 유일한 방법은 '미래의 미술관'을 꿈꾸는 것뿐이었다. 그리고 '뉴노멀'의 시대를 기다렸다는 듯 요즘 미술관의 역할에 대한 문제의식 및 대안이 쏟아지고 있다. 이는 미술관을 지탱하던 견고한 경계를 무너뜨리는 것으로부터 시작된다. '온라인 미술관' '버추얼 미술관' 'IT 상상의 미술관' 등은 공히 물리적 경계를 탈피하고, 관객과 비관객을 통합하며, 관객이 박제된 미술을 능동적으로 되살리는, 즉 언제 어디서나 만날 수 있는 '모두의 미술관'을 향한 열망으로 수렴된다. 그러나 온라인 기반의 미술관이 온전한 '공간'인지는 아직 미지수다. 예컨대 영화의 경우 필름의 멸종, 디지털의 일반화, OTT 플랫폼의 등장 등의 사건들이 지난 1895년 〈열차의 도착〉의 첫 상영 이후 줄곧 통용된 정의 '일정한 의미를 갖고 움직이는 대상을 촬영하여 영사기로 영사막에 재현하는 종합예술'을 새로고침하고 있다. 그렇다면 과연 온라인 미술관이 '집단적 상상력'을 결성하고, 미술 혹은 경험의 정의를 바꿀 수 있을까. 그런 점에서 온·오프라인과 국경을 넘은 국립현대미술관의 전시 겸 구독형 아트 스트리밍 플랫폼 '워치 앤 칠' 등의 시도는 현실적, 심리적 문턱을 넘어선 유의미한 가능성이다.

　팬데믹이 시기를 앞당기긴 했으나, 그간에 이론적, 실질적 움직임이 없었을 리 만무하다. 미술관의 진화한 역할을 정의하고, 반성하고, 희망하는 숱한 서적과 논문들이 1980년대

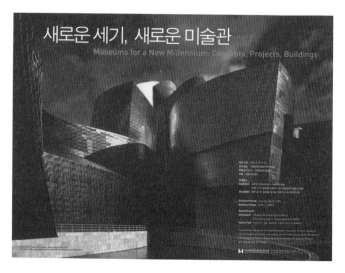

«새로운 세기, 새로운 미술관» 포스터 (2005)

'신박물관학(new museology)'에 힘입어 쏟아졌다. 또 국립현
대미술관 서울이 코로나19 직전 'MMCA 런'과 'MMCA 무
브' 등을 통해 '즐기는 미술관'으로 거듭나고자 한 것도 비슷한
이유일 것이다. 하지만 기존 공간의 활용법보다 더 본질적인
건 공간 자체에 대한 고민이다. 지난 2005년 과천관이 선보인
«새로운 세기, 새로운 미술관» 같은 전시가 그 일례다. '21세기
를 맞이해 지난 10년 간 세계 곳곳에서 새로 건립되거나, 증축
프로그램을 통해 새로운 미술관으로 다시 태어난 25개의 사례
를 통해 한국의 미술관 문화를 재고하고자' 한 자리였다. 이는
과천관이 미술관의 정체성 및 역할을 공론화하고 경험의 참조
점을 적극 찾고자 한 공식적인 시도로 읽힌다. 물론 혁신의 당
위를 기술 발전이나 관람객의 존재보다는 '(당시)요구되는 미
술관의 모습과 문화수요를 충족시키는 동시에 국가브랜드 가

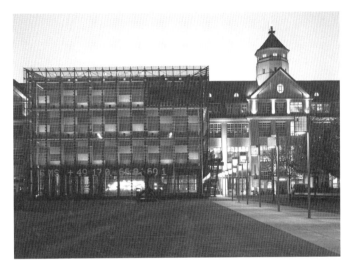

카를스루에 미디어아트센터(ZKM)

치 고양이라는 측면'에서 가져오긴 했지만 말이다.

인상적인 건 이 전시가 '세기의 미술관'들의 기념비적, 관
습적 활약을 백과사전식으로 나열하지 않았다는 점이다. 오
히려 미술관을 작업으로서의 공간으로 간주하고 각 건축물의
위치와 공간, 관람객과의 관계와 경험 등에 두루 주목한다. 샌
프란시스코현대미술관을 지은 마리오 보타(Mario Botta)가
관람객의 동선을 어떻게 '고요함'으로 이끌고자 했는지, 텍사
스 포트워스현대미술을 지을 당시 안도 다다오(安藤忠雄)가
두 가지의 주요 재료인 유리와 콘크리트로 조화와 대비를 실
험함으로써 '안도 스타일' 이상의 무엇을 공유하고자 했는지,
렌초 피아노(Renzo Piano)가 바젤 바이엘러재단 미술관 공간
의 일부가 된 자연으로 관람객의 시선을 어떻게 안내하고자
했는지 등을 톺아본 건 미술관을 물리적 공간 이상으로 두고

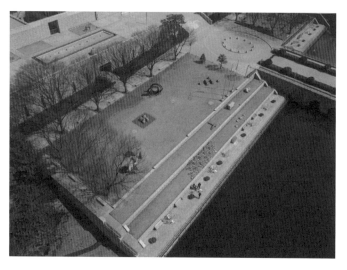

과천관 야외 조각공원 (2016)

경험의 가치를 다루는 앞선 시도다. 그중 카를스루에 미디어
아트센터(ZKM)를 설계한 렘 콜하스(Rem Koolhaas)의 말은
20여 년 된 지금도 유효하다. "건축의 최종적인 기능은 공동체
의 가장 지속적, 집단적인 열망에 부합하는 상징적인 공간을
창조하는 것이다."[8]

걷는 행위로 발견하는 사이의 공간

과천관 입구에서 전시장까지 이어진 길은 드문드문 자리한
야외조각들을 부단히 의식하고 있다. "새 시대의 문화풍토
를 정착시키기 위해, 비좁은 미의 관람을 보다 여유 있게 하
도록 야외조각장 설치를 검토하라"[9]는 '각하'의 한 마디에

stpmj, «MMCA 과천프로젝트 2020 과.천.표.면» (2020)

이 미술관이 급기야 과천까지 오게 되었다는 사실은 숨길 필요도 없는 명백한 역사의 일부다. 미술관의 야심과 열망, 강박과 책임감이 두루 반영된 이 야외 조각공원은 그러나 모든 걸 꽁꽁 싸매어 두었다. 이날도 마침 구슬픈 허밍이 들리지 않았더라면, 문지기인 조나단 보로프스키(Jonathan Borofsky)의 조각 ‹노래하는 사람›을 또 지나쳤을지도 모르겠다. '나의 세이렌'은 번번이 항해를 멈출 수 없게 만든다. 이우환의 ‹문에서›, 끌로드 라히르(Claude Rahir)의 환경조각 ‹별들의 미립자›, 베티 골드(Betty Gold)의 ‹가이쿠 시리즈 XI, XVII›, 베르나르 브네(Bernar Venet)의 ‹세 개의 비결정적인 선›, 박이소의 스러지는 배 형상의 ‹무제›, 쿠사마 야요이(草間彌生)의 ‹호박›과 자비에 베이앙(Xavier Veilhan)의 ‹말›…. 발길 닿는 대로 배회하다 보면 인공호수를 가로지르는 돌다리에

이르게 되는데, 난간에 새겨진 제니 홀저의 텍스트 작업들이 그나마 '젊은' 작품이다.

지난 수십 년 동안 한자리에 뿌리내린 수십 점의 조각들은 미술관의 유전자처럼 각인되어 있지만, 오히려 계절마다 옷을 바꿔 입는 청계산의 풍광보다 더 익숙한 자태이기 때문에 그 존재감을 좀체 드러내지 않는다. 2020년의 가을을 기억할 수밖에 없는 이유는 이곳의 풍경이 완전히 변모했기 때문이다. 야외 공간 활성화의 일환으로 마련된 야외 설치 프로그램 'MMCA 과천 프로젝트 2020'를 통해 건축가 그룹 stpmj(이승택, 임미정)의 《과.천.표.면》을 선보였는데, 제목처럼 조각장의 표면을 재창조한 작업이었다. 잔디밭 경사지 위에 일정한 높이의 새로운 지표면을 형성한다는 아이디어는 실제 잔디밭에 700여 개의 합성수지 기둥을 세우고 지름 1m의 원판을 수평으로 펼쳐 놓는 방식으로 구현되었다. 작업 앞 파라솔에 누워 둥근 메쉬 원단이 만들어낸 잔디 위의 윤슬을 바라보는 시간이 참 좋았다. 그러나 물속을 거니는 듯 촘촘한 작품 사이를 걸은 시간이 자꾸만 생각나는 이유는 이것이 야외 조각공원을 '정원'으로 인식하는 계기가 되었기 때문이다. 경직된 역사 때문인지 내게는 이 장소의 무게중심이 기이할 정도로 조각에만 쏠려 있었다. 이질적인 풍경을 보고 걸으며 막연히 알고 있다고 치부한 이 땅을 다르게 감각하고 경험으로써 이 공간의 진면목을 상상할 수 있었던 셈이다.

최근 '미술관에서 걷기'는 보행 예술을 통해 경험을 확장시켜 미술관을 대중 친화적인, 모두를 위한 장소로 변화시키는 매개이자 콘텐츠로서 인식하게 하는 가능성으로 주목받고 있다. 그러나 굳이 위대한 미술사 속 보행 예술과의 연관성을

«그림일기: 정기용 건축 아카이브»(2013)

찾지 않더라도, 과천관은 걷는 행위에 특화된 공간이다. 종일
이라도 머물 수 있는 조각공원, 미술관 입구를 향한 계단, ‹다
다익선›을 감싸며 완벽한 뷰포인트를 제시하는 로툰다 공간,
원형의 경사로를 오른 이들에게 선물처럼 펼쳐지는 옥상정원
과 원형정원, 1990년대 주요 작품들이 들어서면서 통로가 아
니라 엄연한 독립 공간으로 자리매김한 중앙홀과 복도…. 산의
능선에 지어진 과천관의 공간은 수평과 수직, 곡선과 직선, 평
지와 경사로 등으로 다채롭게 직조되어 있고, 덕분에 걷는 행
위를 유희적으로 감각할 수 있다.

　생각해 보면 «최욱경, 앨리스의 고양이»(2021)는 전시 동
선을 비전형적 형태로 유도하여 걷기의 실질적 경험을 전시의
감각적 경험으로 연동시켰고, «이승조: 도열하는 기둥»(2020)
은 면밀히 의도한 동선을 통해 걷기의 레이어를 복합적으로 연

김사라, «MMCA 과천프로젝트 2021 예술버스쉼터» (2021)

출했다. 그보다 앞선 «그림일기: 정기용 건축 아카이브»(2013)
는 걷는 행위 자체를 전시의 요소로 삼았다. 당시 정기용의 문
장을 응용하자면, 전시 공간을 걷는다는 건 이 땅(미술관)의 역
사에 자연스레 편입되는 행위였다. 미술관을 걷는 행위는 관람
객을 사색하는 '플라뇌르(flâneur)'로 만든다. 산책하며 도시를
사회학적, 미학적으로 관찰하던 그들처럼, 미술관의 관람객도
걷는 경험을 통해 기록자의 역할을 수행한다.

걷는 행위는 결과보다 과정에 집중하기 마련이고, 따라
서 필연적으로 "모든 것은 사이에 있다"는 진실에 가닿는다. 미
술관 곳곳을 걷는 관람객은 부지불식간에 '사이의 공간'을 활
성화시키고, 사이 공간이 살아날수록 공간들은 위계 없이 평
등해진다. 전시장 같은 메인 공간과 통로, 로비 등 비공간과의
관계가 재맥락화되기 때문이다. 역시 MMCA 과천프로젝트

2021로 공개된 «예술버스쉼터»는 일상과 비일상, 생활과 예술 사이의 대표적 공간, 늘 드러나 있었지만 인지하지 못했던 셔틀버스 승강장 공간을 일깨운 작업이다. 「쓸모없는 건축과 유용한 조각에 대하여」라는 제목처럼, 쓸모없는 건축이자 유용한 조각, 불편한 가구인 미술관 셔틀버스 정류장은 동시에 이 모든 것이기도 하다. 불명확하고 모호한 이 예술은 담당 큐레이터도, 건축가 김사라(다이아거날 써츠)도 아닌, 관람객에 의해 매순간 정체를 달리하며 빛난다. 예술의 정의와 기능을 각성하는 미학적 경험일 수도 있고, 그저 흐르거나 잊힌 순간일 수도 있으며, 버스를 몇 대 보낼 정도로 대화에 집중한 기억으로 남을 수도 있겠지만, 어쨌든 이것이 바로 이 작업이 사이의 공간에 있어야 하는 이유다.

　　예술버스쉼터가 미술관 경계의 공간을 점유한다면, 옥상 정원은 관람 행위 사이에 존재하는 공간이다. 김태수 건축가가 애초에 의도한 바, 주변 절경과 건물 사이, 순환하는 자연과 연속하는 시간 사이의 공간이기도 하다. 2022년 이곳에 마련된 이정훈(조호건축)의 ‹시간의 정원›은 반드시 걸어야만 만끽할 수 있는 작품이다. 캐노피 형태의 거대 구조물 사이 파노라마로 펼쳐지는 청계산, 관악산, 저수지, 눈썰매장 등 주변 풍광을 바라보며 햇빛, 바람, 그림자, 냄새 등을 공감각적으로 경험하게 된다. 차단된 무중력의 전시장에서와는 달리 지금 내가 어디에 실재하는지를 명확히 인지할 수 있는 공간인 것이다. 한편 옥상정원과 미술관 사이에서는 «원형정원 프로젝트: 달뿌리-느리고 빠른 대화»가 진행 중이다. 그 자체로 2원형전시실 내·외부 사이에 위치한 이 곳에 황지해 작가는 주변의 생태를 옮겨왔다. 자연과 인간, 인간과 건축, 건축과 자연 사이에

루이지애나 현대미술관 정원 (2023)

놓인 정원은, 식물들 사이에 걸린 이름표가 아니었다면 작업인 줄 몰랐을 정도로, 인위적인 개입이 최소화되어 있다. 천천히 걷고 유심히 들여다본 이에게만 허락되는 자연의 성정을, 자연과 나의 위치를 재발견한 기억 때문인지 계절마다 자꾸만 이곳을 서성거리게 된다.

　공간은 잊고 있던 행위를 유발하고, 행위는 보이지 않던 공간의 경험을 창출한다. 전 세계 갤러리와 미술관 등 예술집약적 공간들이 카페, 레스토랑, 아트숍, 정원, 서점, 심지어 '웰니스 센터' 등을 마련하는 까닭이기도 하다. 사이의 공간에서 공명하는 관람객들의 사연, 소음, 에너지 같은 매질을 통해 미술관은 더욱 활기를 띤다. 미술의 영역을 확고히 경계 짓는 게 아니라 일종의 유기체처럼 서로 이어져 각각 다른 형태로 삶에 침투한다. 태생적으로 분절된 미술을 나를 매개로 통합하

고, 예술을 둘러싼 총체적 경험을 만들어낸다. 예컨대 테이트 모던의 6층 카페가, 퐁피두센터 앞 광장이, 루이지애나현대미술관의 바다 전경 정원이 사이의 공간으로서 경험을 완성하는 것이다. 사이의 공간이 활성화될수록 경험은 사소한 행위로 채워지고, 그만큼 사람들의 사유와 풍경은 풍성해진다. 미술관 공간의 핵심 역할, 즉 동시대 미술의 흐름을 정확히 짚어내고 창의적으로 일별하여 전시라는 계기로 보여주는 과정조차 경험을 통해 역설적으로 점점 미술보다 삶에 가까워지고 있다. 근대적 시선, 계몽주의적 태도로는 미술과 삶이 만나는 지점을 절대 파악할 수 없다. 미술만큼 삶이 흥미진진하다는 사실을 도무지 인정하지 못하기 때문이다. 관람객이 공간을 믿는 게 중요한 만큼 공간도 그곳을 찾는 이들을 존중하고 신뢰를 표해야 한다.

제3의 공간으로 거듭난다는 것

최근 장안의 화제가 된 어느 미술 전시장에서 나는 예기치 않은 풍경을 새삼 대면했다. 로비의 벤치나 휴게장소에서 삼삼오오 담소를 나누거나 망중한의 시간을 보내며 공간 자체를 영위하는 이들이 전에 없이 많아진 것이다. 이들에게 있어 미술 공간이 일상을 따로 또 같이 영위할 수 있는 장소라는 것에는 이견의 여지가 없어 보인다. 관람객들은 함께 무언가를 도모하지 않는다. 그저 우연처럼 같은 시공간에 있고, 같은 작품을 보고, 같이 걸을 뿐이다. 그러나 예술에 기꺼이 자기 일상을 내어준 이들의 모습은 각자에게 충실하고 서로에게 바라는 것이 없는, 느

슨한 무위의 공동체처럼 느껴진다. 근대의 미술관이 예술을 통해 세상과 나를 연결하는 공간이었다면, 현재의 미술관은 나와 타인이 그 세상에 공존한다는 걸 일깨우는 공간인 것이다. 미국의 도시사회학자 레이 올든버그(Ray Oldenburg)는 제1의 장소인 가정, 제2의 장소인 일터 혹은 학교를 벗어나 누구나 편하게 모여 대화를 나누고, 직간접적인 교류를 나누며, 일상을 잠시 쉬어 갈 수 있는 곳을 '제3의 장소'라 명명했는데, 작금의 미술관들이야말로 그 선두에서 예술 이전에 쉼과 삶을 피력하고 제3의 장소이길 자처하고 있다. 다만 양면성과 중립성을 끝까지 놓지 않고 미술과 관람객 사이의 긴장감을 유지한다는 점에서, 미술관은 다른 제3의 장소들과 차별화된다.

오후 6시가 가까워지자 마지막 과천관 셔틀버스의 운행 시간을 알리는 안내 방송이 메아리쳤다. 중세를 연상시키는 미술관 꼭대기의 첨탑 사이로 분홍빛 석양이 내려 앉았고, 일군의 무리가 계단을 걸어 내려갔다. 근대성이 인간의 삶을 더 나아지게 하려면 무엇을 해야 하는지 골몰하던 그 시대부터 지금까지, 수없이 반복되었을 풍경이다. 40여 년 동안 자리를 지켜온 이 오래된 미술관은 그 자체로 미술관 공간 경험의 진화를 증언한다. 그리고 공간의 역사는 근대와 현대를 넘나들며 그 역할도, 기능도, 가치도 달리해 온 미술이 이 땅에 뿌리내리고 삶에 자리 잡기까지의 역사이기도 하다. 미술관은 공간의 기능과 명분을 넘어 이곳을 찾는 이들의 존재와 경험을 귀하게 여김으로써 한결 고유한 가치를 창출하고 있다. 근대를 잊고 현대를 사는 우리에게 이 공간은 복기해야 할 뿐만 아니라 나날이 재발견해야 하는 장소이다.

그러므로 오래된 미술관은 오히려 자유롭다. 세계적인

스타 건축가들의 미술관 리모델링 프로젝트가 대대적으로 유행하고 있지만, 사실 낡은 공간을 잘 간직하는 건 오래된 미술관만의 특별한 권리다. 여타의 건축물과는 달리, 연륜 있는 미술관이 품은 시간성은 역사적 유산인 동시에 전복의 대상이된다. 이 고유한 이중성을 재료로 활용한 다채로운 예술적 실천은 켜켜이 쌓인 세월로 견고해진 공간을 낯선 경험으로 생동하는 유기적인 공간으로 바꿀 수 있다. 이를테면 젊은 건축가들의 개입으로 공간의 벽이 보이지 않게 허물어지거나 더해질 수 있고, 야외조각장에 붙박이 된 조각들을 재해석한 젊은 미술가들의 작업이 현재와 과거가 조우하게끔 중재할 수도 있다. 가변적 공간 혹은 구조물들이 생겨났다 모습을 감추는 광경, 그 안에서의 사건이 만약 흥미롭다면 그건 이 곳이오래된 건축물이기 때문이다. 일련의 과정이 시간과 공간, 일시적인 것과 영원한 것 사이에서 예술적 진동을 만들어내고, 이 곳은 제3의 공간을 찾는 이들의 런웨이이자 무대로 다시삶을 살아낼 테니 말이다.

　　문 닫은 미술관처럼 쓸쓸한 곳도 없지만, 한편 엉뚱한 공상을 시작하기에는 나쁘지 않은 시점이다. 과천관의 대표적사이의 공간인 조각공원에서 〈디어 시네마〉(2019년 MMCA 필름앤비디오 프로그램)를 상영한다면 어떨까. 미술관 내지는 전시와는 단절된 현재의 레스토랑 공간을 '먹는다'는 행위를 예술적 경험으로 승화한 장소로 연결할 수 없을까. 벤치와 자판기만 휑뎅그렁하게 놓인 이름 없는 야외 공간에서, 언젠가 리크리트 티라바니자(Rirkrit Tiravanija)가 그랬듯 음식을 대접하는 퍼포먼스를 선보여도 좋겠다. 이를 위해서는 어떤 건축 구조물이 필요할까. 관계자와 관람객이 뒤섞인 풍경

은 이 정원에서 어떤 감흥을 자아낼까. '관계미학'의 주창자 니콜라 부리오(Nicolas Bourriaud)는 현대예술가들이 사람 사이의 상호작용을 중심으로 작업을 전개한다는 점에 착안, "예술은 조우의 상태다(Art is state of encounter)"라고 선언했다. 그렇다면 생면부지의 이들이 나란히 앉아 무언가를 먹는 그 광경이 바로 관계미학의 결정판 아닐까. 미술관에서는 평소에는 힘든 축지법을 누구나 마음껏 발휘할 수 있고, 예술의 땅과 일상의 땅이 한 뼘 거리로 접힌다. 오로지 이곳에서만 가능한 비일상적 상상의 힘이, 이윽고 까매진 미술관을 나서는 나를 비추어 다정히 배웅했다.

1 1998년 개봉한 한국 영화의 제목. 서울대공원과 국립현대미술관은 이 영화의 배경이 된 공간이다.

2 국립현대미술관, 『공간 변형 프로젝트: 상상의 항해』, 국립현대미술관 과천 30년 특별전 도록(과천: 국립현대미술관, 2016).

3 국립현대미술관, 『현대의 시각』, 9/10호(1990).

4 A museum is a non-profit making, permanent institution in the service of the society and its development, and open to the public, which acquires, conserves, researches, communicates, and exhibits, for purposes of study, education and enjoyment, material evidence of man and his environment. ICOM 웹사이트, https://icom.museum/en/news/icom-approves-a-new-museum-definition/

5 이브 미쇼, 『기체 상태의 예술』, 이종혁 옮김(파주: 아트북스, 2005), 34.

6 장웅조·고정민·조은아, 「미술관 경험가치의 구조화 연구」, 『문화경제연구』 24권 2호(2021).

7 A museum is a not-for-profit, permanent institution in the service of society that researches, collects, conserves, interprets and exhibits tangible and intangible heritage. Open to the public, accessible and inclusive, museums foster diversity and sustainability. They operate and communicate ethically, professionally and with the participation of communities, offering varied experiences for education, enjoyment, reflection and knowledge sharing.

8 국립현대미술관, 『새로운 세기, 새로운 미술관』, 전시 자료(과천: 국립현대미술관, 2005).

9 「'전시 공간' 확대 계기로-전대통령의 야외전시장 검토 지시에 큰 기대」, 『경향신문』, 1980년 10월 6일 자. 『공간 변형 프로젝트: 상상의 항해』 재인용.

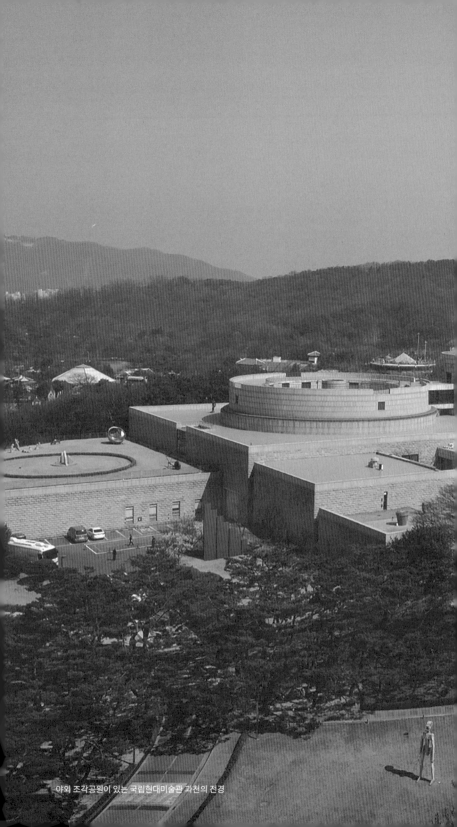

야외 조각공원이 있는 국립현대미술관 과천의 전경

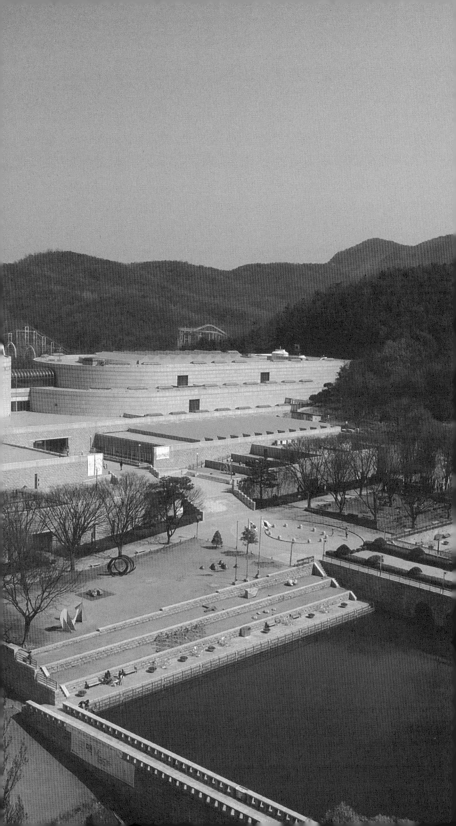

폐허와 건설현장의 (반)기념비들:
국립현대미술관 과천의 시차적 당대성

곽영빈

건축(물)과 미술(관)의 분기

국립현대미술관은 1969년 경복궁 내에 있던 조선총독부박물관(1995년 철거) 건물을 빌려 문을 열었다. 4년 후인 1973년에는 덕수궁 내 석조전으로 이전해 운영되었고, 1980년부터 독립적인 미술관 신축 작업에 착수해 1986년 8월 25일 과천에 현재의 결실을 맺게 된다. 국립현대미술관이 초기에 '한국의 퐁피두센터'에 비견되었다거나[1], 86 서울아시아경기대회와 88 서울올림픽경기대회라는 국제 규모의 행사에 의해 촉발되었다는 사실은 잘 알려져 있다.[2] 실지로 개관전의 일부로 《프랑스 20세기 미술전》이 포함되었고, 특히 이 건물이 '국가를 과시'하기 위해 지어진 '기념비'적 산물이었다는 사실은 경쟁 공모에 당선된 재미 건축가 김태수 역시 인정한 바 있다.

> 결국 이 건물이 백 퍼센트 저의 성격에 맞는 건물이라고는 얘기하기 힘들어요. 그때 이미 경쟁이고, 또 이 건물의 의도가 국가를 과시하기 위해서 짓는 건물이기 때문에, 그 의도에 어느 정도 맞아 들어가야만 했죠. 경쟁인 거 아니에요? 그래서 이 건물하면 좀 너무, 제 성격에 비하면 모뉴멘탈(monumental)한 것이 없잖아 있다고 생각하죠.[3]

그렇게 개관한 미술관은 하루 평균 3,235명의 관객들이 들이닥치며 폭발적인 반응을 얻게 된다. 흥미로운 건, 이 과정에서 미술관이 '전시 관람객'보다 '건물 구경꾼'으로 북적대자 연말까지 무료 개방키로 했던 것을 철회, 입장료를 받기로 했다는 사실이다.[4] 전시보다 건물에 한눈을 판 대중에 대한 이 준엄한

국가적 훈계는, "미술관의 콘텐츠보다 외피가 더 중요해졌다"는 식의 익숙한 비판을 떠올려 준다.[5]

실지로 미술사가인 클레어 비숍(Claire Bishop)은 모더니스트 건축가 이오 밍 페이(I. M. Pei)가 1989년에 설계한 루브르 피라미드부터 2010년 일본인 건축가 반 시게루(坂茂)가 설계한 퐁피두메츠센터와 자하 하디드(Zaha Hadid)가 이탈리아의 로마에 지어 2010년 영국왕립건축가협회가 수여하는 스털링상을 수상한 국립21세기미술관(MAXXI)에 이르는 작업들을 환기하면서, "건축이 새로운 미술관의 아이콘이 된 것은 비교적 최근의 현상"이라고 지적했다.[6] 이와 비슷한 맥락에서, 저명한 미술이론가인 핼 포스터(Hal Foster) 역시 피상적으로 '이미지화된 건축물'의 범람을 비판한 바 있다.[7] 자신이 만들었지만 '100% 성격에 맞는 건물'이라고 할 수는 없다고 거리를 둔, 국립현대미술관에 대한 김태수의 거리두기를 이러한 비판의 연장선에 놓고 읽을 수 있을까? 나는 그렇다고 생각지 않는다.

국립현대미술관이 대중들에게 수용되는 과정에서 일어난 건축물과 전시 공간 사이의 이러한 분기, 혹은 내적 긴장이 갖는 근원적 함의는, 프랭크 게리(Frank Gehry)의 빌바오 구겐하임미술관이 대표하는 "스타 건축(starchitecture)의 승리"[8]란 논점으로는 파악할 수 없다. 여기서 주목해야 하는 것은 오히려 미술관의 '기념비적 성격'과 그 역사적 위상이다.

백남준과 타틀린

백남준의 〈다다익선〉은 바로 이 지점에서 미술관 건물과 함

<다다익선> 모형(1988)

께 곱씹어볼 필요가 있다. 종종 국립현대미술관 과천(이하 과
천관)의 "얼굴"로까지 간주되는 이 작업은,[9] 주지하듯 1988
년 9월 15일 모니터 1,003대를 이용한 대규모 영상설치 작품
으로 완공되었다. 국립현대미술관 1대 학예실장을 맡고, 이
후 제2회 광주비엔날레 조직위원장과 초대 서울시립미술
관장을 역임한 1세대 미술평론가 유준상(1932~2018)이 적
시했듯이, 사실 <다다익선>의 원래 제목은 <오마주 투 타틀
린>(Homage to Tatlin)이었다. 물론 이는 대개 러시아 구축주
의(Russian Constructivism)와 연동되어 기억되는 블라디미
르 타틀린(Vladimir Tatlin, 1885~1953)의 가장 유명한 작업
<제3인터내셔널 기념비>(The Monument to the 3rd Communist
International, 1919~1925)를 염두에 두었던 것이다. 하지만 미
국과 소련의 냉전 구도가 강력했던 1980년대의 상황에서 '러

시아'와 '공산주의'가 시사하는 무게를 감지한 백남준은 제목
을 ‹다다익선›으로 바꾼다.[10]

　　백남준과 타틀린의 이 흥미로운 공명은 단순한 해프닝이
나 암울했던 역사를 떠올려주는 일화로 주변화될 수 없다. 러
시아 역사와 문화에 대한 풍부한 이해를 바탕으로 20세기와
21세기의 예술과 문화 전반을 재독해하는 데 명민한 시각을
제공한 스베틀라나 보임(Svetlana Boym)은, 타틀린이 러시아
와 동유럽의 개념 예술 계보에서 갖는 위상과 함의를 "미국과
서유럽의 개념 예술에서 뒤샹"이 누리는 것과 맞먹는 등가물
로 간주했을 정도다.[11]

　　‹제3인터내셔널 기념비›는 이러한 도발적인 평가의 중심
에 자리 잡은 작업으로, 보임에 따르면 "폐허와 건설현장(ruins
and construction site)"[12]이라는 양가적인 위상을 동시에 체현
한다. "폐허와 건설현장"이라니? 이러한 규정은 얼핏 모순적
으로 들린다. '폐허'란 완공된 건축물이 사위고 쇠락한 상태를
가리키는 것이고, '건설현장'은 정의상 그러한 폐허에 시간적
으로 '선행'하는 것이기 때문이다. '폐허이거나 건설현장'일 수
는 있지만, '폐허이면서 건설현장'일 수는 없지 않은가? 이러
한 논리적 모순은 타틀린의 이 탑이 "극단적인 반-기념비"였다
는 역설을 근원적으로 곱씹을 때만 풀린다. 다시 말해 이 탑은
1917년 인류 역사상 최초로 '준공'된 공산주의 체제, 즉 국가이
면서 전통적인 부르주아적 국가의 소멸, 또는 '폐허'이어야만
했던 '소비에트 연방'을 '기념'하는 동시에,[13] 동시대 기념비의
대표적 준거점들이라 할 수 있을 "'부르주아적인' 에펠탑과 미
국의 자유의 여신상 양자"를 비판적으로 넘어서야 했던 것이
다.[14] 타틀린의 작업을 통해 "까맣게 타버린 유럽의 폐허가 이

‹제3인터내셔널 기념비 (타틀린의 탑)› 모형(1920)

제 청소될 것”이라는 구축주의 이론가 니콜라이 푸닌(Nicolai Punin)의 단언은 이 중 후자의 열망을 대변한다. 하지만 ‹제3인터내셔널 기념비›가 실지로 “고전적인 르네상스 전통을 재로 만들어버렸”다고 할 수 있을까? 이 탑이 “폐허와 건설현장(ruins and construction site)”이라는 보임의 독해는 이러한 외설적인 이율배반을 적시하는 것이다.[15]

　“‘극단적인 반-기념비’로서의 기념비”라는 이 모순적 지위는 타틀린의 이 작업이 “자기 시대를 앞서 있는 동시에 뒤처져 있었다”[16]는 이율배반적 시간성의 위상과도 연동된다. 가령 타틀린의 탑이 “미완성 연극 세트, 공식 거리극의 일부, 거대한 모습이 아닌 인간적인 크기를 가진, 혁명적 무상함의 증거로서 … 혁명 이후의 건축 트렌드와 맞지 않았음에도 10월 혁명 축하 퍼레이드에서 전시되고 사용되었”던 기이한 방식을 떠올려 보

자.[17] 보임은 이를 타틀린의 탑이 "혁명적 파노라마의 양피지를 위한 전망대"로서 근원적으로 (오)작동했던 이유로 적극적으로 읽어낸다. 다시 말해 스탈린을 통해 "아방가르드의 프로젝트가 혁명의 폐허로 변해버린" 상황을 포착하게 될 그의 후기 작업까지도 선취한다는 의미에서, 보임은 "타틀린의 기념탑"을 "미래의 폐허를 닮은 유토피아적 비계(飛階/scaffolding)"라는 의미에서 "폐허와 건설현장"으로 간주하는 것이다.[18] 하지만 이것이 백남준의 작업과 대체 어떤 관계를 갖는다는 말인가?

　실지로 보임의 논의는 "1960년대 이후 세계 곳곳에 건설된 수많은 모델들"을 통해 타틀린의 기념탑이 획득한 "두 번째 생"을 폭넓게 아우르지만, 거기에 백남준은 없다. ‹다다익선›에 유령처럼 깃든 ‹제3인터내셔널 기념비›의 잔상은 과천관의 건축가인 김태수가 토로했던 다음과 같은 답답함을 고려할 때 더욱 흥미로워진다.

> 하여튼 저는 아주 그냥 숨통이 막히는 것 같아요. 그리고 국립 미술관에 아무리 백남준 씨가 좋고 유명하다고 그러지만 다른 작가들한테도 기회를 주어야죠. 이 작가가 이 미술관을 소유하고 있는 건가 그런 생각이 들어요. 30년을 했으면 충분하지 않나요? 꼭 숨통을 죄는 것 같아서, 이제 치워버렸으면 정말 좋겠어요.[19]

이는 건축가와 아티스트의 단순한 알력 싸움이 아니다. 여기서 전경화되고 있는 것은 '기념비성(monumentality)'을 둘러싼 내재적 긴장이다. 즉 한편에 '국가를 과시하기 위해서 짓는 건물'이라는 국립현대미술관의 태생적 한계, 즉 그것의 '기

넘비성'에 대한 건축가의 아쉬움과 자긍심이 있다면, 다른 한 편에는 '백남준'이라는 20세기 한국 예술의 '기념비'라 할 인 물과, 그가 국립현대미술관 중앙에 우뚝 세운 ⟨다다익선⟩이 타틀린이라는 20세기 미술사의 유령적 형상과 더불어 환기 하는 조각의 기념비성이 있는 것이다. 우리가 살펴본 것처럼, 이는 타틀린의 탑이 체현했던 역사적 이율배반을 따로 또 같 이 변주한다.

고향 상실과 풍화: 조각과 건축의 (반)기념비성

미술비평가이자 이론가인 로절린드 크라우스(Rosalind E. Krauss)가 그의 유명한 글인 「확장된 조각의 장」(Sculpture in the Expanded Field)에서 일찍이 지적했듯이, 전통적으로 조 각의 논리는 기념비의 논리와 분리불가능한 것이었다.[20] 최 소한 로댕이 ⟨지옥의 문⟩과 ⟨발자크⟩를 만든 1880년과 1891년 전까지는.

특정 장소에 물리적으로 정박됨으로써 해당 장소에 내재 하는 역사성을 기념하는 양자의 관계는, 원본이 파괴된 채 다양 한 장소에 흩어져 여러 버전으로 살아남게 된 로댕의 작업들 이 후 근본적으로 재규정되기 시작한다. 그것은 크라우스가 '조각 의 부정적 조건(negative condition of sculpture)'이라 명명한 특 성들, 즉 '장소의 절대적 상실(an absolute loss of place)'이라는 의미에서의 '비장소성(sitelessness)'이나 20세기 최고의 맑시스 트 문학비평가이자 철학자 중 하나로 간주되는 게오르크 루카 치(Georg Lukács)가 말했던 현대적 의미의 '소설'의 특성이기

도 한 '선험적 고향상실(transzendentale Obdachlosigkeit)'을 떠올려주는 '집없음/고향상실(homelessness)'이라는 심연과 마주해야만 했던 것이다. 이때부터 조각의 '모더니즘'이 시작된다는 크라우스의 전언은 잘 알려져 있다.

하지만 역사적 구체성을 상실한 채 "기능적으로 비장소적이며 대개 자기참조적"인 "추상으로서의 기념비" "순수한 표식 혹은 토대로서의 기념비"가 창궐하기 시작했다는 이야기는 우리의 초점이 아니다.[21] 조각이 '건축'과 '풍경'은 물론 각각의 부정적 조건이라 할 '건축 아닌 것(not-architecture)'과 '풍경 아닌 것(not-landscape)'과 만드는 그레마스 사각형의 지도나 "포스트모던적 실천의 공간 논리" 역시 우리의 논의에서는 결정적인 함의를 갖지 못한다.[22] 이는 구조주의적 지도를 그리는 크라우스의 이 글에서 결정적으로 빠진 것이 '시간성'의 문제이기 때문이다.

단도직입적으로 말해 ‹다다익선›과 ‹제3인터네셔널 기념비›가 따로 또 같이 공유하며 환기하는 것은, 보임이 "자기 시대를 앞서 있는 동시에 뒤쳐져 있었다"고 서술한 '이율배반적 시간성'임과 동시에, 내가 ‹다다익선›에 관해 쓴 다른 논문에서 '시차적 당대성(parallax contemporaneity)'이라 규정하고 상술했던 논리라 할 수 있다.[23] 특히 몇 년 전, ‹다다익선›이 노화된 부품들이 야기하는 화재 위험을 이유로 가동이 중단되었다가 3년 만에 재가동되었다는 사실의 함의는, 그것이 국립현대미술관 자체의 노후화라는 비가역적인 사실을 동시에 환기해 준다는 의미에서도 중요하다. 부품이 나이 들어 고장나고, 그렇게 고장 난 부품을 수리한다는 자명한 사실에 대체 어떤 특별한 의미가 있다는 것일까? 결론의 일부를 에둘러 선

취해 두자면, 이는 조각과 건축(물)이 공유하고 약속하는 '기념비성'이 엔트로피라는, 폐허와 비계를 동시에 예비하면서 '기념비성'을 내파시키는 궁극의 시간성과 만드는 긴장과 내재적으로 연동된다.

가령 스티븐 케언즈와 제인 제이콥스는 『건물은 반드시 죽는다』(Buildings Must Die)라는 도발적인 제목의 책 서두에서, "기억하라, 건물은 반드시 죽는다"고 읊조린다. 이 책이 "건축을 위한 메멘토 모리(memento mori for architecture)"라는 그들의 말은 이 두꺼운 책에 대한 적절한 요약이라 할 수 있는데,[24] 사실 이러한 주장은 선례가 없지 않다. 이미 1993년, 건축학자인 모센 모스타파비(Mohsen Mostafavi)와 데이빗 레더배로우(David Leatherbarrow)는 『풍화에 대하여』란 책을 "건물은 마감공사로 완성되지만, 풍화는 마감 작업을 새로 시작한다"는 문장으로 시작한 바 있기 때문이다. 그들이 반문하듯이, 이는 이상한 이야기이다. "풍화가 어떻게 건물의" 마감을 한다는 것일까? 풍화는 사실 건물을 세우는 게 아니라 부수는 현상이 아닌가?"[25] 물론 건축에서 풍화(weathering/風化)라는 개념은 그리 낯선 것이 아니다. 그것은 "외벽면에서 돌출되게 하여 빗물 침투를 막는 '빗물받이' 기능을 하는 건축 요소", 또는 "벽이나 버팀대의 경사면 처리" "빗물의 침투를 막기 위해 물매가 잡힌 표면"을 가리키는 용어로 잘 알려져 있기 때문이다.[26] 문제는 "공사가 완료되었을 때 나타나는 완결성을 최종 목표로" 삼고, "건물이 완공된 이후의 존속기간, 즉 건물의 생애는 거주자가 입주하고 풍화가 시작되기 전의 완벽한 상태로부터 점점 멀어지는 과정으로 간주"할 경우, 때묻지 않은 "흰색 건물을 이상화"하고 "오염과 침식"을 비이상적인 현상으로 백안시했던 르코르뷔지에(Le

Corbusier)를 모범으로 삼는 경향이 당연시될 수밖에 없다는 데에 있다.[27] "외벽 상단에 … 틈새를 만들고, 그 사이에 스며든 빗물로 벽면 중앙에 검은 흔적이 생기도록 유도"한 카를로 스카르파의 채플을 환기하면서, 모스타파비와 레더베로우는 "여기에 남겨진 흔적은 닦아 내야 하는 것일까?"라고 묻는다. "건축은 한 장소에 놓인 물체가 아니라 그곳에서 '자라난' 것이어야 했다"는 "유기적 건축"의 개념을 소환하면서, 그들은 프랭크 로이드 라이트(Frank Lloyd Wright)와 에로 사리넨(Eero Saarinen)과 탈리에신 그룹의 건축가들에게 건축이란 "장소에 종속되는 존재가 아니라 장소를 풍요롭게 하는 존재"였다고 강조한다.[28]

이는 능선을 그대로 두고 계곡에 건물을 올리는 전통적인 방식이 아니라, 능선을 깎고 그 위에 건물을 올린 것에 대해 김태수가 상술한 자신의 태도, 즉 '땅이 주는 목소리를 듣는' 건축가의 상과도 공명한다.

역시 건축이라는 것이, 대지에서 땅에서 주는 목소리! 여기는 어떤 것이 가장 좋다는그런 것들을 제가 들을 줄 아는 그런 건축가인 것 같아요. 건축부지에 가서 보니까 제가 그 땅이 얘기한 것을 들은 것 같습니다.[29]

물론 이는 그가 예일대에서 사사한 스승 폴 루돌프(Paul Rudolph, 1918~1997)와, 그가 영향을 받은 라이트와의 관계 속에서 자라난 것임은 물론이다. 하지만 우리의 초점은 김태수가 국립현대미술관을 설계한 '의도'가 아니라, 그의 의도와 독립적으로 설치되어 건물의 "숨통을 죄는 것"처럼 답답하게 여겨졌던 백남준의 ‹다다익선›처럼 "건물이 완공된 이후의 존속

기간"에 벌어진 일들, '의도'를 범람하고 초과한 사안들에 놓인다. "풍화라는 현상은 모든 구조물에 내재하는 속성이다. 이 현상을 막을 수 있는 건축가는 없다"[30]는 모스타파비와 레더베로우의 말은 정확하게 이런 의미에서 읽어야 한다.

기술과 기계의 자연사(自然史)

이는 인간이 만드는 인위적인 작업들조차 풍화라는 자연(사)의 일부로 간주되어야 한다는 것을 뜻한다.[31] 국립현대미술관 야외에 설치된 재일 작가 최재은의 ‹과거, 미래›(1988)는 이런 의미에서 겹쳐 읽을 필요가 있다. 가로세로 4m, 높이 8m의 육중한 철판이 느티나무를 감싸고 있는 이 작품은 철판이 살아있는 나무를 마치 수직으로 세운 관처럼 에워싸고 있다. 나뭇가지뿐 아니라 철판 또한 시간이 지남에 따라 자연스레 부식되고 균열이 생긴 결과 철판에 난 구멍들 사이로 나뭇가지들이 삐져 나와 있는 형국이다. "무기물은 언젠가 부서지게 되어 있고 유기체의 생명은 영원하다는 뜻이지만 (이러한) 계산보다는 ‹과거, 미래›의 철판이 오래 견디고 있"다는 작가의 고백이 웅변하듯[32] ‹과거, 미래›는 건물 안에 자리 잡은 ‹다다익선›이 국립현대미술관 건물 자체와 '기념비성'을 두고 벌이는 긴장의 이항대립을 확장하고 전치(displace)시킨다.[33]

하지만 최재은 자신이 자인하듯, 그의 작업은 종종 "변동이 없"다는 의미에서 '자연사적'이라기보다는 관습적인 의미에서 '자연적'이고 오리엔탈리즘적인 의미에서 '동양적'인 독해의 위험에 스스로를 노출시킨다.[34] 이에 반해 백남준은 새로

최재은, ‹과거, 미래›(1988)

운 테크놀로지를 적극적으로 전유하면서도, 내가 "나이 먹는 기계(Machines that age)"라 부른 차원에서 "건물은 반드시 죽는다"는 주장을 선취하고, 이를 통해 테크놀로지와 자연, 시간의 관계를 자연사적으로 재규정한다.

"예술과 기술(Art and Technology)(이라는 문제)에 내포된 진짜 관건은 또 다른 과학적 장난감을 만드는 게 아니라, 급속도로 발전하고 있는 기술과 전자 매체를 어떻게 인간화(humanize)할 것인가라는 것"[35]이라는 유명한 문장을 예로 들어보자. 대부분은 이를 "테크놀로지를 인간화"하려 했다는 식으로 읽고, 이를 통해 백남준을 고루하고 상투적인 '휴머니스트'로 만든다. 하지만 이보다 백남준에게서 먼 독해도 없다. "비디오아트는 그것의 외양이나 덩어리(mass)가 아니라, 거기 내재한 '시간 구조', 즉 '나이 듦(aging)'(일종의 비가역성)의 과

정 차원에서 자연을 모방한다"[36]는 그의 또 다른 언급을 떠올려 보자. 이는 "마르셀 뒤샹은 비디오만 제외하고 모든 걸 다 했"다는 그의 유명한 말과 함께 비디오아트의 특수성을 강조하는 것처럼 보이지만 여기서의 관건은 '자연사적 시간성'이다. 이 글을 쓰면서 백남준이 염두에 두었던 것은 폴 라이언(Paul Ryan)과 자신의 아내인 구보타 시게코(久保田成子), 맥시 코헨(Maxi Cohen)이 비디오로 찍은, 각각의 아버지가 죽기까지의 모습을 녹화한 오디오비주얼 작업들이었다. 각각 ‹Video Wake for My Father›(1971), ‹My Father›(1975), 그리고 ‹Joe and Maxi›(1978)라 이름 붙여진 이 작업들을 백남준은 "한 번 비디오테이프에 (찍혀) 올라가면, 어떤 의미에서 죽음은 허용되지 않는다"라고 요약한다. 이는 무슨 뜻일까? 가장 단순한 의미에서 그것은 테이프를 거꾸로 돌리거나 감으면, 죽은 사람이 살아나는 것처럼 보인다는 자명한 사실을 가리킨다. 물론 현실 속에서 죽은 사람은 결코 부활할 수 없다. 하지만 비디오테이프에 녹화된 이미지의 차원에서 이는 가능한 일이 되는 것이다. 한편으로 비디오는 이렇게 죽음이라는, 인간의 비가역적 한계를 뛰어넘는 것처럼 보이지만, 백남준은 비디오라는 인위적 기술 매체 또한 궁극적으로는 '나이 듦'과 '노화'라는 자연사적 과정에 속박되어 있다는 사실 또한 명확하게 파악했다.

이를 가장 잘 드러내 주는 사례들은 요제프 보이스(Joseph Beuys)나 거트루드 스타인(Gertrude Stein) 같은 유명인들의 이름을 딴 휴머노이드 작업들이다. 이들은 TV 모니터들로 구성되어 있는데, 작고 새로운 모니터들이 오래되고 육중한 박스들 속에 '미리' 들어가 있다. 여기서 중요한 건 ‹로봇 K-456›(1963~1964)으로 거슬러 올라갈 수 있을 '사이보

그'에 대한 백남준의 오랜 관심이 아니라, "(다가올) 시간의 이행을 기록하고, '미리 아카이브'"하는 것이다.[37] 이는 "시간의 경과/흐름을 (멈추는 것이 아니라) 기록하고 기입"하는 것이고, "시간의 테스트를 극복하거나 저항하"려 애쓰는 것도, 낭만주의적인 의미의 순수한 '자연'으로 회귀하는 것도 아니다. ‹TV 시계›(1963)나 ‹달은 제일 오래된 TV›(1965), 혹은 ‹TV 정원›과 같은 작업들이 웅변하듯이, 백남준이 구현한 것은 한때 지극히 인위적이었던 기술이 시간이 지남에 따라, 혹은 "나이를 먹음"에 따라 '자연'스러운 것으로, 즉 더이상 독자적인 대상, 또는 형상(figure)으로 인지되지 않는다는 의미에서 배경(ground), 또는 환경(environment)이자 자연으로 변형되는 궤적"을 선취하는 것이다.[38] 한때 '브라운관'이라 불리던 CRT 모니터들의 노화로 가동이 중단된 ‹다다익선›은, 이렇게 '기계도 나이든다'는 자연사적 의미에서 '기계의 풍화'를 '미리 기념'하는 (반)기념비라 할 수 있는 것이다.

스미스슨과 플래빈 (혹은 타틀린)

이렇게 인위적인 것의 풍화를 선취하는 (반)기념비의 논리를 자신의 작업 전반에서 백남준과 따로 또 같이, 가장 독창적으로 구현했던 또 다른 인물은 물론 로버트 스미스슨(Robert Smithson)이다. 그의 유명한 글인 「뉴저지, 파사익 기념비 여행」(A Tour of the Monuments of Passaic, New Jersey, 1967)에서 그는 새로 만든 건물들조차 "폐허로 전락(轉落)"하지 않는다고, 즉 위에서 아래로 "하강(fall)"하는 게 아니라 수직으로

댄 플래빈, ‹Structure and Clarity› (2013)

"일어선다(buildings *rise* into ruins)"고 쓴 적이 있다.[39] 이러한 역설은 한 해 전인 1966년에 쓴 「엔트로피와 새로운 기념비」 (Entropy and the New Monuments)라는 중요한 글에서 그가 인용한 소설가 나보코프의 표현, 즉 "미래는 거꾸로 된 쓸모 없음"(the future is the obsolete in reverse)이라는 관찰이나, 이를 번안한 "거꾸로 된 폐허"(ruins in reverse)란 스미스슨 자신의 압축적인 표현을 통해 변주되었던 것이다.[40] 이러한 역설들을 통해 스미스슨이 전달하려던 것은 과연 무엇일까?

　　스미스슨은 도널드 저드(Donald Judd)와 로버트 모리스 (Robert Morris), 솔 르윗(Sol LeWitt)과 댄 플래빈(Dan Flavin) 에서 래리 벨(Larry Bell)과 프랭크 스텔라(Frank Stella), 폴 테크(Paul Thek)에 이르는 다종다기한 예술가들의 작업을 "새로운 기념비(new monuments)"로 규정하면서, 과거를 기억하

게 하는 예전의 기념비와 달리 새로운 기념비들은 "미래를 잊게 만든다"고 적는다.[41] 이것의 모범으로 그가 제시하는 건 플래빈의 형광등 조각 작업이다. 전통적인 조각의 소재인 대리석과 석고, 철이나 브론즈는 시간의 풍화작용을 거스르고 이겨내려는 목적에 복무했다고 할 수 있다. 현재라는 시간의 덧없음과 일시성을 극복하려 했던 것이 전통적 조각의 논리였다면, 형광등이 대표하는 "새로운 기념비"란 근본적으로 '일시적'이다. 그것은 오랫동안 지속되기 위해서가 아니라 빠른 시일 내에 '대체'되기 위해 만들어진다. 스미스슨이 "이 기념비들은 '과거를 기억'하게 하는 게 아니라 '미래를 잊게' 만든다"고 쓴 것은 이런 의미다. 그렇다면 기념비의 개념은 이때부터 내파되었다고 할 수도 있지 않을까? 스미스슨이 새로운 근대성과 기념비의 예외적 범례로 주목한 플래빈의 작업 제목이 다름 아닌 ⟨V. 타틀린을 위한 기념비 7호⟩(Monument 7 for V. Tatlin, 1964)였다는 것은 이런 의미에서 의미심장하다고 할 수 있다. 정치적이지 않은 의미에서 형광등이란, 어쩌면 "아방가르드의 프로젝트가 혁명의 폐허로 변해버린" "미래의 폐허를 닮은 유토피아적 비계"였던 것은 아닐까? ⟨다다익선⟩을 구성했던 CRT 모니터들은 플래빈의 형광등에 상응하는 일종의 계주 바통이었던 게 아닐까?

서현석과 벤야민

서현석 작가의 ⟨환상도시⟩(2019)는 제16회 베니스비엔날레 국제건축전에서 호평을 받은 한국관의 귀국 전시였던 ⟨국가

서현석, ‹환상도시›(2019)

아방가르드의 유령›의 일환으로 상영된 바 있다. 이 흥미로운 오디오비주얼 작업은 한국현대건축사의 신화적 인물 중 하나인 건축가 김수근의 예술가적 기질을 ‘김일성보다 우월해야 한다’는 강박에 사로잡힌 박정희와 이 둘의 가교역할을 한 정치인 김종필을 중심으로 재구성하는데, 이들의 비의도적인 합작의 산물로 전경화되는 건 “서울이란 바다에 뜬 배”로 기획되었던 세운상가다.

설계자들의 꿈과는 동떨어진 방식으로 만들어진 후 흉물로 간주되기 시작한 이 거대한 건축물은 결국 1980년대 말 아시아 최악의 건물로까지 뽑히게 되는데, ‹환상도시›는 이 기이한 기념물의 자연사를 당시의 주요 인물들에 대한 인터뷰와 뉴스 자료, 그리고 파운드 푸티지로 직조해 낸다. 그중 인상적인 한 장면은 “세운상가는 완공 직후부터 몰락하기 시작했다

(Sewoon Sangga began declining shortly after the completion)"
는 자막을 달고 나온다. 이 장면은 우리가 앞에서 살펴본 스미스슨의 논리, 즉 새로 만든 건물들조차 "폐허로 전락"하지 않고, 수직으로 "일어선다"는 논리와 함께, 이 자신의 안팎에 설치된 ‹다다익선›이나 ‹과거, 미래›와 같은 조각 작업들과 함께 ‘기념비성’을 둘러싸고 벌인 기이한 긴장 관계를 재소환한다. 하지만 그것은 동시에, 우리가 이글에서 살펴본 자연사적 인식의 기점 중 하나로 우리를 되돌려 보내기도 한다.

　발터 벤야민(Walter Benjamin)의 유작이자 미완의 대작인 『아케이드 프로젝트』에는 ‘태고의 파리, 카타콤, 폐허, 파리의 몰락’이란 소제목하에 분류된 장이 있다. 여기에 벤야민은 19세기 파리에 관한 각종 인용구들과 짧은 노트들을 담아 두었는데, 이 부분은 크게 지하 세계와 폐허, 혹은 몰락이라는 두 축으로 나뉜다. 겉으로 보이는 표면의 파리는 그 아래에 자리 잡은 묘지와 납골당, 지하로와 지하철에 의해 관통되는 것으로 묘사되는데, 이러한 공간적인 관계는 현재가 고대에 의해, 더 정확하게 말하면 몰락한 고대와 중첩되는 식으로 시간적인 차원에서도 작동한다. "도시는 오직 겉으로만 동질적으로 보일 뿐"[42]이란 그의 언급이나, "만약 현대의 폐허들이 파리의 표면의 비밀을 폭로한다면 아마 언젠가 좌안 주민들은 지하의 비밀을 발견하고 오싹한 기분으로 잠에서 깨어날 것이다"라는, 『삼총사』로 잘 알려진 작가인 알렉상드르 뒤마(Alexandre Dumas)에게서 인용한 문장이 대표적인 경우다.

　물론 당시로서는 최첨단 산물이라 할 수 있었을 아케이드가 몰락한 원인으로, 그는 보도 폭의 확장과 전등의 확대, 매춘부의 출입 금지와, 실내보다는 야외 활동을 즐기는 문화의 인

기 등을 적시한다.[43] 하지만 벤야민의 논의는 아케이드와 파리
의 흥망성쇠를 환원적이고 경직된 의미에서 유물론적으로 설
명하는데 그치지 않는다. 아케이드가 몰락한 원인에 대한 그
의 환기는 '태고의 파리, 카타콤, 폐허, 파리의 몰락'이라는 소제
목 하에서 이뤄지는데, 여기에 포함된 노트나 인용구들 대부분
이 말 그대로의 의미에서 '태고의 폐허'를 떠올려주는 건 이 때
문이다. 가령 그는 거리에서 펼쳐지는 공사 현장의 목재를 "고
대적 요소로서의 목재"로 간주하고, 1899년 지하철 공사 중 발
견된 "바스티유 감옥의 한 탑의 초석"을 그 사례로 적시한다. 빅
토르 위고(Victor Hugo)가 거리에서 마주친 걸인이 '고대의 걸
인'이었다는 샤를 페기(Charles Péguy)의 코멘트는, 19세기 파
리에 대한 벤야민의 논의에서 중요한 참조점이 되는 막심 뒤 캉
(Maxime Du Camp)의 저서 『파리-19세기 후반의 기관, 기능,
생명』(Paris, ses organes, ses fonctions et sa vie dans la seconde
moitié du XIXe siècle, 1873~1875)은 발터 벤야민이 "현대적이
며 행정 기술적인 저서"라고 기술한 이 책이 "고대의 역사에서
영감을 받았다는 사실"에 대한 강조와 정확하게 포개진다.

　우리의 논의와 관련해 주목해야 할 지점은 19세기 파리
에 대한 뒤 캉의 저서가 "고대에서 영감을 받았다"고 벤야민이
기술하는 부분이다. 뒤 캉은 노안으로 안경을 새로 맞추게 되
는데, 이 직후 그가 빠져든 "몽상"에 대해 폴 부르제는 다음과
같이 서술한다.

　　방금 안경점에서 확인하게 된 사소한 사실, 즉 신체의 쇠
　　퇴는 평소라면 금방 잊어버리고 말았을 것, 즉 인간과 관
　　련된 모든 것을 지배하는 불가피한 파괴의 법칙을 그에

게 상기시켰다. … 갑자기 그는 … 언젠가 이 도시도, 사방
에서 헐떡거리는 소리가 엄청나게 들려오는 이 도시도
과거의 수많은 제국의 수도들과 마찬가지로 사멸할 것이
라는 몽상을 하기 시작했다.

"부서지기 쉬운 파리"[44]와 "도시의 덧없음"에 대한 벤야
민의 인식은, "사크레쾨르의, 푸르비에르의, 노트르담 드
가르드의 꼭대기에서 파리, 리옹, 혹은 마르세유를 바라
볼 때 놀라운 것은 파리, 리옹, 마르세유가 지속되어 왔다
는 것이다"라는 레옹 도데의 깨달음과도 정확하게 공명
한다.[45] 예외적인 것은 지속이지 멸망이 아니라는 것. 이
는 우리가 '인위적인 것의 풍화를 선취하는 (반)기념비
의 논리'라고 불렀던, 미래의 "폐허와 (과거의) 건설현장"
이 시차적으로 공존하는 자연사적 인식의 장이 아닌가?!
화가인 샤를 메리옹(Charles Meyron) 작품에 대한 책에
서, 벤야민이 "이미 죽었거나 머지 않아 죽게 될, 기간이
다 지나가 버린 삶의 인상을 새기고 있다"는 점에 주목하
고,[46] 그의 작업이 "영원한 우울을 발산"한다는 언급을 인
용하는 것 역시 이와 같은 연장선에 놓이는 것임은 물론
이다.[47] 이 다종다기한 사례들을 묶어주는 것, 그들의 공
통점은 무엇일까? 벤야민에 따르면, 그것은 "있었던 것에
대한 애도와 미래에 대한 희망의 결여이다. 바로 이 덧없
음에 의해서 근대성은 결국 그리고 가장 내밀하게 고대
성과 약혼하고 결합한다. 파리는 『악의 꽃』에 나타날 때
마다 그러한 덧없음의 특징을 지닌다."[48]

나가며

물론 파리에 대한 벤야민의 매혹은, 19세기에 파리라는 도시를 특권화하는 것과는 거리가 멀다. 오히려 그것은 파리가 압축적으로 통과한 일련의 격변들이 파리나 프랑스에만 국한된 것이 아니라 당대 유럽 전체, 나아가 '근대성' 전체를 관통하는 프리즘이라는 일종의 세계사적이면서 동시에 역사철학적인 통찰 위에 선다. 이는 백남준의 ‹다다익선›이 (반)기념비로서, '기계도 나이 든다'는 자연사적 의미에서 '기계의 풍화'를 '미리 기념'했던 것이나, 그것이 참조했던 타틀린의 탑이 "극단적인 반-기념비"로서 참조했던 "'부르주아적인' 에펠탑과 미국의 자유의 여신상 양자"를 비판적으로 넘어서려는 시도였다는 사실을 고스란히 재소환한다. 이들 모두는 "폐허와 건설현장"이라는 양가적이고 시차적인 위상을 동시에 체현하지만, "있었던 것에 대한 애도와 미래에 대한 희망의 결여"라는 체념적인 정조까지 공유하지는 않는다.

21세기의 한국과 20세기의 미국 및 러시아, 그리고 19세기의 프랑스를 가로지르는 일련의 (반)기념비들이 공유하고 갈라선 '시차적 당대성'의 논리는 같은 것일까? 김태수와 백남준이 남긴 기념비들이 '기념'한 것은, 플래빈과 스미슨이 '기념'하려 했던 것과 어떤 공통점을 가진 것일까? 그것은 타틀린이 '혁명 러시아'에서 목도했던 미래의 "폐허"나 과거의 "건설현장"을 반복했던 것일까? 아니면 그조차 벤야민이 19세기 파리에서 포착했던 "덧없음", 그리고 이를 통해 "결국 그리고 가장 내밀하게 고대성과 약혼하고 결합"하는 근대성으로 환원될 수 있는 것일까? 미술관과 조각은 여전히 기념(비)의 가

능성을 담지하고 있는 것일까? 아니면 다른 무엇으로 이미 대체된 것일까?

이 질문들에 대한 명확한 정답은 아직 주어지지 않았다. 하지만 «젊은 모색 2023: 미술관을 위한 주석»이 당대의 드물지만 고귀한 시도들과 함께 재건해 낼 "폐허와 건설현장"은, 바로 이들을 토대로 준공될 수 있는 것일지도 모른다.[49]

1 "한국의 '퐁피두센터'로 호화설계, 덕수궁현대미술관 2배 늘려 과천이전", 「서울 근교에 예술의 전당 세운다」, 『경향신문』, 1983년 1월 10일 자.

2 예를 들어 다음을 보라. 국립현대미술관, 『국립현대미술관 1986 과천관의 개관』(과천: 국립현대미술관, 2016), 7.

3 국립현대미술관, 『국립현대미술관 1986 과천관의 개관』, 51.

4 「과천 현대미술관 연일 만원 무료 개방서 입장료 받기로」, 『매일경제』, 1986년 9월 5일 자. 『국립현대미술관 1986 과천관의 개관』, 35. 재인용.

5 Claire Bishop, *Radical Museology or, What's 'Contemporary' in Museums of Contemporary Art?* With drawings by Dan Perjovschi(London: Koenig Books, 2013), 11. 국내 번역본은 다음 참조. 클레어 비숍, 『래디컬 뮤지엄—동시대 미술관에서 무엇이 '동시대적'인가?』, 구정연, 김해주, 윤지원, 우현정, 임경용, 현시원 옮김(서울: 현실문화, 2016), 17.

6 같은 책, 18.

7 핼 포스터, 『콤플렉스: 미술을 소비하는 현대 건축의 스펙터클』, 김정혜 옮김(서울: 현실문화, 2014), 29.

8 클레어 비숍, 『래디컬 뮤지엄』, 17.

9 「백남준 최대작 '다다익선' 3년 수술 마치고 재가동」, 『한겨레』, 2022년 9월 15일 자, https://www.hani.co.kr/arti/culture/music/1058706.html

10 "그때 우리나라 정치학적으로 그런 의미가 있는, 러시아 어쩌구 그러면 또 괜히 말꼬리 잡으면 잡힌다고, 그래서 '다다익선'이라고 그 자리에서 제목을 바꾼 거에요. "The More the Better" 라고." 유준상, 『국립현대미술관 1986 과천관의 개관』, 88 재인용. cf. ‹다다익선› 재가동을 기념해 최근 열린 아카이브 전시 ‹다다익선: 즐거운 협연›(Merry Mix: The More, The Better)에 대한 리뷰에서, 앤드루 루제스 역시 "반공주의가 극심했던 1980년대 대한민국"의 상황에서 이 참조점이 갖는 위상을 "용감한" 것으로 평가한 바 있다. 관련 정보는 Andrew Russeth, "Andrew Russeth on Nam June Paik," *Artforum*(Dec. 2022), https://www.artforum.com/print/202210/andrew-russeth-on-nam-june-paik-89672

11 Svetlana Boym, *Architecture of the Off-Modern*(New York: Princeton Architectural
 Press, 2008), 24. 국내 번역본은 다음 참조. 스베틀라나 보임, 『오프모던의
 건축』, 김수환 옮김(서울: 문학과지성사, 2023), 68.

12 같은 책, 16, 26.

13 "국가는 폐지되지 않는다. 그것은 시든다(Der Staat wird nicht "abgeschafft",
 er stirbt ab., lit. 'The state is not "abolished", it atrophies.')"라는 엥겔스의 유명한
 명제를 고려할 때, 과연 소비에트 연방이 진정 부르주아적인 국가를 극복한
 것이었는지, 그것의 사회주의 버전에 불과했는지를 둘러싼 논쟁의 계보는
 잘 알려져 있다. cf. George Thomas Kurian, ed. "Withering Away of the State."
 The Encyclopedia of Political Science(Washington, DC: CQ Press, 2011), 1776.

14 스베틀라나 보임, 『오프모던의 건축』, 20.

15 같은 책, 21.

16 같은 책, 26.

17 같은 쪽.

18 *Architecture of the Off-Modern*, 12; 『오프모던의 건축』, 31. 물론 보임은 여기서
 한 발 더 나아가 이를 '오프 모던(off-modern)'이라는 상위 개념의 모범사례로
 간주하면서, "'포스트post' '신neo' '전위avant' '트랜스trans' 따위(의)
 지긋지긋"한 규정들이 봉착한 근대성의 막다른 골목을 벗어날 수 있는 대안의
 범례로까지 제안한다. *Architecture of the Off-Modern*, 4; 『오프모던의 건축』, 8.

19 국립현대미술관, 『국립현대미술관 1986 과천관의 개관』, 52.

20 Rosalind Krauss, "Sculpture in the Expanded Field," *October*, Vol. 8., Spring,
 1979, 33.

21 같은 책, 34.

22 같은 책, 43.

23 cf. 곽영빈, 「‹다다익선›의 오래된 미래: 쓸모없는 뉴미디어의 '시차적 당대성'」,
 『현대미술사연구』 제46집 (2019. 12), 111~142.

24 Stephen Cairns and Jane M. Jacobs, *Buildings Must Die: A Perverse View of
 Architecture*(Cambridge, MA: MIT Press, 2014), 2.

25 모센 모스타파비·데이빗 레더배로우, 『풍화에 대하여: 건축에 새겨진
 시간의 흔적』, 이민 옮김(서울: 이유출판, 2021), 9. 원서는 다음 참조.
 Mohsen Mostafavi and David Leatherbarrow, *On Weathering: The Life of Buildings
 in Time*(Cambridge, MA: MIT Press, 1993).

26 같은 책, 63.

27 같은 책, 90.

28 같은 책, 118.

29 국립현대미술관, 『국립현대미술관 1986 과천관의 개관』, 41.

30 모센 모스타파비·데이빗 레더배로우, 『풍화에 대하여』, 128.

31 '자연사(Naturgeschichte)' 개념은 아도르노가 발전시킨 것이지만,
 이는 벤야민의 작업에 기댄 것이라는 점을 짚어둘 필요가 있다. 이에 대해서는
 다음을 참고하라. Theodor W. Adorno, "The Idea of Natural History,"
 Telos: Critical Theory of the Contemporary No. 60 (1984), 111-24; Max Pensky,
 "Natural History: the Life and Afterlife of a Concept in Adorno." *Critical Horizon:
 A Journal of Philosophy and Social Theory* No. 5, Vol.1 (2015): 227~258;
 발터 벤야민, 『독일 비애극의 원천』, 최성만·김유동 옮김(파주: 한길사, 2009),
 (예를 들어) 264.

32 국립현대미술관, 『국립현대미술관 1986 과천관의 개관』, 141.

33 작품 제작 당시 백남준과 그가, 둘 다 어눌한 한국말로 이야기를 나누며
 친분을 쌓았다는 사실은 이런 의미에서도 흥미롭다. 『국립현대미술관 1986
 과천관의 개관』, 140.

34 "제 작업은 변동이 없습니다. 본질적으로 나무였다가 흙이었다가 하는데
 종이도 역시 흙으로 돌아가는 거니까요. 하나의 순환적인 관계에서 일어나는
 것이 제 작업의 중요한 부분입니다. 항상 본질은 거기에 있습니다. 그게
 나무든, 꽃이든, 매체가 무엇이든 시간과 생명체가 존재한다는 얘기지요."
 국립현대미술관, 『국립현대미술관 1986 과천관의 개관』, 140~141.

35 Nam June Paik, "Afterlude to the Exposition of Experimental Television,"
 FLuxus cc fiVe ThReE (New York, June 1964), 7.

36 백남준, 에디트 데커·이르멜린 리비어(편), 『백남준: 말에서 크리스토까지』, 임왕준 외 옮김(용인: 백남준아트센터, 2019), 226. 번역은 수정했다.

37 곽영빈, 「‹다다익선›의 오래된 미래: 쓸모없는 뉴미디어의 '시차적 당대성'」, 124.

38 같은 글, 125.

39 Robert Smithson, "A Tour of the Monuments of Passaic, New Jersey"(1967), in *Robert Smithson: Collected Writings*, ed. Jack Flam, Berkeley, LA: University of California Press, 1996, 72.

40 주지하듯, 이 표현은 나보코프의 마지막 작품이자 SF소설로 여겨지는 『Lance』에 나온다.

41 Robert Smithson, "Entropy and the New Monuments,"(1966) in *Robert Smithson: Collected Writings*, ed. Jack Flam, Berkeley, LA: University of California Press, 1996, 11.

42 발터 벤야민, 『아케이드 프로젝트』, 조형준 옮김(서울: 새물결, 2005), 295. [C 3, 3].

43 같은 쪽, [C 2a, 12].

44 발터 벤야민, 「보들레르의 작품에 나타난 제2제정기의 파리」, 『보들레르의 작품에 나타난 제2제정기의 파리/보들레르의 몇 가지 모티프에 관하여 외』, 김영옥, 황현산 옮김(서울: 길, 2010), 146.

45 같은 책, 151.

46 같은 책, 155.

47 발터 벤야민, 『아케이드 프로젝트』, 313. [C 7a, 1].

48 발터 벤야민, 「보들레르의 작품에 나타난 제2제정기의 파리」, 147.

49 몇 년 전 북서울시립미술관에서 열린 전시를 프리즘 삼아, 나는 가령 임민욱의 작업 전반을 "공사판으로서의 폐허"라는 차원에서, 하지만 타틀린에 대한 보임의 독해와는 독립적으로 독해한 바 있다. 스티로폼과 충전기 코드에서 다시마를 거쳐 머리카락에 이르는 온갖 잡동사니들이 형형색소로 뒤섞인 지질학적 '지층'의 형태뿐 아니라, 물과 불, 혹은 공기 같은 우주적 요소를 통해 변주되어온 그의 작업은 세속적이고 역사적이면서도 우주적인 생성과

소멸의 장으로서, 공기와 흙, 물과 불과 같은 원소들이 이루는 불균질한
결합들, 혹은 지층들 사이의 '이행', 혹은 당시 전시의 제목인 서로 다른 역사들
사이의 '교대'를 가능케 한다. 곽영빈 「공사판으로서의 폐허와 원소적 예술의
지도제작법: 임민욱 론」, 『교대』(서울: 북서울시립미술관, 2021).

국립현대미술관 과천의 야외 조각공원. 옥상정원의 철제 구조가 보인다.

그래픽 디자인에
들어온 미술관

최성민

이 글을 구상하다 보니, 2021년에 내가 번역 출간한 책『리처드 홀리스, 화이트채플을 디자인하다』가 떠올랐다. 영국인 그래픽 디자이너 겸 저술가 크리스토퍼 윌슨(Christopher Wilson)이 지은 이 책은 저자의 선배 디자이너 겸 저술가 리처드 홀리스(Richard Hollis)가[1] 1960~70년대에 런던의 현대미술관 화이트채플갤러리와 함께한 디자인 작업을 조명한다. 그래픽 디자인사는 물론 영국 현대 미술사에 관심 있는 이라면 흥미롭게 읽을 만한 책이지만, 여기서 내가 이 408쪽짜리 두툼한 책을 떠올린 이유는 끄트머리에 세 쪽에 걸쳐 짤막하게 써낸 역자 후기의 첫 단락 때문이다.

> 그래픽 디자인과 미술의 관계는 간단하지 않다. 반세기 전까지만 해도 전자는 후자의 기법이나 발상을 실생활에 적용하는 활동, 즉 '응용 미술'로 여겨지곤 했다. 그래픽 디자인 분야의 직업적 정체성에는 순수 미술과 의식적으로 단절하고 하위 미술이라는 지위에서 벗어나려는 자의식이 여전히 강하게 작용한다. 그러나 미술이 현대 그래픽 디자인의 형성과 발전에 끼친 영향은 결코 무시할 수 없다. 그래픽 디자인 산물(광고, 출판, 브랜드 등)이 현대 미술에 끼친 영향 역시 마찬가지다. … 어떤 면에서, 미술 제도가 지닌 영향력은 근래 들어 더욱 커진 듯도 하다. 여러 디자이너의 포트폴리오를 살펴보면 알 수 있듯이, 지난 20~30년간 미술관은 신진 그래픽 디자이너를 후원하는 주요 인큐베이터 노릇을 했기 때문이다. 1세대 그래픽 디자이너들이 대기업과 일하며 분야를 개척하고 직업적 정체성을 수립했던 역사와 흥미롭게 대비되는 점이다.[2]

이 짧은 단락에는 그래픽 디자인과 미술의 "간단하지 않다"는 역사적 관계가 무척 간단한 스케치처럼 묘사되어 있다. 특히 마지막 부분은 논쟁적이다 못해 과격하기까지 하다. 미술관이 그래픽 디자인에 끼치는 영향력이 근래 들어 더욱 커졌다고? 금세기에 미술관은 젊은 그래픽 디자이너를 후원하는 "인큐베이터 노릇"까지 하게 되었다고? 이는 "여러 디자이너의 포트폴리오를 살펴보면" 알 수 있다고?

이렇게 따져 묻다 보면, 내 주장에 대체 어떤 근거가 있는지 궁금해질 것이다. 동시대 그래픽 디자인을 미술 제도의 인큐베이팅에 의존해 태어나는 유사 미술처럼 취급하는 근거가 고작 불특정한 "여러 디자이너의 포트폴리오"라니, 그럴 만도 하다. 그러나 내가 다른 사람의 글에서 이와 비슷한 주장을 접했다 해도 딱히 문제적이라고 느꼈을 성싶지는 않다. 즉, 내 경험과 직관에는 지난 10~20년에 걸쳐 그래픽 디자이너, 특히 젊은 그래픽 디자이너의 작업에서 클라이언트로서 또는 디자인 작품이 소통되는 배경으로서 미술관이 차지하는 비중이 커졌다는 명제가 별 무리 없이 부합한다. 그러나 여느 경험과 직관이나 마찬가지로, 이 역시 객관적 증거의 힘 앞에서는 볼품없이 무너져 내리는 주관적 편견에 불과할지도 모른다. 그리고 보니 나부터도 궁금해진다. 내 직관 또는 편견은 얼마나 객관적일까?

1

그래픽 디자인을 보는 내 시각의 가장 큰 한계는 나 자신이 디자이너라는 점이다. 어쩌면 미술관이 그래픽 디자이너의 주요

후원 기관이 되었다는 말은 단순히 나 자신의 커리어를 반영하는 말인지도 모른다. 파트너 최슬기와 내가 함께한 작업에는 미술관 관련 프로젝트의 비중이 적지 않다. 우리에게 미술관은 꾸준히 비중 있는 클라이언트였다. 예컨대 우리가 함께한 작업을 기록한 웹사이트를 보자. 거기에는 작품 개수를 기준으로 가장 자주 협업한 클라이언트 목록이 제시되어 있는데, 상위로 표시된 열여덟 항목 중 미술관이 다섯, 전시 기획자가 넷, 미술 작가가 둘이다.[3] 그렇다면 우리가 한 작업 중 미술관이 관여한 프로젝트는 얼마나 될까? 편의상 조사 범위를 지난 10년으로 잡고, 그간의 모든 작업을 네 범주로 분류해 보았다.

첫째 범주는 미술관이 직접 관여한 작업이다. 여기서 '미술관'은 국립현대미술관이나 서울시립미술관 같은 국공립 미술관은 물론 작품 소장과 보존에 치중해 '박물관'이라고 불리는 곳, 국립아시아문화전당이나 동대문디자인플라자처럼 미술 전시 기능을 갖춘 복합 문화 기관, 비엔날레 같은 대형 전시, 상업 갤러리, 이른바 대안 공간이나 신진 공간 작업을 두루 가리킨다. 즉, 창작물 전시 또는 보존에 어떤 식으로든 역할을 하는 단체나 기관이라면 무엇이든 미술관으로 쳤다.

두 번째는 그런 넓은 의미에서조차 미술관이 직접 관여하지 않은 미술 관련 작업이다. 여기에서 '미술'은 회화나 조각 같은 순수 미술뿐 아니라 공예와 건축, 제품과 그래픽을 포함한 디자인 분야까지 두루 포함한다. '시각 예술'이라고 부를 수도 있겠다. 개인 미술가가 의뢰한 일부터 미술에 관한 출판물, 미술학교에서 이루어진 작업 등 다양하지만, 작업의 출발점이나 도착점이 시각 예술을 가리킨다는 공통점이 있다.

세 번째는 미술을 제외한 예술 분야 작업이다. 음악, 무

용, 연극 같은 공연 예술, 영화 등 영상 예술, 문학 같은 언어
예술 관련 작업이 포함된다. 넷째 범주는 엄밀히 말해 예술로
분류되지는 않지만 문화 영역과 관련된 작업이다. 인문 사회
출판이나 학술 회의에서부터, 파티, 놀이, 간단한 문화 행사까
지 범위가 넓다. 여기에서는 '비예술 문화 영역'이라고 부르기
로 한다. 마지막으로 이 모든 미술, 예술, 비예술 문화 영역을
제외한 나머지 작업이 있다. 때로는 '상업적'인 작업이라고도
불리는데, 정확한 표현은 아니다. (문화 예술 관련 그래픽 디
자인 작업도 대부분 계약과 보수 거래를 통해 이루어지니까.)
일반적인 산업 분류법에서는 이 '기타' 범주가 훨씬 더 자세히
나뉘고, 오히려 앞의 네 범주가 '기타(문화 예술)'로 한데 묶일
공산이 크다.

　아무튼 이렇게 미심쩍고 깔끔하지 않으며 균형도 맞지
않는 분석 기준에 따라 2012년 이후 10년간의 작업을 분석해
보니, 전체 491점 중 미술관이 관여한 작업은 256점으로 계산
된다. 미술관이 관여하지 않은 미술 관련 작품은 108점, 기타
예술 관련 작품은 88점이며, 비예술 문화 영역 작업이 33점이
다. 그리고 나머지 여섯 점이 '기타'에 속한다. 즉, 우리 작업에
서 미술관과 미술이 차지하는 비중은 압도적으로 높다. 문화
영역 밖에서 이루어진 작업은 무시해도 좋으리만치 미미하
다. 그러므로 우리에게 미술관은 작업의 명줄이라고 말해도
과장이 아니다.

　이것은 우리만의 특수한 현실일까? 궁금해진 나는 가까
운 동료 워크룸의 웹사이트를 살펴보았다. 우리와 워크룸은
비슷한 시기(2000년대 중반)에 비슷한 지역(서울 종로구 서
촌 지역)에서 활동을 시작했고, 출판을 비롯해 여러 면에서 꾸

슬기와 민 웹사이트의 작업 목록

워크룸 웹사이트의 작업 목록

준히 협업했다. 그렇지만 교직을 겸하는 우리에 비해 워크룸은 훨씬 전문적인 그래픽 디자인 스튜디오다. 이들에게도 과연 미술관과 미술 제도는 중요한 역할을 할까?

워크룸의 웹사이트에는 2006년부터 현재까지 17년에 걸쳐 세 파트너(김형진, 박활성, 이경수)와 여러 디자이너가 함께 생산한 작품 1,060점이 게재되어 있다. 해당 웹사이트는 이들 작품을 분야별로 나눠 볼 수 있게 되어 있다. 우선 '미술' 분야를 선택하니 293점이 나타난다. 전체의 약 27%에 해당하는 양이다. 다음으로 '전시' 부문에는 221점이 있다. '미술'의 범위를 넓혀 보면 건축 관련 작품이 46점, 디자인 관련 작품이 52점, 사진 관련 작품이 46점이다.[4] 이들을 모두 합치면 658점, 전체의 약 62%가 된다. 우리처럼 스튜디오의 존폐를 즉각 좌우할 정도는 아닌지 몰라도, 시각 예술 분야가 차지하는 비중이 상당히 크다.

조사 범위를 조금 더 넓혀 보자. 워크룸의 김형진과 나는 2016년에 일민미술관에서 열린 그래픽 디자인 전시회를 하나 공동 기획한 적이 있다. 《그래픽 디자인, 2005~2015, 서울》은 제목에 밝혀진 시공간에서 벌어진 그래픽 디자인 활동을 비평적으로 회고하는 전시회였다.[5] 전시의 바탕에는 우리가 선정한 '대표적' 그래픽 디자인 작품 101점이 있었다.[6] 우리는 이 전시가 문화 영역 작업에 치중했다는 사실을 알고 있었다. 그러나 정확히 얼마나 그런지 산술해 본 적은 없으니, 이제 한번 따져 보자.

앞서 사용한 분류법을 《그래픽 디자인, 2005~2015, 서울》의 101개 작에 적용해 보니 미술관이 관여한 작품은 31점, 미술관이 관여하지 않은 미술 관련 작품이 21점으로 분석된다. 기타 예술 관련 작품은 23점, 비예술 문화 영역 작품이 15점이며, 나

머지가 11점 중에서 폰트처럼 분류가 애매한 예를 제외하면 순수한 의미에서 '기타'에 해당하는 작품은 (또는 '상업적인' 작품은) 현대백화점 상품권, ‹COS × Seoul› 카탈로그, 정양모빌리티 아이덴티티, «과자전» 포스터, 에이랜드 아이덴티티 등 다섯 점뿐이다. 그중 과자 박람회인 과자전이나 패션 편집 매장인 COS와 에이랜드는 엄밀히 분류하면 유통업이지만 실제로는 문화 상품에 특화한, 일종의 문화 영역 사업이라고 주장할 수도 있을 것이다. 보기에 따라서는 현대백화점 역시 마찬가지다. 그렇다면 순수한 '비문화' 프로젝트는 물류 전문 회사 정양모빌리티 아이덴티티 하나밖에 남지 않는다. 요컨대 2005년에서 2015년 사이에 서울에서 생산된 그래픽 디자인 작품 중 우리가 보기에 기억할 만한 예에서는 문화 예술 관련 작품이 절대 다수이며, 그중 절반 이상이 미술 관련 작업이고, 다시 그중 절반 이상은 미술관 작업이 차지하는 셈이다.(표 1)

이와 같은 분포는 세대와 배경, 경험이 유사한 우리의 시야가 제한되었기 때문일까? 또 다른 예를 살펴보자. 코로나19 팬데믹이 한창이던 2021년 1월, 온·오프라인 하이브리드 형식으로 열린 «Not Only But Also 67890»은[7] 2016년부터 2020년까지 5년간 한국 그래픽 디자인을 조망하고 주요 작업과 사건을 거칠게 기록한 전시회였다. 한국디자인사학회가 주최하고 김기창, 김형재, 정미정, 정사록, 박정모, 안마노 등 비교적 젊은 디자이너들이 기획한 이 전시회는 소수의 대표작을 선정하고 분석하는 방식이 아니라 더 광범위한 흐름을 그려 보는 방법을 취했다. 그 결과 갤러리17717의 작은 전시장 벽에는 해당 기간에 한국 그래픽 디자인이 흘러온 양상을 보여주는 출력물 수백 장이 붙었다.

(표 1)
«그래픽 디자인, 2005~2015, 서울»(2016)에서 분석한
101개 작품의 영역별 분포

10.9%

30.7%

14.9%

22.8%

20.8%

(표 2)
«Not Only But Also 67890»(2021)에 포함된
301개 작품의 영역별 분포

20.9%

30.6%

12.6%

18.6%

17.3%

● 미술관 관여 작품 ● 미술관이 관여하지 않은 미술 관련 작품
● 미술 외 예술 관련 작품 ● 예술 외 문화 영역 관련 작품 ● 기타

연표와도 같은 370여 항목 가운데 사건이나 인물, 사업 등을 제외하고 유형적으로 그래픽 디자인 '작품'이라고 판별할 수 있는 것은 301개로 분석되는데,[8] 이들을 앞선 기준으로 분류해 보니, 미술관이 관여한 작품이 92점, 미술관과 무관한 미술 관련 작품이 52점, 기타 예술 관련 작품이 56점, 그 밖의 문화 영역 작품이 38점, 나머지가 63점으로 나타난다. «그래픽 디자인, 2005~2015, 서울»과 비교할 때, 미술관은 같은 31%로 가장 큰 비중을 차지하며, 미술관이 관여하지 않은 미술 관련 작품은 2016년 전시에서 약 21%, 2021년 전시에서 약 17%를 형성한다.(표 2) 기타 부문이 약 17%에서 21%로 미술관 외 미술 관련 작업과 역전되듯 늘어난 점이 눈에 띄지만, 대표적인 그래픽 디자인 작품의 절대 다수가 문화 영역에서 생산된다는 점, 그중에서도 미술관 관련 작업이 가장 큰 비중을 차지한다는 사실은 같다.

물론 두 표본에는 공통점이 있다. 규모나 기획자의 세대 차이는 있어도, 둘 다 미술관에서 열리는 전시회를 위해 마련한 작품 목록이라는 점이다. 미술관에서 그래픽 디자인을 논하는 전시회라고 해서 미술이나 문화 예술에 관련된 작업을 중시하라는 법은 없다. 그러나 맥락이 맥락이니 만큼 미술 제도에 편향된 결과가 전시되었다는 점이 딱히 놀랍지는 않다고 생각한다. 그래픽 디자인은 독자적인 분야이기도 하지만 또한 언어이자 과정이기도 해서, 사실상 모든 사회 부문에 스며 있다. 미술관에서 열리는 디자인 전시회에서 미술 관련 작품의 비중이 크게 나타난다면, 과학 박물관이나 무역 박람회장에서는—그런 곳에서 그래픽 디자인 관련 전시회가 열린다면—또 다른 구성을 기대할 법하다.

그렇다면, 기획전이라는 형식에서 벗어나 그래픽 디자인을 더 공정하고 객관적으로 평가하는—적어도 그러리라고 기대되는—우수 디자인 선정 제도를 살펴보면 어떨까? 그런 맥락에서는 미술관과 문화 예술 영역이 과잉 대표되는 인상이 교정될까? 해마다 열리는 '코리아 디자인 어워드(이하 KDA)'의 역대 수상 기록을 살펴보자.[9] KDA는 월간지 『디자인』의 발행처 디자인하우스에서 주최하는 연례 행사. 여느 어워드가 그렇듯 KDA의 권위와 공신력을 두고도 의견이 갈릴 법하지만, 적어도 한국의 대표적인 종합 디자인 언론이 주관하고 응모에 제한을 두지 않으며 응모료나 심사비도 받지 않는다는 점에서 일정한 보편성과 개방성은 지닌다고 인정할 만하다. 1983년 『디자인』에서 시작한 '올해의 인물' 선정 사업에 뿌리를 두는 만큼 역사도 짧지 않은 편이다. 시기에 따라 수상 부문 분류나 명칭이 조금씩 달라지기는 하지만, 그래픽 디자인에 해당하는 부문인 '그래픽 디자인' 또는 '커뮤니케이션 디자인'과 '아이덴티티'는 비교적 일관성 있게, 해마다 두어 점씩 수상작을 배출해 왔다.

매년 다른 심사위원들이 '혁신성' '심미성' '상업성'을 두루 평가한다는 KDA에서 지난 10년간 그래픽 디자인 부문에 선정된 작품들을 살펴보자. 2013년부터 2022까지 뽑힌 총 스무 점의 수상작 중 미술관과 연관된 작업은 네 점이다. 타이포잔치 2013(프랙티스, 2013), 서울시립미술관 《아프리카 나우》(홍은주 김형재, 2015), 서울시립미술관 《데이비드 호크니》(슬기와 민, 2019), 일상예술창작센터의 《서울국제핸드메이드페어》(일상의실천, 2019) 등, 모두 미술 행사를 위한 아이덴티티와 그래픽 디자인이다. 미술관이 직접 관여하지 않은 미술

«타이포잔치 2013» 포스터

«아프리카 나우» 포스터

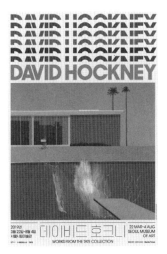

«데이비드 호크니» 포스터

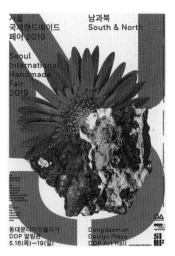

«서울국제핸드메이드페어» 포스터

관련 작품은 대한출판문화협회가 주관한 보고타국제도서전 특별전 《한국에서 가장 아름다운 책》(워크룸, 2022) 전시 디자인 하나다.

미술 외 예술 관련 작품은 세종문화회관 〈더 토핑 2017〉 공연 홍보 포스터 시리즈(페이퍼프레스, 2017), 음반 레이블 '일렉트릭 뮤즈' 아이덴티티(스튜디오 고민, 2017), 열린책들 창립 30주년 기념 대표 작가 12인 세트(미메시스, 2016), 워크룸 프레스 '제안들' 총서(워크룸, 2014) 네 점이 수상했다. 이외에 문화 관련 작업은 복합 문화 공간 헤비사이드 아이덴티티(MHTL, 2021), 온라인 퀴어 퍼레이드 '우리는 없던 길도 만들지'(닷페이스, 2020), 풀무원 김치박물관(씨디스 어소시에이츠, 2015) 세 점이 있고, 나머지 여덟 점은 나이키, 현대백화점, 에어로케이항공, 녹색당(신지예 서울시장 후보 선거 공보물), 현대카드, 두산타워, 트라이바, 배달의민족 등 다양한 기업과 단체의 디자인 프로젝트다.

표본이 작다는 한계는 있지만 백분율을 따져 보면 문화 영역 일반과 관련된 작업이 차지하는 비중은 60%, 미술관이 관여한 작업은 20%를 점하는 것으로 나타난다.(표 3) 2016년 일민미술관 전시에서 두 영역이 각각 약 89%와 30%를, 2021년 《Not Only But Also 67890》에서는 약 79%와 30%를 차지했음을 고려하면, 문화 예술계 과잉 대표 현상이 다소 조정된 모습이다.

표본이 작다고 했는데, 그렇다면 좀 더 과거로 거슬러가 KDA 수상작 범위를 넓혀 보면 어떤 양상이 관찰될까? 1994년부터 2012년까지 19년간 기록을 살펴보니 그래픽 디자인 분야 수상작이 50점 나오는데, 그중에서 미술관과 유사 기관이 관여한 작품은 여섯 점에 불과하다. 광주비엔날레 심벌마크

(표 3)
2013~2022년 코리아 디자인 어워드
그래픽 디자인 관련 수상작의 영역별 분포

(표 4)
1994~2012년 코리아 디자인 어워드
그래픽 디자인 관련 수상작의 영역별 분포

● 미술관 관여 작품 ● 미술관이 관여하지 않은 미술 관련 작품
● 미술 외 예술 관련 작품 ● 예술 외 문화 영역 관련 작품 ● 기타

(장동훈, 1995), 디자인 코리아 전시 그래픽(제일기획, 1998), 가나아트센터 출간 배병우 사진집 『松』(홍디자인, 2005), 국립부여박물관 출간 백제 유물 작품집 『백제』(인터그램, 2007), 가나아트센터 «천송이 꽃을 피우자» 전시 도록(워크룸, 2008), UUL 국립서울미술관 아이덴티티(CDR 어소시에이츠, 2011)[10] 등이다. 미술관이 관여하지 않은 미술 관련 작품은 그보다도 적은 네 점이고, 미술 외 예술 관련 작품이 두 점, 그 밖에 문화 영역 관련 작품이 일곱 점이다. 나머지 31점, 즉 62%에 상당하는 작품이 문화 예술 영역 외부에서 나왔다.(표 4)

이 기록을 바탕으로 보면, 1990년대부터 2000년대 초까지 한국 그래픽 디자인에서 혁신성과 심미성, 상업성을 두루 갖춘 우수 디자인은 미술관이나 문화 기관이 아니라 주유소(오일뱅크 아이덴티티, 1994), 화장품(1994년 태평양 여성 화장품 레쎄 브랜딩, 1998년 제일제당 남성용 화장품 스팅 브랜딩), 휴대전화(삼성 애니콜 광고, 1996), 소주(진로 참진 이슬로 브랜딩, 1999), 맥주(카스 브랜딩, 2005) 등이 추동했던 듯하다. 그러나 2000년대부터 흐름이 바뀌어 문화 영역의 비중이 점점 커졌고, 근래에는 주목할 만한 그래픽 디자인을 꼽으면 대체로 해당 영역 작품이 다수를 차지하게 되는 현상이 일반화했다.

2

이 현상을 어떻게 설명해야 할까? 우선 한국 사회와 디자이너의 기대 역할에서 일어난 변화를 꼽을 만하다. 한때 수출 산업 증진책의 일환으로 떠올랐던 디자인이 문화를 이루는 주요 요

소로 인정받기 시작한 것은 1990년대 이후였다. 예컨대 "'디자인 산업론'으로부터 '디자인 문화론'으로 한국 디자인 담론의 패러다임을 전환시키는 데 결정적으로 기여한"[11] 김민수의 다음과 같은 말은, 오늘날 관점에서는 새삼스러워 보일지 모르나, 1990년대 중후반 한국에서는 선언문 같은 어조가 어색하지 않을 정도로 도발적인 생각을 표현했다.

> 산업 전략으로서 디자인의 의미가 과연 우리의 삶을 얼마만큼 해석해 내고 반영하고 있는가에 대해서는 의문의 여지가 남는다. ⋯ 만일 현대 사회에서 디자인의 역할이 중요한 것으로 간주된다면, 디자인의 이해는 산업 전략이기 전에 그것이 지닌 사회문화적 의미와 역할에 대한 인식에서부터 출발해야 한다.[12]

그런데 최범이 김민수의 저작을 두고 지적했듯 '산업에서 문화로' 관심의 초점이 이동한, 또는 확장된 데는 한국 사회의 현실 못지않게 1960년대 이후 서구 디자인계에서 떠오른 포스트모더니즘 담론의 영향도 있었을 것이다. 디자인 연구자 박해천은 1990년대 당시 디자인 학교의 분위기를 이렇게 기억한다.

> 저는 1990년대 초중반에 대학을 다니며 포스트모던 디자인이나 문화 연구와 관련한 영미권의 담론들을 처음으로 접했습니다. 그 담론들은 당시 학교에서 선생님들로부터 배우던 디자인과는 약간은 거리가 있었지요. 건축이나 문학비평 담론과 긴밀하게 교류하고, 상업적 디자인과는 다른 양태의 디자인 실천을 제안하고 있었습니다. 돌이

켜보면, 그 포스트모던 담론이라는 것이 1980년대 이전까지 전성기를 누렸던 미국 디자인이 경제 질서 재편 이후 제조업의 쇠퇴와 함께 빠른 속도로 그 지배력을 상실해 가는 상황의 징후 같은 것이었습니다만.[13]

한국에서도 1990년대 후반부터 여느 '디자인 선진국'과 마찬가지로 재능과 자원이 제조업에서 벗어나 다양한 서비스업과 미술관을 포함한 문화 예술 영역 작업으로 몰리기 시작하는 현상이 일어났다고 짐작할 만하다. 2000년대 이후 그래픽 디자이너 사이에서 산업에 복무하는 작업보다 문화 예술에 다가가는 작업을 선호하는 풍토가 일어난 데는 위에서 시사한 맥락이 있었다. 하지만 다른 편에서는 공공성에 대한 각성이 디자이너의 관심을 다변화한 영향도 있었을 것이다. 디자이너 김형재는 2000년대 이후 청년 디자이너들의 의식 변화를 이렇게 기억한다.

> 1996년 마이클 록(Michael Rock)이 쓴 글 「저자로서의 디자이너」라든가, 1997년 「디자인을 넘어선 디자인」, 1999년 「헤르츠 이야기」 등 구미 중심의 새로운 흐름들이 2000년대 중반 들어 10여 년의 시차를 갖고 많이 소개되었습니다. … 당시 학생들이 주로 돌려보거나 추천받는 책들은 미국에서 90년대에 나온 그래픽디자인을 반성적, 비평적으로 보는 것들이 많았습니다. 수업 발표 시간이면 디자인의 저항성에 대해 이야기하는 팀이 꼭 나왔습니다.[14]

'디자인이 경쟁력'이라는 말에 질리고 디자인의 상업적 역할에

비판적인 시각을 갖게 된 디자이너에게도, 공공적 가치를 중시하는 미술관은 가치 있는 대안이 되었을지 모른다. 그러나 적어도 내가 그래픽 디자이너로 활동하기 시작하며 미술관을 매력적인 클라이언트로 인식한 것은 좀 더 소박하고 이기적인 이유, 즉 디자이너의 미적 이상에 더 공감해 주고 자율성도 비교적 많이 보장해 주리라는 기대에서였다. 2010년대 초에 활동을 시작해 2015년 — 김형재와 공동으로 — KDA를 수상한 디자이너 홍은주도 이에 동의하는 듯하다.

> 미술관에서 종종 더 좋은 결과물이 나온다고 생각하게 되는 이유는 미술관이 목표로 하는 창의성이나 아름다움이 그래픽 디자이너가 목표로 하는 것과 비슷한 곳으로 수렴하는 경우가 비교적 많기 때문일 것 같다.[15]

역시 2010년대에 활동하기 시작한 디자이너 신신(신동혁, 신해옥)은 이에 조금 미묘한 관찰을 덧붙인다.

> (미술관과의 협업은) 적은 보수, 그에 비해 과도한 업무량, 마지막으로 매력적인 콘텐츠를 구성요소로 볼 수 있는데, 앞의 두 가지 요소가 마지막 요소로 극복되는 게 자본주의 사회에서 자율성 역시 교환되는 가치라고 생각하게 만들었다. 그래서인지 활동 초기에는 미술관과의 협업에서 좀 더 과감하고 급진적인 아이디어를 내놓거나 실행에 옮기는 등 그 자율성을 밑바닥까지 향유하기 위해 부단히 애를 썼던 것 같다. 소위 어깨에 힘이 잔뜩 들어간 우리의 작업이 대부분 그때 만들어졌다. 근래에도 이

따금 미술관과 협업을 하지만, 활동 초기보다는 비율이 많이 줄었다.[16]

역시 2010년대 초에 활동을 시작한 디자이너 권준호(일상의 실천 공동 대표)는 미술관 작업이 그래픽 디자이너에게 약속하는 듯한 기회와 ─신신도 암시하는─ 유혹을 좀 더 신랄하게 분석한다. "미술관을 위한 디자인 작업은 … 그래픽 디자이너에게는 언제나 높은 우선순위를 차지"한다고 진단하는 그는, 그 이유가 "전시의 제목, 주제 등이 일반적인 디자인 작업에 비해 멋(간지)을 내기에 좋고, 디자이너에게 자본의 압력에 휘둘리는 노동자가 아닌, 미술관과 연결되어 있는 예술계의 일원이라는 환상을 심어 주기 때문"이라고 본다. 그러나 그도 "디자이너의 작업을 단순히 용역 업체의 생산물이 아닌 작품으로 인정해 주는 큐레이터와의 작업은 디자이너에게 매우 소중한 경험"이 된다는 점은 인정한다. "미술관과의 작업이 디자이너에게 어떤 의미를 지닌다면, 그것은 갑과 을로 구분 지어지는 클라이언트와 업체의 관계가 아닌, 예술이라는 공통분모를 각자의 시각으로 해석할 수 있는 작업자(기획자, 작가, 디자이너)들의 관계를 생성할 수 있는 작업이기 때문"이다.[17]

3

앞에서 언급한 몇몇 전시회와 수상 제도에서 그래픽 디자인의 '후원 기관'으로서 미술관의 비중이 커진 점을 얼마간 확인할 수 있었다면, 그처럼 확대된 협업의 실제 내용을 좀 더 비판

적으로 살펴볼 필요도 있을 것이다. 이런 협업이 대체로 관습적 속성을 띤다는 사실을 무시하기 어렵기 때문이다. 앞서 분석한 여러 표본에서, 미술관이 관여한 작업은 전시 홍보물과 출판물, 아이덴티티와 브랜딩 작업이 거의 전부를 이룬다. 모두 발주 주체가 미술관이라는 점만 다를 뿐, 여느 디자이너가 늘 하는 일의 범주에서 벗어나지 않는 작업이다. 미술관을 통해 세련된 작업을 하거나 더 많은 자율성을 꾀하는 수준을 넘어, 좀 더 근본적으로 디자이너로서 미술관의 기능과 의미를 묻거나 역으로 미술관이 제공하는 독특한 — 판단이 유예되는 — 기회를 통해 그래픽 디자인 자체의 가치나 전제를 탐문할 수는 없을까? 앞에서 언급한 것처럼, 그래픽 디자인은 언어를 다루는 기술일 뿐 아니라 스스로 언어이기도 하다. 그리고 이 언어의 구조와 관습은 미술과 제법 넓게 중첩되지만, 완전히 포개어지지는 않는다. 그러므로 그래픽 디자인은 몇몇 전시회를 두고 대중과 만나는 접면뿐 아니라 더 지속적이고 근본적인 수준에서 미술관의 인프라 구조와 프로그램에 실험적으로 스며들 수도 있을 것이다.

《젊은 모색 2023: 미술관을 위한 주석》에 참여한 디자이너 김동신과 오혜진은 미술관이라는 맥락과 그래픽 디자인의 속성이 중첩되는 영역을 비판적으로 탐구한다.

김동신은 국립현대미술관 개관 이래 과천관에서 열린 전시들의 설치 도면을 암호처럼 재해석해 콘크리트 구조물과 오브제 설치 작품으로 '변환'한 작품들을 제시한다. 큐레이터 현시원이 「전시 만들기와 기록으로서의 '전시 도면' 연구」에서 논한 것처럼,[18] 전시를 계획하며 제작하는 평면도는 전시 자체를 생성하는 기제이자 일시적 이벤트의 기록으로서 — 상상 매

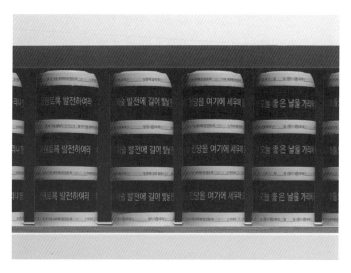

김동신, ‹링›, «젊은 모색 2023»

체이자 기억 매체로서 — 이중적 성격을 띠는 그래픽 장치이
다. 김동신은 전시 도면에서 명확한 해석이 어렵거나 모호한
요소들을 발췌하고 나름의 규칙에 따라 재배열해 또 다른 질
서를 만들어낸다. 한편, 작가는 이들 작품과 다소 맥락이 달라
보이는 작품 ‹링›도 전시에 포함시켰는데, 과천관 램프코어 천
장에 새겨진 상량문 “우리 미술 발전에 길이 빛날 전당을 여기
에 세우며 오늘 좋은 날을 가리어 대들보를 올리니 영원토록
발전하여라”를 인쇄한 이 박스 테이프(흔히 판촉물로 제작되
는 그래픽 디자인 매체이기도 하다)는 수수께끼 같은 전시 도
면 기반 연작 곁에서 이들에 다소 주술적인 인상을 부여한다.
덕분에, 본디 명징한 설계 도구로 작성된 전시 도면은 한때의
소망이 깃들고 후대의 해석을 통해 되살아나기를 꿈꾸는 주문
의 다이어그램이 된다.

오혜진, ‹미술관 읽기›, «젊은 모색 2023»

　　김동신이 일반에 드러나지 않는 전시 도면에 주목한다면, 오혜진은 오히려 미술관에서 흔히 접할 수 있는 가시적 그래픽 장치를 재료로 삼는다. ‹미술관 읽기› 작업의 출발점은 국립현대미술관에서 그간 전시 홍보와 안내를 위해 제작했던 인쇄물이다. 포스터, 리플릿, 티켓, 캡션 등 홍보 인쇄물은 그래픽 디자이너가 미술관에서 주문받는 전형적인 품목이기도 하다. 작가는 이들 자료에서 요소를 발췌, 해체, 재구성하기도 하고, 도심에서 유리된 미술관의 위치(‘오시는 길’ 안내가 어쩔 수 없이 드러내는)를 독특한 경험의 기회로 다시 보도록 제안하기도 한다. 대개 홍보 인쇄물은 제대로 보존되지 않고(책이나 신문 잡지 같은 정식 간행물과 달리 도서관에 소장되지 않는다) 단편적 기록으로만 남아 집단 기억을 불완전하게 구성하거나 왜곡하곤 한다. ‹미술관 읽기›는 이런 그래픽 매체의 일회성과

한계를 인정하고 얼마간은 역설적으로 긍정하기까지 하지만, 원본 이미지가 처리된 방식(요소들의 윤곽이 선으로 '트레이스'되어 있다) 탓인지, 과거에서 때맞춰 불려온[19] 그래픽 파편들은 마치 자신이 이미 죽은 줄도 모르고 현재를 떠도는 유령처럼 화면을 홀린다.

두 작가 모두 미술관에서 생산된 그래픽 자료를 상상력 넘치게 해석하면서 미술관과 그래픽 디자인이 중첩하는 영역에서, 미술관과 그래픽 디자인 양쪽 모두에 대한 메타 비평이 생산될 수 있음을 시사한다. 그러나 이들은 흔치 않은 맥락(처음으로 디자이너들을 초대해 열린 «젊은 모색 2023», 미술관 자체에 대한 논평을 유도하는 기획)에서 만들어진 예외에 가깝다. 그리고 이처럼 드문 기회에 예외적으로 이루어진 작업에서조차, 오늘날 변화한 미술관의 정의나 향후 미술관의 역할, 이와 관련해 그래픽 디자인이 발휘할 수 있는 기능 등 방 안의 코끼리 같은 문제는 정면으로 다루어지지 않는다.[20] 하물며 통상적 '업무'로 이루어지는 작업이야 어떻겠는가. 물론, 같은 브랜딩이라도 "권위적이고 무게만 잔뜩 실은 미술관의 이미지를 벗어내려고 노력"한다는[21] 다소 순진한 레토릭(2011)이 훨씬 세련된 개념화, 예컨대 "전시라는 실천적인 시공간과 다양한 개개인들의 수평적 참여형태를 활용하여 정체성의 유동성과 지속성을 만들어내는 '관람객 참여형 정체성 디자인 시스템'"(2023)으로[22] 발전한 것은 분명히 흥미로운 변화다. 그러나 대다수 작업이 그처럼 디자인과 미술관의 역사적, 사회적 기능을 질문하기보다 피상적인 목적에서 시즌별로 신선한 그래픽 디자인 어휘를 임대차하는 수준에 머무는 것도 부정하기 어려운 사실이다.[23]

4

이제 서두에서 인용한 구절로 되돌아가 보자. 거기에서 내가
'응용 미술'을 언급한 대목이 문득 마음에 걸린다. '응용 미술'
'장식 미술' '상업 미술' 등은 단순히 '디자인'이라는 현대어의
전신이 아니라 현대 디자이너의 전문적 정체성을 위해 억압된
기억 같은 말이다. '디자이너는 단지 미술을 실생활에 응용하
는 사람이 아니다' '디자인은 장식이 아니다' '그래픽 디자이너
는 상업 미술가가 아니라 이미지와 텍스트를 결합해 의사소통
문제를 해결하는 전문가다' 디자이너라면 아마 귀에 못이 박
히도록 들어 보았을 말들이다. 그런데 역시 디자이너라면 한
번쯤 이름을 들어 보았을 저명 그래픽 디자이너 네빌 브로디
(Neville Brody)의 작품 세계를 개괄한 1988년 런던 빅토리아
앨버트박물관 회고전을 리뷰하며, 로빈 킨로스는 이렇게 꼬집
은 바 있다.

> 그는 직관적 방법을 취하고, 모든 작품에 자신의 도장을
> 찍는다. 몹시 제한된 의뢰인에게나 통하는 접근법이다.
> 이런 태도와 일부 기법 ⋯ 은 50년 전, 즉 객관적 문제 해
> 결 디자인이 등장하기 전에 활동하던 상업 미술가의 작
> 품을 연상시킨다. 그때도 디자이너는 독특한 스타일로
> 인정받았고, 미술관에 작품을 전시하곤 했다.[24]

그로부터 35년이 지난 지금, 그래픽 디자인을 객관적 문제 해
결 방법으로 보는 순진한 시각은—적어도 디자이너 사이에
서는—클리셰가 된 지 오래인데, '상업 미술가' 네빌 브로디는

여전히 왕성히 활동하며 서구의 유수 문화 기관뿐 아니라 한국의 파리바게트 같은 국제 클라이언트와도 협업을 이어 가고 있다. 결국 한국에서도 오일뱅크나 애니콜 광고의 '문제'를 전문적으로 해결해 주던 디자이너는 패하거나 경기장을 떠났고, 우리 중 일부는 자신도 모르는 새 미술관 주변을 떠도는 상업 미술가로 되돌아간 것일까? 그렇다면 이 글의 전제 자체를 다시 생각해야 하는데, 왜냐하면 이 글의 '그래픽 디자인'을 '상업 미술'이나 '응용 미술'로 바꿔 읽어도 여전히 같은 문제를 가리키게 될지, 확신이 없기 때문이다. 그러나 미술관과 협업하는 그래픽 디자이너의 역할이 단지 미술관 브랜드나 인스타그램에 최적화한 외관을 부여해 주는 데 그친다면, '응용 미술'이야말로 그런 역할에 솔직하게 어울리는 말일 것이다.[25]

1 한국에서 리처드 홀리스는 존 버거(John Berger)의 *Ways of Seeing*(Penguin Books, 1972)(국내 번역본은 『다른 방식으로 보기』(파주: 열화당, 2012))을 디자인한 장본인이자 한국어로도 번역 출간된 *Graphic Design: A Concise History*(Thames and Hudson, 1994)(『그래픽 디자인의 역사』(서울: 시공사, 2000))와 *Swiss Graphic Design*(Laurence King Pub., 2006)(『스위스 그래픽 디자인』(서울: 세미콜론, 2007))의 저자로 더 널리 알려져 있다.

2 크리스토퍼 윌슨, 『리처드 홀리스, 화이트채플을 디자인하다』, 최성민 옮김(서울: 작업실유령, 2021), 역자 후기, 391.

3 슬기와 민 웹사이트, https://www.sulki-min.com/wp/index-random-kr/

4 워크룸 웹사이트, http://workroom.kr/

5 «그래픽 디자인, 2005~2015, 서울»은 서울 일민미술관에서 2016년 3월 25일부터 5월 29일까지 열렸다.

6 일민미술관, 「전시 소개」, 『그래픽 디자인, 2005~2015, 서울』, 전시 도록(서울: 일민미술관, 2016), 2.

7 «Not Only But Also 67890»은 서울 갤러리17717에서 2021년 1월 1일부터 14일까지 열렸다. 관련 정보는 https://www.instagram.com/not.only.but.also.info

8 이 분석에 필요한 자료를 제공해 준 해당 전시 공동 기획자 정사록에게 감사를 표한다.

9 역대 수상작은 다음 웹페이지에서 볼 수 있다. https://mdesign.designhouse.co.kr/award/award03

10 UUL 국립서울미술관 아이덴티티는 본디 국립현대미술관 서울관의 아이덴티티로 디자인되고 발표까지 되었으나 실제로 사용되지는 않았다.

11 최범, 「한국 디자인 이론을 읽는다 2. 김민수의 ‹21세기 디자인 문화 탐사› (솔, 1997)」, 『디자인』, 2016년 4월, 155.

12 김민수, 『21세기 디자인 문화 탐사』, (서울: 솔, 1997), viii~ix.

13 박해천·김형재, 「그래픽디자인의 제작과 소비 변화」, 『건축신문』 15호(2015), http://architecture-newspaper.com/v15-c10-graphicdesign/

14 같은 글.

15 홍은주, 필자에게 보낸 이메일, 2023년 6월 27일.

16 신동혁·신해옥, 필자에게 보낸 이메일, 2023년 6월 26일.

17 권준호, 필자에게 보낸 이메일, 2023년 6월 26일.

18 현시원, 「전시 만들기와 기록으로서의 '전시 도면' 연구—큐레이터의 실험적
 실천으로서의 전시 디스플레이를 중심으로」(박사 논문, 연세대학교, 2022).

19 오혜진은 이 작품에 관해 이렇게 설명한다. "전시가 진행되는 동안에만
 드러나고 이후 사라지는 그래픽 디자인의 쓰임과 유효기간을 생각하며,
 인스타그램의 '과거의 오늘' 기능을 참조해 보고자 하였습니다. 이를 위해 젊은
 모색 전시 기간과 동일한 과거의 기간에 걸쳐 있던 과천관의 전시 그래픽을
 모아 데이터의 피부를 뜯고 엮어서, 현재의 오늘 전시장으로 다시 소환하면
 어떨까 하는 생각으로 만든 작업입니다. 따라서 전시장에서 직조되어
 드러나는 그래픽의 조합은 전시 기간 동안 매일 날짜에 따라 조금씩 달라지며,
 어제와 오늘의 화면은 일부 다른 형태로 전시장에 드러나게 됩니다." 오혜진,
 인스타그램 게시물, 2023년 5월 3일, www.instagram.com/p/CrxK51qS_O1/

20 2022년 8월, 국제박물관협의회(ICOM)는 '뮤지엄(museum)'의 새로운 정의를
 승인하고 발표한 바 있다(뮤지엄이 '박물관'과 '미술관'을 모두 뜻한다는
 혼란은 잠시 논외로 하자). 이에 따르면, "뮤지엄은 유·무형 문화 유산을
 조사, 수집, 보존, 해석, 전시해 사회에 봉사하는 비영리 기관이다. 대중에게
 개방되어 접근성과 포용성을 추구하며, 다양성과 지속 가능성을 촉진한다.
 뮤지엄은 윤리적으로, 전문적으로, 지역 공동체의 참여를 통해 운영되고
 소통하며 교육, 즐거움, 성찰, 지식 공유를 위한 다양한 경험을 제공한다."
 기존에 비해 사회적 포용성과 다양성, 공동체 참여를 강조하는 정의로, 장차
 미술관이 좇아야 할 지향점을 시사한다. 이 사실을 상기시켜 주고 그래픽
 디자인의 수동적 역할에 관해 비판적 관찰을 나누어 준 평론가 임근준에게
 감사를 표한다. ICOM 웹사이트, 2022년 8월 4일 게재, www.icom.museum/en/
 news/icom-approves-a-new-museum-definition/

21 코리아 디자인 어워드 2011년 수상작 UUL 국립서울미술관 MI에 관한 수상자
 CDR 어소시에이츠의 설명, 『디자인』, 2011년 12월 호, 83.

22 폼레스 트윈즈(신상아·이재진) 《부산현대미술관 정체성과 디자인》 참여 작가
 발표, 부산현대미술관, 2023년 6월 3일.

23 '그래픽 디자인 작업'으로 명시되지는 않았지만, 2021년 국립현대미술관
 《프로젝트 해시태그》에 참여한 창작 집단 '새로운 질서 그 후…'(기예림,
 남선미, 윤충근, 이소현, 이지수)의 작업은 미술관의 인프라에 그래픽
 디자인이 어떻게 비판적으로 개입해 시각 장애인 등 소수자에 대한
 포용성을 높일 수 있는지 보여 준 사례였다. 예컨대 ⟨국립대체미술관⟩ 참고.
 www.afterneworder.com/altmmca 그러나 이 역시 여전히 드문 예외에 해당한다.

24 로빈 킨로스, 「네빌 브로디」, 『왼끝 맞춘 글』, 최성민 옮김(서울: 워크룸
 프레스, 2018), 125. 본디 *The Times Literary Supplement*, 4442호(1988년 5월
 20~26일 자)에 실렸던 글이다.

25 이 글은 디자이너의 관점에서 쓰였다. 당연한 말이지만, 이런 상황이 참으로
 달라지려면 그래픽 디자이너뿐 아니라 미술관 내부에서도 디자인을 일회적
 도구로 보는 인식이 바뀌어야 할 것이다.

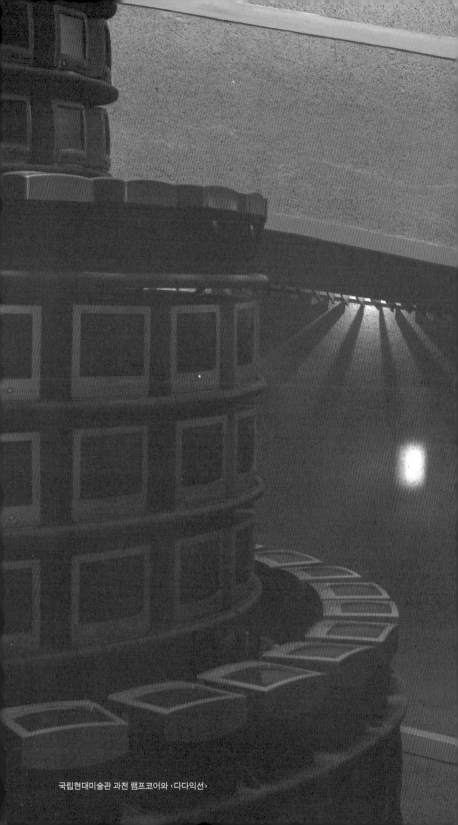

국립현대미술관 과천 램프코어와 〈다다익선〉

미술관의 돌봄을 위한 큐레이팅

정다영

2019년 문화체육관광부는 2023년까지 박물관·미술관(뮤지엄) 186곳을 추가로 건립하겠다는 중장기 계획을 발표했다.[1] 2019년 당시 전국 1,124개였던 뮤지엄을 2023년까지 1,210개로 늘리겠다는 목표였다. 뮤지엄의 증가는 역사학자 도미니크 풀로(Dominique Poulot)가 『박물관의 탄생』에서 언급한 것처럼 "시간에 대한 인식이 변화하는 모습을 보여주는 의미 있는 현상"이다.[2] 무언가를 전시하고 보여주는 것이 자연스러운 일상인 시대에는 박물관·미술관 건립을 둘러싼 열망과 절망이 공존한다. 2021년 전국의 여러 도시를 뜨겁게 만들었던 이건희 미술관 유치 경쟁은 이 현상을 생생히 증명한다.

국내 미술관의 대표 기관인 국립현대미술관은 1969년에 개관한 지금도 유일한 국립 미술관이다. 그 역사가 50년을 넘었지만 미술관의 위상과 기능, 현대미술에 걸맞은 제대로 된 공간이 갖춰진 것은 개관 후 17년이 지나서였다. 86서울아시안게임, 88서울올림픽 등 국제 행사 개막에 맞춰 "야외 조각장을 겸비한 미술관"을 지으라는 전두환 대통령의 지시에 따라 '현대미술관'의 건립이 추진되었다. 그 결과 1986년 과천 서울대공원 부지에 재미 건축가 김태수가 설계한 건물이 세워졌다.

서울시립미술관 역시 서울올림픽을 계기로 논의가 촉발된 경우다. 서울시는 국제적인 행사에 맞춰 "수도 서울의 문화적 위상"을 높이고자 '서울시 미술박물관'을 개관하려 했다. 하지만 이 과정에서 부지 선정을 비롯한 복잡한 논의가 진행되었고, 긴 논쟁 끝에 박물관과 미술관을 분리하고, 경희궁 내 옛 서울고등학교 건물을 개조해 1988년 서울시립미술관을 개관했다. 그리고 2002년 덕수궁 옆 옛 대법원 건물을 고쳐 지금의 서소문 본관으로 다시 개관한다.

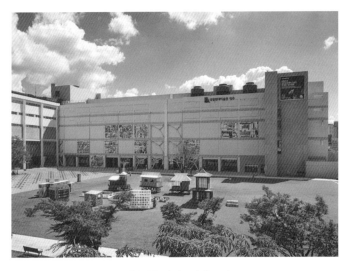

국립현대미술관 청주 전경 (2021)

이처럼 근대적 의미의 박물관·미술관의 역사가 길지 않은 한국이지만, 건물 규모나 전시 콘텐츠, 관람에 대한 관심은 모두 가파르게 증가하고 있다. 국립현대미술관은 과천관 개관 이후 2013년과 2018년에 각각 서울관과 청주관을 열어 기존 덕수궁미술관과 함께 4관 체제로 국립미술관을 확장 운영하고 있다. 이에 더해 등록문화재로 지정된 구 충남도청사 건물을 리노베이션해 대전관 건립을 추진 중이다.

서울시립미술관 또한 분관을 건립해 '네트워크형 미술관'을 지향하고 있다. 2004년 남서울미술관에 이어 2013년 북서울시립미술관이 개관했으며, 그 밖에 난지미술창작스튜디오, SeMA창고, 백남준기념관, SeMA벙커, 서울시립미술아카이브 등 현재 총 8개 분관을 포함하고 있다. 또한 서울사진미술관과 서서울시립미술관을 추가 개관할 예정으로 미술관 복합

체(complex)로 거듭나기 위한 계획을 실행 중이다.

미술관 건축: 공간의 재조정

미술관의 이 같은 확장이 세계적으로 여러 도시에서 일
어나고 있다는 점에서 많은 이들은 이를 멈출 수 없는 글
로벌 현상이라 믿게 되었다. 즉 동네의 미술관이 머지않
아 큰 예산이 드는 개조 공사에 들어가고, 그 동네에 구겐
하임 분점이 생기고, 폐기된 발전소에서는 비엔날레가
열리고, 엄청난 거부가 스타 건축가에게 의뢰해 자신의
'미술관 수준'의 소장품을 위한 미술관을 짓는 것은 그저
시간문제일 뿐이라 믿게 되었다.[3]

미술사학자이자 비평가인 테리 스미스(Terry Smith) 교수가
언급한 "역사적으로 불가피해 보이는 이 성장 시나리오"는 국
내 여러 도시에서 펼쳐지는 미술관 현상을 뒷받침한다. 새로
운 미술관을 건립하고, 기존 미술관을 개조하며, 해외 유명 미
술관을 도시 한복판 오피스 빌딩에 유치하는 일이 문화미술계
뉴스로 심상치 않게 등장한다. 하지만 양적으로 확장하는 미
술관 수만큼 미술관 위기론이 동반되는 것도 사실이다.

팬데믹과 기후 위기는 물리적 공간 경험을 공유하는 미술
관에 총체적 변화를 요청하고 있다. 가장 직접적으로는 코로나
19 이후 우리가 겪은 관람 문화의 변화다. 전 세계 많은 미술관
들이 팬데믹 휴관 기간 동안 '온라인 미술관'을 구축하고 기존
컨텐츠들을 디지털라이징하거나 본-디지털(Born-Digital) 방

식으로 생산해 전례 없는 위기에 대응했다. 그 열기가 한풀 꺾인 지금 물리적 공간이자 관람 장소로서 미술관 건축이 어떤 새로운 형식과 내용을 갖춰야 할지 재고하고 있다. 또한 최근 미술관의 중요한 평가 지표로 떠오른 기후변화·탄소 저감에 대응하는 미술관 운영의 지속 가능성을 고려할 때 미술관 구조와 시스템에 해당하는 건축-공간 문제를 생각하지 않을 수 없다. 미술관은 새로운 사회문화적 조건과 지구적 위기 속에서 기관 자신의 목소리를 제시해야 하는 어려움에 놓여 있다.

　미술관 건축에 담긴 공간의 기획, 건립, 운영, 유지의 문제는 전례 없이 중요해졌다. 단순히 새로운 미술관을 짓는 것이 아니라, 그 건축의 앞뒤에 놓인 시간과의 관계를 면밀히 보는 것이 필요하다. 따라서 이 글은 이건희 미술관 유치 경쟁이나 서울 여의도 63빌딩에 퐁피두센터 분관이 생긴다는 소식보다 기존 미술관을 어떻게 돌보고 재생할지에 집중한다. 새로운 미술관 '186개'를 더 짓는 일도 필요하지만, 기존에 있는 '1,124개'의 미술관을 어떻게 유지하고 시대 변화에 맞춰 재가동할 것인지도 긴급해 보이기 때문이다.

　미술관의 재가동에 대한 진단은 막연한 차원에 머물지 않고 미술관 운영과 관련한 실질적인 이슈를 던진다. 한국의 '현대' 미술관 건축물이 점점 나이를 먹고 있는 지금 오래된 미술관 건축물의 무엇을 남기고 무엇을 새롭게 할지 결정해야 하기 때문이다. 앞서 말한 국립현대미술관 과천이나 아르코미술관 등 우리나라를 대표하는 국공립미술관들은 이제 건물의 수명으로는 완공 30년이 훌쩍 넘은 오래된 미술관이다. 한국에서 30년은 재건축이나 철거와 같이 건축물의 생사를 가로지르는 중요한 기준이다. 리노베이션과 같은 물리적 재생을 고

민하는 두 건물은 오늘날 미술관이 직면한 긴급한 이슈들을 어떻게 받아들일까.

한편 2000년에 문을 연 부산시립미술관은 벌써 설계 공모를 거쳐 리노베이션에 착수했고 근대건축물의 대표적인 재생 사례로 손꼽혔던 서울시립미술관 본관도 공간 재구조화를 준비하고 있다. 공립미술관뿐만 아니라 건축가 우규승이 설계한 환기미술관이나 김종성이 설계한 아트선재센터와 같은 대표 사립 미술관도 건립 30주년을 맞아 새로운 공간 변형을 논의하고 있다.

빈 땅에 미술관을 짓던 1980~90년대를 지나 이제는 존재하는 미술관 건축 위에서 유무형의 큐레토리얼(curatorial) 실천 전략들을 구상할 필요가 있다. 기존 미술관의 물리적 변형이 예고되는 지금, 그간 미술관이 쌓아온 공간적 맥락과 역사를 검토해야 한다. 이는 최근까지 건축-도시 분야에서 유행처럼 휘몰아쳤던 '도시 재생' 사업과도 다소 차이가 있다. 공장과 같은 산업 시설물을 전시 공간으로 개조하는 사례들은 많지만, 미술관을 다시 미술관으로 재생하는 것은 좀 더 섬세한 전략과 대응이 필요하다.

큐레이터로서 나는 이 전략을 설계하는 방법 중 하나로 미술관에서 작동하는 건축(건축가)과 디자인(디자이너)의 비평적 역할을 살피며 특히 건축을 중심으로 그것이 기존 미술 제도와 만나는 교차 지점들에 집중해 보려 한다. 건축과 디자인이 미술관의 소장 장르로서 차지하는 미비한 영향력은 접어두고 이들이 촉발하는 폭넓은 미술관 제도 실천에 주목한다. 건축과 디자인은 앞서 말한 미술관의 총체적인 환경 이슈와 공간 문제, 디지털 이슈, 미술관 인프라 문제를 숙고하고 비

평하는 데 유용한 틀이 된다. 작가와 작품, 전시의 형식을 지지하고 있는 다양한 구조체들을 만드는 전문가들이 건축가와 공간·가구·그래픽 디자이너이기 때문이다.

<div align="center">

오래된 미술관에 개입하다:

«상상의 항해»에서 «젊은 모색 2023»까지

</div>

미술관 자체가 현대미술의 배태 조건이라는 관점에서 미술관 공간을 가꾸고 돌보는 문제를 탐색하기 위해 «젊은 모색 2023: 미술관을 위한 주석»(이하 «젊은 모색 2023»)을 다시 살펴보려 한다. 이 전시의 기획글에서 나는 다음과 같이 썼다.

> 40년 가까이 작가를 초대하고 작품을 지지하고 전시라는 장을 만들었던 미술관 공간에서 작가, 작품, 전시는 미술관을 위해 무엇을 할 수 있을까? 참여 작가들은 국립현대미술관 과천이라는 특수한 장소를 너머 그들이 작업을 발표하고 실천하는 보편적인 미술관 공간에 질문을 던진다. 또한 탄소 중립, 기후위기와 같은 지구적 문제들이 미술관 제도 공간의 중요 고려 사항이 된 지금 지속가능한 미술관 공간을 위한 요구 조건들도 늘어나고 있다. 이 질문들은 현재 진공 상태처럼 남아 있는 미술관 공간의 흔적을 더듬고, 미술관의 지난 시간들을 추적하도록 이끈다. 관객과 작품에 가려진 미술관의 뼈대를 알아야만 새로운 미술관을 덧붙여 축조할 수 있듯이, 당장의 물리적인 리노베이션 보다 미술관 공간을 사유하고 탐색하는

일을 선행하고자 한다. 인식의 창을 활짝 열고, 원래 이곳에 존재하던 미술관의 질서를 드러내어, 미술관의 미래와 연결되는 지점들을 만들어주고자 한다.[4]

42년 역사의 《젊은 모색》 전시의 제도적 맥락을 잠시 밀어놓고 이 전시를 순수하게 기획적 관점에서 보면 2016년 국립현대미술관 과천관 개관 30주년을 맞아 열린 《공간 변형 프로젝트: 상상의 항해》(이하 《상상의 항해》) 전시와의 연결 지점을 살펴볼 수 있다. 《상상의 항해》 기획에 참고했던 아트선재센터의 《건축과 전시/전시로서의 건축》을 먼저 들여다보자. 이 전시는 동명의 책 출간과 함께 진행된 프로젝트였다. 이 책은 2016년 아트선재센터가 구상한 공간 재정비를 앞두고 독일 건축가 니콜라우스 히르슈(Nikolaus Hirsch)와 미헬 뮐러(Michel Müller)가 미술관 공간의 활용과 새로운 역할을 도면과 글로 고찰한 것이다.

> 나의 주요 콘셉트는 예술가, 건축가, 큐레이터 사이의 '관계 재협상'이다. 작가들이 건축 인프라를 만들고, 건축가들이 상황을 기획하고, (문제적으로 보일 수 있겠지만) 큐레이터들이 예술가 역할을 하는 것 말이다. '건축'과 '전시'의 카테고리들을 혼합시키는 것을 목표로 하고 있다. 그 흐름들은 합쳐질 것이고 그 구성 방식 또한 변화될 것이다. 저자성, 소통, 담론의 논리 자체가 개조될 것이다.[5]

기존 미술관 공간을 작가 혹은 건축가의 개입을 통해 새롭게 변모시키는 프로젝트는 그것의 실현 유무를 떠나 미술과 건

축, 공간과 사용자 간의 상호 관계성을 탐구하는 기회를 준다. 니콜라우스 히르슈가 언급한 대로 "예술가, 건축가, 큐레이터 사이의 관계 재협상"을 도모하는 이러한 프로젝트는 미술관에서 건축이 일깨우는 공간의 새로운 가능성들을 보여준다. 유무형의 방식으로 기존 공간을 큐레토리얼 실천으로 재조정하는 실험적인 작업은 "건축과 미술을 막론하고 미술관 공간을 감각적이고 개념적인 방식으로 어떻게 활성화할 수 있을까"란 질문에 대한 나름의 답을 제안하는 것이기도 하다.

이 시점에서 중요한 것은 어떻게 건축과 전시의 관계를 다시 상상할 수 있는가 하는 것일 것이다. 이 둘 사이의 갈등은 모든 훌륭한 미술관에서 밀고 당기기를 만들어낸다. 하지만 누군가는 이렇게 물어야 한다. 미술관 건축은 단순히 전시를 담는 그릇인가? 아니면 끊임없이 변화하는 예술적 실천과 큐레토리얼 실천에 필요한 안정적인 프레임 그 이상인가? 놀랍게도 미술관 건축은 —안정화라는 미술관의 의제에도 불구하고— 영구적인 변화라는 논리(와 모순어법)를 따른다는 사실이 (런던 테이트갤러리가 100년 이상 거쳐온 진화에 대한 조사와 같은) 보다 상세한 리서치를 통해 밝혀졌다. 다시 말해, 영화 상영, 퍼포먼스, 심포지엄, 미술 교육, 카페, 서점과 아카이브와 같이 점점 더 다양해지는 프로그램의 혼합 양상을 수용하기 위해 전시 공간 내부를 재건축하고 재조정한다는 논리가 그것이다.[6]

위의 서술과 같이 사용자의 요구와 그에 공간적으로 대응해야 하는 기관들의 입장은 복잡한 상황을 수반한다. 이를 조정

하기 위해 니콜라우스 히르슈는 기존의 견고한 미술관 건축에 전시에 버금가는 활력 있고 순간적인 리듬을 생성해야 한다고 주장한다. 사회 변화의 속도에 뒤쳐질 수도 있는 미술관은 전시 프로그램뿐만 아니라 그것의 형식이라고 할 수 있는 미술관 건축에서 해체나 재건축과 같은 일반적인 건축 행위가 아니라 전시 기획에 가까운 작업으로 공간을 재구성할 수 있어야 한다고 본다. "건축의 리듬은 전시의 시간 구조를 따르고, 역으로 전시의 시간 구조는 건축의 리듬"을 따르며 미술관(미술 기관)은 "점점 더 프로그램적인 단위들을 축적함으로써 시간이 흐를수록 유기적으로 성장"한다. "건축은 곧 전시가 되고 전시는 건축이 된다."

이러한 논의의 연장선에 있는 《상상의 항해》는 국립현대미술관 과천관 개관 30년을 맞이해 오래된 미술관인 과천관 내외부 공간을 새롭게 상상하는 프로젝트였다.[7] 이 전시는 소장품을 담은 미술관 건물 자체를 전시 대상으로 삼아 "미술관도 하나의 '작품'이라면 그것의 생애는 어떻게 전개될 수 있을까"라는 문제 의식에서 기획되었다. 건축물은 보존을 최우선으로 하는 작품과는 다르게 시대의 변화를 끊임없이 요구받기 때문이다.

온라인 전시와 병행한 이 프로젝트는 오래된 미술관 건물의 숨은 가치를 재발견하고 미술관 건축의 생애와 그것의 지속 가능성을 생각해 보는 작업이었다. 과천관은 건립 당시 지침에 따라 전문 수장고와 대형 전시장을 마련해 1986년 이후 국내 대표 미술관으로 도약했다. 역설적으로 과천관은 많은 것이 빠르게 변하는 역동적인 한국 사회에서 드물게 개관 당시의 모습을 간직한 공공 건축물이다. 하지만 한때 최첨단 현대식 건물이었던 과천관은 새롭게 짓고 있는 미술관 건축에

영광의 자리를 내주고 있다. 국립현대미술관 서울관이 건립되고 미술관 건축 담론의 권력이 서울로 이동한 지금, '21세기 미술관'이란 명제는 과천관에서도 유효할 수 있을지, 동시에 오래된 건물은 어떻게 다시 활력을 회복할 수 있을지 등을 질문하게 되었다.

많은 이가 과천관의 한계로 언급하는 것은 미술관 입지의 고립성과 외관에서 두드러지는 폐쇄성이다. 변화하는 시대 속 미술관의 역할은 건축의 실험적인 도전을 요청한다. 실제로 그 도전을 요구하는 주체는 미술관의 건축주이자 실사용자인 직원들이다. 이들은 미술관을 전시, 교육, 디자인 등을 실행하는 실험 무대로 삼는다. 두 번째는 관람객으로부터의 도전이다. 서비스를 제공받는 고객인 관람객은 미술관 운영 방안과 정책 결정의 중요한 변수로서 그 위상이 더욱 높아지고 있다.

이러한 요구들을 감지하면서, 《상상의 항해》는 비교적 급진적인 건축적 상상을 전개했다. 동물원과 놀이공원이라는 특별한 유희 시설과 이웃하고 있는 미술관의 독특한 맥락은 '상상'을 위한 중요한 단서를 제공한다. 이러한 특수성 자체를 전시 조건으로 삼아 참여 작가(건축가)들은 각자의 공간 시나리오를 다양한 이미지로 펼쳐냈다. 이 전시의 기획자인 내가 요청한 것은 건축가로서 "당신은 이곳에서 어떤 새로운 장면을 상상할 수 있는가"라는 질문이었고 그들은 디지털 이미지 1장을 회신했다.

국내외 건축가 30팀이 제안한 내용은 크게 세 방향으로 분류되었다. 모든 작업은 공통적으로 경직성, 폐쇄성, 고립성과 같은 일반적으로 공유하고 있는 과천관에 대한 문제의식에서 출발했다. 첫 번째는 미술관을 적극적으로 해체하는 방식이다. 권위와 경계를 해체하고 기존 용도를 버리고 자연과 융

《상상의 항해》 전시 전경 (2016)

합하거나 아예 고고학적 유물로 잔존시키는 급진적인 제안이
다. 두 번째는 미술관 공간에 물리적으로 개입하는 현실적이
면서 중도적인 방식이다. 전통적인 범주의 증개축에 해당하는
제안도 있고 파격적인 리모델링을 제안하는 작업도 있었다.
세 번째는 역설적으로 미술관의 기존 공간과 형태를 변형하지
않고 보존한 상태에서 다른 방식으로 공간 활성을 도모하는
것이다. 이를 가능하게 하는 것은 무선 전송 기술과 같은 신기
술의 이식 혹은 조직 및 기획력과 같은 미술관의 소프트파워
에 의한 것이다.

　　미술관 건축의 지난 30년뿐만 아니라 앞으로의 30년을
위해 과천관의 미래를 그려보는 《상상의 항해》와 건물의 나이
듦에 따라 비활성화된 여러 공간의 재구성을 도모한 아트선재
센터의 《건축과 전시/전시로서의 건축》은 미술관 건축에 담

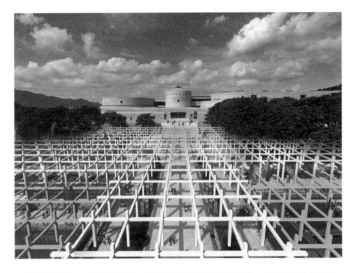

장윤규(운생동), ‹무한의 매트릭스: 열린 미술관을 위한 첫 번째 가설›, «상상의 항해» (2016)

긴 시간의 속성을 보여준다. 시간이 흐름에 따라 미술관이 처하게 되는 상이한 조건들은 큐레이터-작가에게 새로운 도전과 인식을 요청한다. 미술관이 완공된 이후에도 미술관 건축이 처한 조건은 끊임없이 변모하며, 이 흐름 속에 '전시'는 어떻게 자리할 수 있을지 생각하게 된다.

미술관을 위한 주석 달기

«상상의 항해»가 끝난 지 7년이 지난 지금, 과천관은 개관 40주년을 앞두고 마스터플랜 연구를 진행하고 있다. 아주 더디게 진행되는 이러한 사업들을 뒤로하고, 2020년부터 서울관이 본관 기능을 수행하면서 과천관이 처한 상황은 «상상의 항해»

에 담았던 바람과 멀어지는 듯 보인다. '동시대' 첨단 미술관으로 기획된 과천관은 현재 시간이 멈춘 듯한 진공 상태에서 다소 낡은 모습으로 남아 있다. 전시장에서는 급진적인 작품들이 소개되지만, 작품을 지지하는 인프라는 개관 당시의 상태로 머물러 있다. 젊은 서울관이 아니라 나이 든 과천관에서 국립현대미술관의 대표 정례전이자 신진 작가 발굴 프로그램이라 할 수 있는 《젊은 모색》이 계속 열리고 있다는 점이 흥미롭다. 미술관의 나이 듦과 해마다 갱신되는 작가들의 젊음이 이 전시에서 교차한다. 작가들의 명성보다 미술관의 권위가 강했던 시절부터, 작가들이 전시 공간에 다다르는 경우가 다양해지고 미술관 건물이 나이 들며 그 권위가 해체되는 지금에 이르는 경로를 생각해 본다.

　《젊은 모색》은 앞서 말한 대로 올해 42주년을 맞은 국립현대미술관의 정례전으로 국내에서 가장 오래된 신인작가 발굴 프로그램이다. 이불, 최정화, 서도호, 문경원 등 《젊은 모색》에 참여한 작가들은 현재 한국 대표 작가로 자리매김했다. 《젊은 모색》은 2021년 40주년 기념 전시를 열었고 프로그램의 새로운 방향 설정을 고민하고 있다. 이런 상황에서 《젊은 모색 2023》은 그간 들어오지 못했던 건축과 디자인 장르를 포함해 매체 확장을 시도하여 작품 제작과 감상에 새로운 관점을 제안하고자 했다. 미술관 내외부 위원들의 추천과 자문 등을 거쳐 동시대 시각 예술계에서 흥미롭고 급진적인 실천을 하는 청년 작가들을 선정했다. 또한 '젊은' 만큼 '모색'에 방점을 찍는 과정 중심형의 전시를 진행하고자 전시 준비 기간 동안 주제를 함께 탐색하는 워크숍과 투어 등 대화의 자리를 여러 차례 가졌다.

 《젊은 모색 2023》은 《상상의 항해》와 같이 미술관 공간, 구체적으로 이 전시의 무대가 되는 국립현대미술관 과천을 모색의 대상으로 삼았다. 하지만 이번 전시에 참여한 13인(팀)의 작업은 과천관 자체에 대한 오마주가 아니라 미술관 공간 경험과 사유의 보편성에 기대고 있다. 참여 작가들은 국립현대미술관 과천이라는 특수한 장소 너머 그들이 작업을 발표하고 실천하는 미술관 공간 일반에 대한 질문을 던진다.

 이 전시는 '미술관을 위한 주석'을 붙이는 작업이다. 작가들은 전시를 담는 형식이자 틀이며 제도이기도 한 미술관을 새로운 눈으로 읽어보고 대화를 시도한다. 주석을 다는 것은 미술관과 나(작가)와의 연결 지점을 넓히는 우정과 연대의 행위다. 13개의 작품-주석은 각자가 미술관이라는 제도 공간에 대한 공간적·시간적 맥락을 확장한다. 작품의 제작 과정에서 드러나는 시각언어들은 그간 깊이 생각하지 못했던 미술관의 '공간' '전시 형식' '경험'에 말을 건다. 《젊은 모색 2023》은 다양한 매체를 탐구하고 새로운 제작 방법론으로 무장한 젊은 시각 예술가와의 작업을 통해 이러한 이야기를 모색하고 공유한다. 원글이 과천관의 지난 서사라면, 그곳에 붙는 작가들의 주석은 작가가 미술관 공간에 던지는 질문의 단면이자, 과거가 돼버린 '동시대'와의 연결 지점이다.

 작가들은 이야기를 공유하고 논의하기 위해 '비평적 디자인'을 방법론 삼아 점진적인 작품 제작 과정을 제안했다. 건축과 디자인이 사물이 아니라 태도이자 과정이라는 점을 강조하며, 미술관에서 설정하는 '공간'의 또 다른 단면을 보여주고자 했다. 전시에 참여한 13인(팀)의 작가(김경태, 김동신, 김현종, 뭎, 박희찬, 백종관, 씨오엠, 오혜진, 이다미, 정현, 조규엽, 추미

≪젊은 모색 2023≫ 1전시실 전경

≪젊은 모색 2023≫ 2전시실 전경

림, 황동욱)들은 기존의 전통적인 제작 방식과 문법에 머무르지 않고 시각 예술 제도 내부와 외부를 왕래하며, 작업의 외연을 실험하고 확장해 왔다. 이들이 가시화하는 '젊음'은 오래된 미술관의 다양한 맥락들을 환기한다.

전시는 크게 3개의 소주제 섹션으로 구성되어 있다. 먼저 '공간에 대한 주석'은 미술관 공간을 구성하는 다양한 건축적 형식들을 보여주는 작업이다. 이곳에서 무수히 많은 작품이 보여지고 사라졌으나 공간의 뼈대가 되는 건축 형식들은 지금도 남아 있다. 김경태, 이다미, 김현종, 황동욱, 씨오엠은 미술관의 기둥, 바닥, 로툰다, 램프코어, 축대 등 과천관의 건축 요소를 드러내고 다시 보도록 제안한다.

'전시에 대한 주석'은 미술관의 공간적 규범을 반영해 온 전시 형식에 주목한다. 전시는 그 자체가 미술관이 독자적으로 생산하는 매체로서 작품과 작가에 예속된 것이 아니라 스스로 내용과 형식을 품고 있다. 디자이너들은 이러한 전시의 포스터, 브로셔, 캡션, 월 텍스트, 도면 등을 제작하며 미술관과 관계를 맺어왔다. 김동신, 오혜진, 정현은 미술관 기관 아카이브를 분석해 미술관과 관객을 연결하는 이러한 전시 형식을 재독하기를 제안한다.

'경험에 대한 주석'은 미술관 공간을 바라보는 다양한 시점 중 가장 멀리서 보기를 제안하는 작업이다. 관객의 발걸음, 인공위성 지도의 시선, 건물 도면이나 사물이 이끄는 서사적 풍경 등 미술관을 조명하는 다양한 관계를 담고 있다. 관객들은 백종관, 박희찬, 추미림, 조규엽, 뭎의 작업에서 작가가 설정한 미술관 경험의 서로 다른 교차점을 체험해 볼 수 있다. 미술관 경험은 작품 감상에만 머물지 않고 공간과 조응하며 순환한다.

《상상의 항해》에서 이미지 1장으로 제한했던 이야기들은 《젊은 모색 2023》에서 강한 물성이 돋보이는 작업들로 대체된다. 오래된 전시 공간에 개입하는 젊은 작가들의 작품은 충돌을 일으키기보다 관심과 애정에 의거한 돌봄을 담고 있다. 미술관 건축의 늙음과 작가들의 젊음, 이 상이한 조건 속에서 작가들은 미술관과 어떻게 공생할지 모색한다.

이러한 전개를 위해 이 전시는 전시장을 미술관이 탄생한 최초의 조건/설정으로 돌려본다. 벽은 빠짐없이 하얗게 칠하고 전시용 가설 벽은 하나도 없다. 규칙적으로 배열된 전시실 기둥이 회랑처럼 리듬감 있게 서 있는 모습만이 보일 뿐이다. 그 기둥이 만들어내는 가상의 그리드를 배경으로 작가들의 작품이 놓여 있다. 이는 미술비평가 문혜진이 말한 대로 "미술관이라는 물리적·제도적 공간에 대한 재점검"을 위한 것이다. 문혜진은 나아가 미술·건축·디자인이 교차하는 이번 전시의 결과를 다음과 같이 진단한다.

그런데 이런 결과를 단순히 작가들의 성실성이나 장르 간 교류의 성공적 표본으로 간주하는 것보다 중요한 지점이 있다. 건축이나 디자인이 전시의 영역으로 들어온 것은 어제오늘 일이 아니다. 특히 최근에 이르러 건축 혹은 디자인이 작업의 주축을 이루는 작가들이 주류 미술계에 여럿 부상했다. 동시대 미술계의 조류를 주시한 이라면 시청각, 리움, Hall1 등의 공간을 건축적으로 재해석해 주목받은 '김동희', 좌대나 선반, 가림막, 의자 등 기능성을 지닌 가구이자 조형적 오브제를 만드는 '길종상가', 그래픽 디자인을 평면과 설치로 확장시키고 있는 '김영나' 등을 쉽

게 떠올릴 수 있을 것이다. 장르 혼성은 에르메스 미술상 후보에 올랐던 '슬기와 민' 같은 스타 디자이너나 공간 디자인을 사업으로 만든 아워레이보 같은 미술가 그룹의 등장에서 이미 뚜렷했다. 건축과 디자인이 작업으로 거부감 없이 전시되는 상황은 순수 미술과 건축/디자인의 중첩이 실질적·개념적으로 깊어졌음을 시사한다. 그런데 «젊은 모색 2023»의 결과물이 유의미한 것은 건축/디자인과 미술의 교류가 물리적이고 피상적인 접속을 넘어 자기화의 단계로 이행하고 있음을 예증하기 때문이다.[8]

돌봄을 위한 큐레이팅

미술관-전시 공간은 "건축/디자인과 미술의 교류가 물리적이고 피상적인 접속을 넘어 자기화의 단계로 이행"하기 위한 경로이자 목적지다. 미의 성전이자 예술의 최종 심급 기관이라 할 수 있는 미술관은 적어도 여기서는 돌봄이 필요한 존재다. 미술관을 돌보는 주체가 젊은 작가라는 것은 권력의 재배치를 상징한다. «젊은 모색 2023»의 참여 작가 절반이 건축가와 디자이너로, 그들이 개입하는 미술관의 주요 현장이 전시장 표면이나 외부였다는 점을 고려할 때 이번 전시는 그들이 전시장 안에서 정면으로 작품을 펼쳤다는 점이 중요하다. 그러한 정면 승부는 그간 미술사 담론에서 뒤로 빠져 있던 '공간'이라는 뼈대와 전시를 구상하는 여러 지지대를 비춘다.

　«젊은 모색 2023»은 미술관과 작가를 동등한 위치에 마주 세우려는 시도다. 미술관과 작가는 경쟁하지 않고 공존한다. 작

가를 호명하고 배치하는 주체였던 가부장적 아버지로서의 미술관은 가고 애정과 돌봄이 필요한 미술관 공간이 여기에 있다. 《젊은 모색 2023》 전시의 부제이기도 한 "미술관을 위한 주석"은 따라서 상호 의존, 공존과 같은 연결의 의미를 담는다.

 이상 살펴본 대로 미술관 건축이 이끄는, 혹은 미술이 건축과 접속해 파생되는 여러 질문들은 작품을 소장하고 전시하는 고유한 영역을 넘어선 미술관의 새로운 역할과 만나도록 한다. 아직은 불완전하고 모호해 보이지만 "사회적 변화의 주체로서 재탄생"하는 미술관의 미래도 포함한다.[9] 오래된 미술관에 대한 재생뿐만 아니라 건립 논의를 시작한 미술관 또한 이런 의제들을 염두에 두고 미술관 건축물 설계라는 첫 번째 신호탄을 올려야 할 것이다. 미술관 운영에서 가장 많은 예산과 시간, 인적 자원이 소요되는 미술관 건축(건설)은 공사장 가림막을 걷어낸 직후 건물의 매끈한 모습을 대중에게 공개하는 것으로 끝이 아니다. 실상 미술관 건축은 그 이후에 마주할 공간과 사용자가 함께 만드는 여러 사건과 의미를 감안해야 한다. 큐레이터 또한 미술관 건축과 공간의 재사유를 통해 전시 기획을 포함한 큐레토리얼 방법론을 도출하는 시간이 필요하다. 이러한 검토는 건축 그 자체에만 머물지 않고 전시를 포함한 큐레토리얼 본래의 활동에 다시 집중하게 만든다.

정다영

1 문화체육관광부, 「박물관·미술관 진흥 중장기계획(2019~2023)」, 2019년 6월 24일 발표.

2 도미니크 풀로, 『박물관의 탄생』, 김한결 옮김(파주: 돌베개, 2014), 210.

3 테리 스미스, 「수집, 왜 지금 중요하며, 어떻게 접근할 것인가?: 근현대미술관의 과제」, 『미술관은 무엇을 수집하는가』(서울: 국립현대미술관, 2019), 139.

4 정다영, 「기획의 글」, 『젊은 모색 2023: 미술관을 위한 주석』(과천: 국립현대미술관, 2023), 6~7.

5 니콜라우스 히르슈, 「기관 만들기: 설립, 디자인, 큐레이팅」, 『건축과 전시/ 전시로서의 건축, 새로운 아트선재센터』(서울: 사무소, 2015), 89~90.

6 같은 책, 92.

7 《공간 변형 프로젝트: 상상의 항해》는 2016년 국립현대미술관 과천 30년 특별전 《달은, 차고, 이지러진다》의 연계 전시로 기획되었다. 미술관 내외부 공간을 새롭게 상상하는 이 프로젝트는 《달은, 차고, 이지러진다》의 큰 주제가 미술관 소장품의 해석, 순환, 발견을 탐구하는 것에 대응해 작품을 품고 있는 미술관 건축물 자체를 전시 대상으로 삼았다. 본문에 기술한 전시 관련 설명은 동명의 전시 도록(국립현대미술관, 2016)에서 일부 수정·발췌하였다.

8 문혜진, 「계승, 쇄신 확장: 젊은 모색 2023」, 『젊은 모색 2023: 미술관을 위한 주석』(과천: 국립현대미술관, 2023), 219.

9 도미니크 풀로, 『박물관의 탄생』, 223.

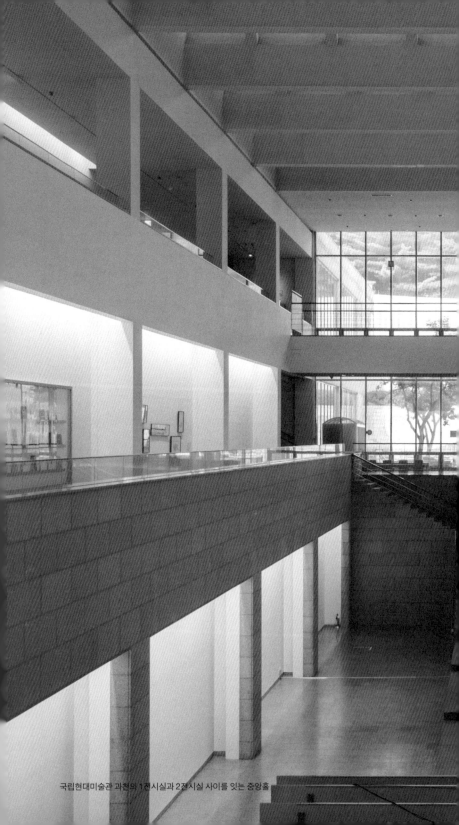
국립현대미술관 과천의 1전시실과 2전시실 사이를 잇는 중앙홀

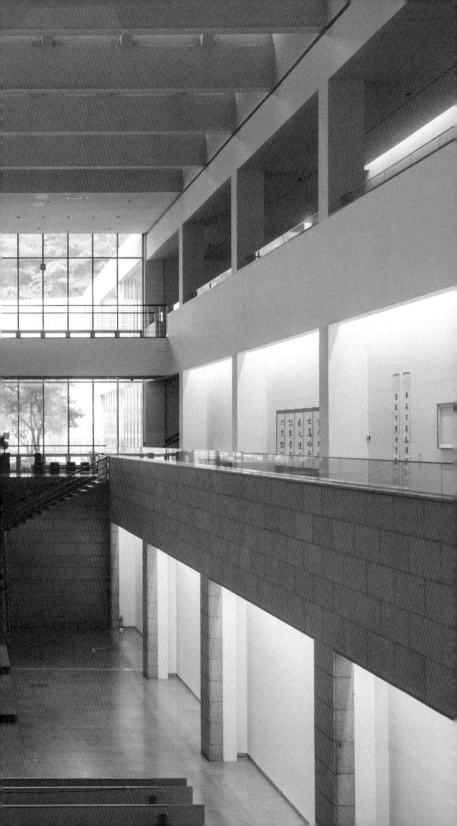

에이징 뮤지엄:
시간을 재영토화하기

심소미

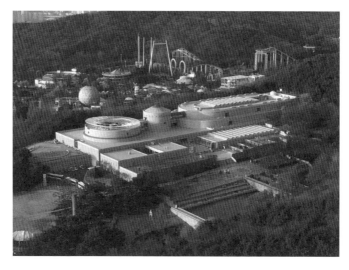

서울랜드와 국립현대미술관 과천 (2016)

놀이공원과 동물원, 그리고 산과 호수를 사방에 둔 미술관. 산
능선 아래로 깊숙이 자리한 국립현대미술관 과천(이하 과천
관)이 주는 공간적 경험은 전 세계 어느 미술관에서도 찾아보
기 어려운 독특한 물리적 입지에 기인한다. 한때 국립현대미
술관이 도심에서 접근하기 편리하지 않다는 이유로 비난받기
도 했지만, 과천관 이후 서울관(2013년)과 청주관(2018년)을
개관시키며 위치와 역할을 다변화해 미술관의 시대적·사회적·
공공적 역할을 폭넓게 도모했다.

　　이번 «젊은 모색 2023: 미술관을 위한 주석»(이하 «젊은
모색 2023»)은 예술 제도의 중추였던 과천관의 물리적 재생을
고민한다는 점에서, 창작자에 집중되었던 기존의 전시 방식을
확장해 미술관 자체의 가능성을 공론화한다. 미술관의 물리적
토대를 바탕으로 과천관의 건축적 속성에 개입하는 "기획 의

도"는 건축, 디자인, 예술, 문학의 학제 간 교류를 확장하고, 동시대 전시 현장에서 다각화하는 실천의 장을 마련하는 동시에 낡아가는 미술관과 예술 제도의 지속 가능성에 대한 근미래적 논의의 장을 연다.

《젊은 모색 2023》이 새로운 창작자를 소개하는 것에서 나아가 예술 제도, 예술 기관, 건축적 재생을 고민한다는 점에 주목해, 본 글에서는 국제적으로 이러한 이슈를 공유하는 타 예술 기관의 현주소를 함께 점검함으로써 개관 40년을 앞둔 과천관이 촉발하는 쟁점에 접근하고자 한다.

리프트와 투명 에스컬레이터

과천관에 가기 위해서는 다소 번거로운 과정을 거쳐야 한다. 대중교통을 이용한다면 지하철역에서 내린 다음 미술관 버스를 타고 가야 하는데, 이 일련의 과정은 한 번에 재빠르게 목적지에 도착해야만 하는 현대인의 욕망에서 비켜나 있다는 점에서 '시간 조급증' 혹은 '시간 공포증'을 불러일으킨다. 미술비평가 파멜라 리(Pamela M. Lee)가 60년대 이후 예술이 감각한 시간적 경험에 대한 불안을 '크로노포비아(chronophobia)'라 칭하였듯 시간에 대한 강박은 항상 새로움을 요구하는 동시대 미술 현장에 만연한 증후군이다.[1]

창작의 고된 과정 뒤에야 도래하는 새로움은 언젠가부터 후기 자본주의의 문화 소비를 위해 강박적으로 갖춰야 하는 당연한 스타일로서 작동하고 있다. 새로움에 대한 강박은 미술 현장에서 나누는 일상적인 안부 인사에서도 보인다. "다음 전시

는 언제인가요?"라는 흔한 질문에는 현재를 재빠르게 휘발시켜 미래로 도약해야 한다는 불안한 시간 감각이 담겨 있다.

'예술 기관의 새로움' 문제를 사유한 보리스 그로이스 (Boris Groys)는 미술관, 도서관과 같은 제도적 공간을 "문화적 아카이브"로, 이에 편입되지 않은 사물들의 영역을 "세속적 공간"으로 칭했다. 이러한 구획 사이에서 그로이스는 새로움이란 제도로부터의 창작이 아닌, 앞서서 언급한 문화와 현실 사이의 이분법, 분리, 경계를 뒤흔드는 과정과 위계가 전도되는 상황으로부터 등장한다고 보았다.[2] 파멜라 리와 그로이스가 새로움을 독해하는 관점에는 오늘날 혁신, 쇄신, 재생 등의 용어가 목표로 하는 경제적 관점과 문화적 동원 방식을 비평적으로 성찰하는 데 있다. 이러한 비판적 시간성을 참조할 때, 과천관에 요구되는 쇄신과 재생에는 세 가지 방향성이 있다.

첫째는 크로노피아의 강박에 맞서 미술관의 물리적 공간을 재정의하는 실천을 이어가는 것, 둘째는 이러한 건축적 은유가 대변하는 예술 제도를 비평적으로 검토하는 것, 셋째는 낡아가는 공간의 에이징의 조건, 즉 낡음, 오래됨, 구시대적이라는 편견에 대항하는 것이다.

첫째 조건인 과천관의 건축 입지에 앞서 이에 도달하는 경로부터 검토해 보자. 서울에서 출발한다고 해도 대중교통을 이용해 간다면 광주, 부산 등 거리가 훨씬 먼 도시에 가는 것만큼 시간이 소요되기도 한다. 지하철역에서 내려 호수 옆을 지나 서울대공원과 서울랜드를 거쳐 산의 능선에 가까워져야 등장하는 과천관까지의 여정을 차분히 따라야 하기 때문이다. 국립현대미술관 웹사이트의 안내에 의하면, 지하철 4호선 대공원역 출구로 나와 과천관으로 가는 방법에는 도보, 코끼리

열차, 셔틀버스, 아트 셔틀 이렇게 네 가지가 있다. 20분마다 순환하는 미술관 셔틀버스가 가장 빠르고 편리한 수단이나, 햇볕이 따사롭게 내리쬐는 푸른 하늘의 오후라면 도보로 찬찬히 걸으며 대공원의 분위기를 만끽하거나 동심의 노스텔지어를 자극하는 코끼리열차도 유혹의 대상이다.

웹사이트에서 안내하지 않은 또 다른 이동 수단으로는 리프트가 있다. 1991년에 설치되어 서울대공원 입구에서 과천관 부근인 동물원까지 이동 가능한 스카이 리프트이다. 이용객이 드물고 덜커덩대는 소리 때문에 기계 시스템에 대한 불안감이 가중되지만, 눈 아래로 한눈에 펼쳐지는 서울대공원과 호수의 전경, 산세와 더불어 전체적으로 조망되는 과천관의 풍경은 단연코 미술관의 장소성을 경험하는 특별한 순간이다. 덜커덩하는 소리와 함께 리프트에서 내려 과천관을 이루고 있는 화강암의 견고함을 보면 낡은 기계의 불안을 잊게 하는 건축적 안정감이 느껴진다. 이러한 과천관의 견고한 물성은 제도를 받쳐주는 단단하고 안정된 토대로서의 미술관을 상징하지만, 그와 동시에 한국 미술계가 축적해 온 예술 제도의 위계와 폐쇄성의 조건을 은유하기도 한다.

내가 몇 해 전 리프트를 타고 과천관을 향하며 경험한 시간의 물성은 그로부터 8,974km 떨어진 예기치 않은 장소에 다시 등장했다. 이 뜻밖의 조우는 프랑스의 대표적 현대미술관인 퐁피두센터에서였다. 단단한 물성(미술관)과 낡은 물성(리프트)의 시간적 속성이 프랑스의 미술관에서 대조적인 방식으로 등장한 것이다. 건물 전체가 파이프 구조로 이뤄진 이 철제 건축물의 하이테크적 뼈대(기술)는 과천관의 석조 몸체(역사)와 대비되는 요소다. 자본의 개입에 의해 한없이 불안해

파리 퐁피두센터 외부 에스컬레이터

진 한국 도시 건축에 비해, 파리의 건축은 강력한 법적 규제 하에 100~200년의 시간성을 일상적 물성으로 지속하고 있다. 파리 중심부는 여전히 신축 건물이 드물며, 그렇기 때문에 퐁피두센터의 파격적인 건축 미학은 주변 환경의 역사적 시간성과 대비되는 문화적 급진성을 변함없이 전달해 보인다. 사실상 국립근현대미술관이라는 예술 기관의 역할만 유사할 뿐 입지와 건축적 맥락 등 입지 조건과 관련해서는 과천관과 대립적인 위치에 있는 것이다.

　미술관이자 파리의 대표적 공공 도서관, 예술 영화관, 공연장, 카페, 서점 등 다양한 문화 공간으로 기능하는 퐁피두센터에서 관객은 각자의 목적에 따라 지하, 지상 등으로 금세 흩어지고 만다. 이 중 미술관의 가장 큰 컬렉션과 기획 전시실로 가려면 외부에 노출된 투명한 통로형의 에스컬레이터를 타고

올라가야 한다. 건물을 기는 '애벌레'라는 별명이 붙은 이 SF적 에스컬레이터는 60년대의 유토피아적 건축 디자인이 70년대 최첨단 건축 기술을 통해 현실화된 급진성을 대표한다. 현재는 에스컬레이터를 타고 위층으로 올라가 파이프 구조를 가까이서 살펴보면 곳곳에 녹이 슬고, 페인트칠이 벗겨져 있다. 당대의 첨단 건축 기술을 압도하며 과천관보다 10년 앞서 완공된 퐁피두센터는 이후 여러 번의 재보수에도 불구하고, 문화상품으로서 과도한 사용을 이겨내지 못하고 있다. 퐁피두센터의 개관을 보며 도래할 문화 산업과 도시 자본의 유착 관계를 예견한 보드리야르의 비판처럼 "예술 작품은 군중이 소비하는 상품이 되었고, 미술관은 마케팅 사이트"[3]가 되었으나, 건물은 소비의 중력으로부터 스스로 견뎌내지 못하는 상황이다. 새로움을 향한 기대가 검게 녹슨 쇳덩어리로 전환될 때, 유토피아와 디스토피아의 물질성은 서로를 반목하고 분리된다. 이 둘 사이의 좁혀지지 않은 간극과 불화를 조율하는 것이 바로 리노베이션이라는 물리적 재생 방식일 것이다.

86년생, 77년생 미술관의 물리적 재생

완공된 지 각각 40년, 50년을 앞둔, 과천관과 퐁피두센터가 처한 건축적 실존은 오늘날 전 세계 곳곳에 자리한 예술 기관이 미래의 시간을 어떻게 대비해야 할지, 물리적 존재로서 뼈와 살을 어떻게 지속해 나갈지에 대한 공통의 의제를 응축한다. 작년 프랑스 문화부는 퐁피두센터의 심각해진 건물 노후 문제와 관련해 2023년에 건물 전체를 폐쇄한 채 3~4년간 리노베이션 공

사를 하는 대대적인 보수 계획을 발표했다. 한국에서 미술관 신축 기간이 2년 내외인 상황을 감안할 때, 3년이란 시간은 신관을 건립하거나 신축 공사로 규모를 키울 수 있는 긴 기간이다. 그런데 프랑스 문화부가 발표한 보도 자료를 보면 리노베이션의 범위는 건물 표면의 석면 제거 및 부식 처리, 냉난방 시스템 정밀 검사, 에스컬레이터 및 엘리베이터 교체, 화재 안전 장비 보완, 장애인 접근로 보완 등 건물 기능을 전체적으로 수리하는 데 집중된다. 2024년 파리올림픽을 앞두고 휴관한다는 발표 때문에 경제적 손실에 대한 시민들의 비아냥이 커지자 퐁피두센터는 휴관 예정일을 2023년에서 2024년 하반기로 늦추었다. 문화 산업의 경제적 가치에 대한 사회의 기대가 큰 상황에서 장기 휴관을 결정한 예술 제도의 강인함, 노후한 건축물을 온전하게 재생시켜야 한다는 사회적 합의가 문화 풍토로 자리한다는 점은 시간 강박증에 쫓겨온 한국 사회에 여러 시사점을 남긴다.

퐁피두센터에 적용된 하이테크 기술이 물리적으로 낡아가는 과정이 가시화된 것과 대조적으로 국내산 화강암을 외부 재료로 한 과천관의 건축은 견고한 물성과 전통적 디자인을 외관에 반영함으로써 영구적 구축의 의지를 드러낸다. 2만여 평의 방대한 부지 위에 야외 조각공원과 미술관을 둔 명실공히 국내 최대 뮤지엄인 과천관의 완고한 건축적 물성은 당시 국제적 지위의 현대미술관을 신축하고자 했던 시대적 열망을 담고 있다. 86년생 과천관은 1969년 국립현대미술관이 경복궁 미술관 영빈관에 처음으로 개관했다가 덕수궁 미술관으로 이전하며 전용관 없이 공간을 전전하는 불확실성에 대항해 탄생했다. 현대 미술을 수용할 수 있는 국제적 규모로 새로운 문화적 터전을 마련하고자 한 갈망을 반영하듯 과천관의 뼈와

살은 단단하고 견고하며 드넓은 공간적 물성을 기반으로 한다. 당시 기관 건축에 유행하던 화강암 건축이 위압감을 줄 수도 있으나, 건축가 김태수는 산세를 고려한 겸허한 디자인과 건물 전면의 넓은 마당을 통해 내부로의 흐름을 편안히 유도하며 위압적 분위기를 자연스럽게 극복했다. 이러한 과천관의 건축적 물성은 60~70년대 한국에서 유행한 모더니즘 건축의 콘크리트 건물에 비해 그 뼈대가 훨씬 견고하고 단단하다. 퐁피두센터와 비교하면 과천관의 디자인은 급진성보다는 지속 가능성에 대한 건축적 고민이 물성으로 현실화된 사례다.

그러나 10년이면 강산도 변하는 한국 사회에서 아무리 견고한 건물이라도 40년이 다 되어 가는 건물이 변화 없이 유지되기는 매우 어렵다. 도시 생태계는 변화에 민첩하게 반응하며 생존해야 하기 때문이다. 주변의 사례를 떠올린다면 더욱 이해하기 쉽다. 국가 소유의 건물, 공기관, 학교, 종교 시설을 제외하고는 자본축적의 욕망과 도시 상품화 과정에 의해 쉽게 허물어지고 금세 신축되어 잉여가치를 형성하는 것이 건축물이다. 이러한 한국 사회에서 건축물을 유지보수 하는 것은 신축을 여러 번 하는 것보다 더 어려운 일이 되어버렸다. 그러한 가운데 굳건한 위치와 물성을 통해 과천관이 전달하는 부동성의 조건은 한국 사회에 만연한 새로움에 대한 욕망을 좌절시킨다. 노후되어 가는 건물의 물리적 재생에 대한 사회적 인식이 여전히 미흡한 가운데, 퐁피두센터와 대조적으로 강한 뼈와 살을 가진 과천관이 당면한 과제는 '새로움에 중독된 동시대 사회에서 어떻게 낡은 미술관으로서 누적된 시간성을 공공 영역으로 제시해 나갈 수 있는가?'라는 질문과 연결된다.

오늘날 글로벌 시계보다 더 빠르게 작동하는 사회가 있

다면 한국 사회일 것이다. 팬데믹 동안에 이 속도는 잠시 둔화되었지만, 일상이 회복되면서 그간 멈췄던 사회적 속도가 가파르게 질주하는 모양새다. 근 몇 년간 한국에 진출한 국제적 아트 페어, 갤러리, 미술관 등, 다양한 형태의 국제적인 문화 기관을 상기해 보면 거리를 소멸시키는 동시대의 시간 작동 구조를 의심할 수 없을 것이다. 그러한 가운데, 2023년 2월에는 퐁피두센터가 보도 자료를 통해 2025년 여의도 63빌딩에 서울점을 개관한다는 소식을 발표했다. 두 나라의 기대는 사뭇 달라 보였다. 한국에서는 글로벌 미술관을 가까이서 접할 수 있다는 기대감이, 프랑스에서는 K-문화의 심장이자 아시아의 대표적 대도시로 확장한다는 기대감이 있었다. 2027년에는 서울에 이어 사우디아라비아까지 분관을 낸다는 퐁피두센터의 진취적 분위기와는 다르게, 파리의 로컬 미술인들은 미술관이 휴관하는 3~4년간 프랑스 시민과 로컬 예술계가 공유 가능한 문화적 대안은 무엇인지 답신을 촉구하고 있는 상황이다.

건축에 붙은 주석: 크로노포비아에 대항하기

과천관과 퐁피두센터의 화두는 동시대 미술 기관이 어떻게 역사적 조건에 정주하지 않고 공공적 역할을 모색하며 사회적 존립 방식을 지속하는지다. 필자가 서두에서 언급한 과천관의 물리적 재생에 대한 두 번째 논의와 관련한다. 이는 과천관의 건축적 은유가 대변하는 예술 제도를 어떻게 비평적으로 검토하고, 이를 둘러싼 경계와 한계를 전유하는 실천으로 모색해 볼 수 있는지에 대한 논의다.

본 논의와 관련해서는 2018년 MMCA 국제 심포지엄 《수직에서 수평으로: 예술 생산의 변화된 조건들》에 참여하기도 한 문화사회학자 파스칼 길렌(Pascal Gielen)이 강연에서 자주 언급한 건축적 은유를 빌려오고자 한다. 그는 몇 해 전 국내 미술 기관 강연에서 '기관'의 정의에 대해 설명하면서, 시각적 참조점으로 19세기의 드로잉에 주목했다.[4] 구글에 검색하면 흔하게 등장하는 기관 건물 구조는 시스템을 받치는 바닥 기단을 두고, 수직적으로 뻗은 기둥과 하늘을 받치는 지붕으로 구성된다. 길렌이 이 이미지에서 주목한 것은 기관을 정의하는 건축적 은유이다. 그는 Institute의 사전적 의미가 '서다' '세워지다'에 기원한다는 점을 부연하면서, 수백 년에 걸쳐 미술 기관이 쌓아온 웅장하고 수직적인 이미지, 위계질서에 기반한 구도를 어떻게 전복할 수 있을지, 과연 수평적인 구도로 이를 전환할 수 있을지를 논의한다. 예술 기관의 위계를 전복하고자 하는 수평성에 대한 논의는 오늘날 전 세계 여러 뮤지엄이 관심을 두고 있는 논제이기도 하다.

그리고 이 논의는 "40년 역사의 국내에서 가장 오래된 신진 작가 발굴 프로그램"인 《젊은 모색 2023》에서도 중요하게 고려된다. 예술 현장에서 '가장 오래된 제도'와 '젊은 작가'가 어떻게 서로에게 비판적으로 개입하며 새로움을 전할 것인가. 기획자인 정다영 학예사는 과천관의 큰 축인 건축, 디자인 영역을 전시의 주제로 다루는 것에서 나아가, 예술 기관의 지속 가능성이라는 더 넓은 문제의식을 이번 전시에서 공유한다.

'동시대' 첨단 미술관으로 기획된 이 건물은 그러나 현재 시간이 멈춘 듯한 진공 상태의 다소 낡은 모습으로 남아

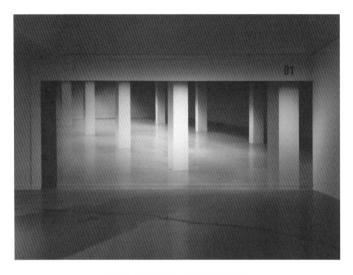

김경태, ‹일련의 기둥›, «젊은 모색 2023»

있다. 전시장에서는 급진적인 작품들이 소개되지만, 작품을 지지하는 인프라는 개관 당시의 상태로 머물러있다. 건축의 속도는 전시의 속도를 따라잡지 못하고, 미술관 공간은 물리적인 변형을 요청받고 있다. '현대' 미술관이 그 속도를 맞추지 못하여 물리적인 재생을 앞두고 있는 셈이다.[5]

기획자의 글은 과천관 건축이 실현한 구축성, 영속성, 견고성 등 건축적 물성과 물리적 존립이 오늘날 급변하는 사회적 조건과 예술의 변화를 유연하게 반영하기 어려운 상태임을 토로하며, 이러한 건축의 완고함과 그것이 은유하는 예술 제도의 부동성에 어떻게 개입해 나갈 수 있을지를 고민한다. 이를 통해 동시대 예술 현장을 지속하고 지지하기 위해 요구되는 물리적·제

도적 재생의 조건은 무엇인지에 대한 공론을 촉구한다. 이는 퐁피두센터가 당면한 건축적 위태로움의 반대편에서, 새로움에 대한 사회적·예술적 기대와 요구를 어떻게 낡아가는 예술 제도가 반영하고 교류할지에 대한 고민을 함축한다.

미술관의 시간을 재영토화 하기

《젊은 모색 2023》이 중장기적 관점에서 공론화하고 있는 물리적 재생은 세 번째 논의로 전개될 수 있다. 이는 한국 최초의 국립현대미술관이라는 호명에 따르는 조건, 즉 '낡음, 나이 듦, 구시대적'이라는 편견에 대항하는 재생 방식을 모색하는 것이다. 이에 대한 논의는 전 세계적인 대표 뮤지엄이라 할 수 있는 루브르박물관에서 벌어지고 있는 최근의 사례로부터 접근해 볼 수 있다. 18세기 말, 프랑스 혁명과 왕정 폐지라는 역사적 사건을 기념하며 왕실 박물관에서 프랑스 최초의 공공 박물관으로 전환된 루브르박물관은 예술작품의 소유를 상류계급이 아닌 공공의 영역으로 전환시켰다는 데 큰 의의가 있다. 고대부터 19세기에 이르는 방대한 컬렉션을 선보임으로써 전 세계 문명의 저장고이자 역사 박물관으로서 기능해 왔고, 하루 방문객이 평균 2만 명에서 펜데믹 이전에는 최대 4만 5,000명, 직원은 1,000명이 훌쩍 넘어 그 규모가 대기업과 같다. 그러한 루브르박물관에서 동시대 예술은 사실상 뮤지엄의 범위와 역할 밖에 있었으나, 2020년 이후로 동시대 미술, 공연, 무용에 걸친 기획전과 프로그램을 통해 교류의 영역을 조금씩 넓혀가고 있는 방향성을 목격할 수 있다.

가장 도전적인 사례로는 2022년 11월 23일부터 12월 10일까지 열린 공연으로, 세계적 안무가인 안느 테레사(Anne Teresa)와 젊은 안무가 네모 플루레(Némo Flouret)가 박물관 전시 공간을 배회하며 예술 작품을 재해석한 퍼포먼스 ‹포레(Forêt)›다. 이 퍼포먼스는 박물관이 문을 닫는 저녁 시간을 이용해 전시 공간을 무대와 같이 배회하는 공연으로, 공연의 공식 개막에 앞서 비공개 리허설이 있었다. 얼핏 미술계 안팎의 VIP를 초대하는 프라이빗 리허설이었을 것 같지만, 놀랍게도 이 리허설의 관객은 루브르박물관의 직원들과 직원의 동행자 1명으로, 정규직, 계약직, 파트타임 등 계약 조건과 학예, 행정, 설비, 관리, 보완 등 직능과 관계없이 모든 직원을 포함했다. 이 특별한 현장에 나는 지인의 동행자로서 운이 좋게 참석하여, 14세기부터 19세기까지 회화 컬렉션과 관련한 시각 문화, 시각의 출현, 신체적 위상을 다룬 퍼포먼스와 더불어 관객과 노동자 사이의 위계가 현장에서 뒤섞이는 상황을 매우 흥미롭게 봤다. 공공 박물관으로서 예술 제도의 역사를 수립한, 세계 최대의 문화 관광지로서 실험적 개입이 불가능해 보였던 루브르박물관에서 방문객이 없는 동안 벌어진 리허설이란 의미심장한 것이었다. 그것은 박물관 관람 시간 동안 매일같이 노동자로서 박물관의 돌봄 시스템에 기여하고 있지만 정작 예술로부터 소외돼 있는 직원들이 관객으로 등장함으로써 이뤄졌다. 이는 문화 산업이 착취하고 있는 노동자들의 소외 문제를 역설적으로 드러낸 것이기도 하다. 대개는 건물 곳곳에 흩어져 있는 직원 출입구를 통해 출퇴근하던 직원들이, 리허설 공연이 종료된 후 관람객 출입구인 유리 피라미드의 엘리베이터를 타고 지상으로 나오는 순간은 노동자와 문화 소비자의 경계가

‹포레› 퍼포먼스(2022)

전복되는 상황을 발생시킨다.

　뮤지엄의 밤에 일어난 경계의 뒤섞임은 이후에도 노동자가 우선 초청된 공연 프로그램에서 종종 목격되는 장면이었다. 프랑스 최대의 문화 산업 공장에서 노동자의 야학을 연상시키는 균열은 자크 랑시에르(Jacques Rancière)의 관점을 빌리자면 프롤레타리아에 의해 문화적 특권의 위계가 유예되고 전도되는 사건이 밤의 시간대에 일어나고 있는 것이다.[6] 이 미미한 틈새는 루브르박물관의 개관 이래로 가장 큰 스펙터클을 실현한 2018년 팝스타 비욘세의 뮤직비디오 반대편에서 일어나는 계급적 투쟁이다.[7] 오늘날 가장 오래된 박물관에 기대할 수 있는 새로움은 낮과 밤, 문화 계급과 노동자, 전통과 동시대, 전시장과 무대를 관통하는 신체들의 개입을 통해 실험 중이다. 그로이스가 강조한 "문화적 가치와 세속적 공간의 사물을

가치화하는 비교"[8]의 장은 새로움의 원천으로서 뮤지엄의 시공간적 경계와 두터운 벽 곳곳에 잠재적으로 자리한다.

흥미롭게도 프랑스어 'faire le mur'는 '벽을 만든다' '은신처를 생성한다'는 의미 외에도 속어로 '탈주하다'라는 뜻이 있다. 이 두 가지 의미는 미술관과 예술 제도가 고려해야 할 개방과 폐쇄라는 쌍방향의 노선을 상기시킨다. 개방성의 측면에서 볼 때, 예술 기관이 그간의 수직적 위계에서 벗어나 수평적인 소통 방식을 모색하는 것은 무척이나 고무적인 일이다. 하지만 시스템 내부의 수직적 구조에 맞서지 않는다면, 개방적 네트워크가 형성하고자 하는 수평적 관계는 결국 그로이스가 우려한 "문화적 아카이브"라는 문화 제도의 특권과 몸집을 키우는 것과 별다르지 않을 것이다. 제도 내부의 수직적 구조를 외면한 채 새로운 지식의 공유를 탐색하는 프로그램과 일시적인 공론장이 흔해진 동시대 미술계에서 과천관에 주어진 과제는 '경계'의 안과 밖을 고려하며, 내부와 외부, 물질성과 프로그램, 예술 제도와 시민 사회, 생태와 도시 등 무수히 분화된 시간의 영토를 재조직하는 것이다. 예술의 공적 영역을 활성화하고 사회적 참여를 증진시키는 개방성을 한 축으로 둔다면, 다른 축으로는 신자유주의의 위협으로부터 예술의 자율 지대를 보호할 폐쇄성도 고안해 나가야 한다. 이는 예술 기관이 급변하는 시대적 조건, 도시 생태계와의 관계로부터 개방성과 폐쇄성을 상호 조율하며 예술의 공공 영역을 시민사회로 확장시키는 것에 대한 고민과 맞닿는다.

예술 제도의 수평적 질서에 주목해 온 길렌은 이에 대한 미술계의 관심이 제도적 변화보다는 일시적인 이벤트로 유행처럼 퍼져온 현상에 대해 우려 섞인 견해를 표한다. 그는 예술

기관을 주제로 한 글에서 "1970년 이후 미술관이 기획전시와 비엔날레 같은 대형 행사들에 의존하면서, 시간 속에서 누적되어야 할 기능이 침식되고, 구조적 기억상실에 봉착하고 있다"며, 사회학자 리처드 세넷(Richard Sennett)이 장인의 수행성을 통해 말한 "깊이를 파고드는 시간"을 강조하며 시간성에 대한 성찰이 동시대 예술 제도에 부재함을 시급하게 언급하였다.[9] 미술관의 물리적 재생은 건축의 뼈대를 보강하고 쇄신하는 방식에 한정되지 않는다. 근본적으로는 물리적 재생이 함의하는 불안전한 시간의 영토를 재구성하는 것과 관계된다. 《젊은 모색 2023》은 건축을 이루는 물성, 전시장 도면, 전시 및 관객 동선, 미술관 조망, 관객, 전시장 브로셔 등 건축의 안팎에서 존재해 온 다양한 요소를 예술 및 건축의 관점에서 재해석하고, 이로부터 새로운 교류 가능성, 우연성, 비결정성의 상황을 미술관의 벽 안팎으로 교류하는 전시이다. 이러한 건축적·예술적 개입이 미술관의 물리적 재생에 맞닿은 구획, 부동성, 위계라는 경계를 파고들어, 예술 제도의 밑바닥에 자리하는 단절, 불안정성, 균열에 대한 사유에 도전하고, 동시대 사회에서 지속 불가능한 시간을 재영토화하는 물리적 재생으로 이어지길 바라본다.

1 Pamela M. Lee, *Chronophobia: On Time in the Art of the 1960s Cambridge* (Mass.: MIT Press, 2004).

2 보리스 그로이스, 『새로움에 대하여』, 김남시 옮김(서울: 현실문화, 2017).

3 장 보드리야르, 『시뮬라시옹』, 하태환 옮김(서울: 민음사, 2001), 122~125.

4 본 내용의 파스칼 길렌의 강연은 SeMA 비엔날레 《미디어시티서울 2016》의 커미션으로 진행된 〈더 빌리지〉 예술 프로젝트에서 개최되었다. 관련 정보는 다음을 참조. 파스칼 길렌, 「사이에 베팅하라: 예술, 교육과 시민 공간에 대한 몇 가지 단상」, 『모두의 학교』, 함양아 옮김(서울: 미디어버스, 2016).

5 정다영, 「기획의 글」, 『젊은 모색 2023: 미술관을 위한 주석』(과천: 국립현대미술관, 2023), 6.

6 자크 랑시에르, 『프롤레타리아의 밤』, 안준범 옮김(파주: 문학동네, 2021).

7 본 뮤직비디오는 2018년 명화들을 배경으로 촬영된 비욘세와 제이지 커플의 〈Apeshit〉으로 유튜브에서 2.9억회라는 기록적인 조회수를 기록하며 박물관의 대중적 이미지 쇄신에 기여한 사례로 거론된다. 뮤지엄의 홍보 효과에 기여한 대중문화와의 협업이라 평가받으나, 이를 통한 스펙터클 및 경제적 이익 이외에 도전하는 뮤지엄의 새로움은 무엇인지 비판적 질문을 남긴다.

8 보리스 그로이스, 『새로움에 대하여』, 83.

9 Pascal Gielen, "Institutional Imagination: Instituting Contemporary Art Minus the 'Contemporary,'" in Pascal Gielen, ed., *Institutional Attitudes: Instituting Art in a Flat World* (Amsterdam: Valiz, 2013), 12~32.

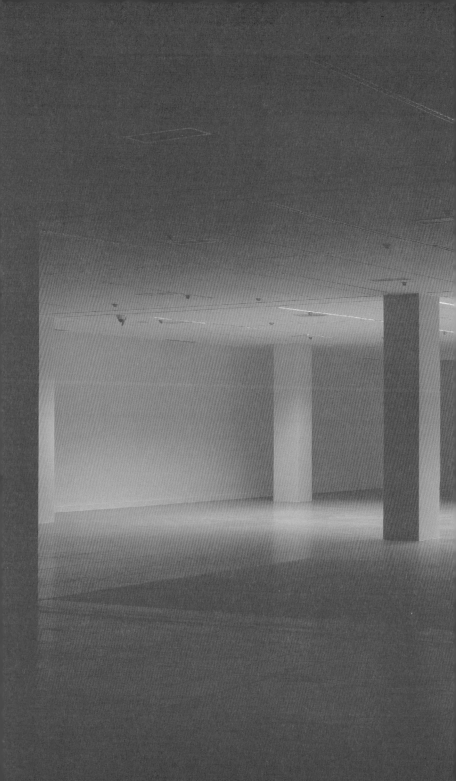

국립현대미술관 과천 1전시실의 기둥들

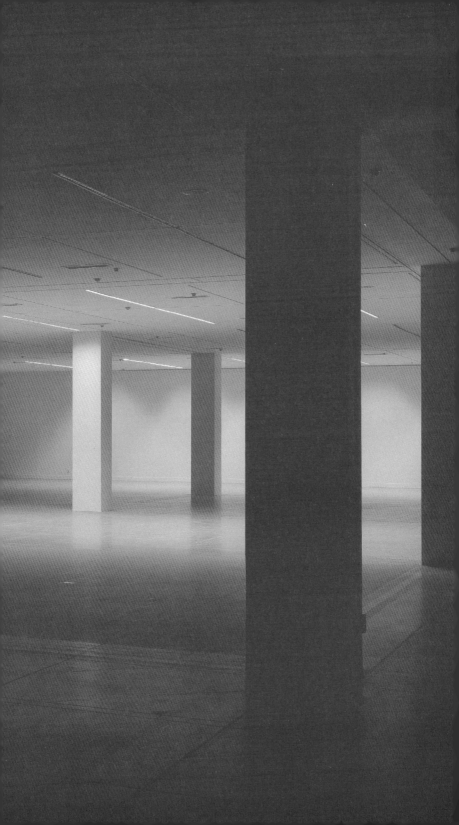

램프코어에서 잘려 나간 것들

김원영

1

백남준의 ⟨다다익선⟩이 전시된 공간과 그 주위를 둘러싼 램프 (경사로)는 국립현대미술관 과천(이하 과천관)에서 특히 상징적인 공간일 것이다. '램프코어(ramp core)'라는 이름의 이곳은 과천관 주 출입구를 기준으로 정면에 있고, 건물 바깥에서 보면 봉화처럼 솟아 있어 건물 전체 구조에서도 가장 눈에 띈다. 이 램프코어의 중앙에 1,003개의 모니터를 층층이 쌓은 ⟨다다익선⟩이 1988년 10월 이후 설치되어 있다.[1]

 20세기 가장 중요한 예술가 중 한 사람의, 제일 큰 설치 작업 ⟨다다익선⟩은 과천관 1층 로비로 들어오는 순간부터 그 하단부가 드러난다. 특별한 기획전시를 보러 온 경우가 아니라면 관람자는 자연스럽게 그 모니터들의 탑을 향해 갈 것이다. ⟨다다익선⟩을 둘러싼 나선형 램프를 따라 걸어 올라 램프의 꼭대기이자 건물의 상층부에 위치한 옥상정원으로 나가는 출입구에 도착하면 높은 위치에서 작품 전체를 아래로 조망할 수 있다.

 그런데 나는 램프를 오르지 않고 엘리베이터를 타고 3층에서 내려 곧장 램프의 상층부로 합류했다. 램프의 꼭대기보다 조금 낮은 위치다. 1층이 아닌 이곳을 시작점으로 잡은 이유는 이렇다. 휠체어를 타는 나는 1.3m 정도 높이에서 사물을 본다. 그런데 램프에는 약 1m 높이의 난간이 설치되어 있다. 안전을 생각하면 마땅한 조치지만 나로서는 몸을 살짝 들고 목을 쭉 빼서 보지 않는 이상 난간이 시야를 상당히 가린다. 램프는 작품을 나선형으로 감싸며 상승하므로 램프를 따라 올라갈수록 작품의 더 많은 부분이 난간 아래로 잠기고, 3층에 가까워지면 작품의 최상단만 눈에 들어올 것이다(오히려 램

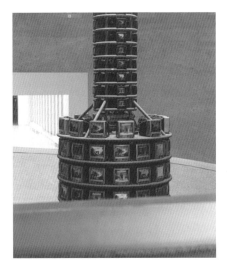

과천관 램프코어 난간 (2023)

의 꼭대기에 다다르면 바닥이 높아져 난간 너머로 시야가 확장된다. 나도 약간만 몸을 들면 전체를 조망할 수 있다). 반대로 램프의 상층부에서 출발해 아래로 내려가면, 램프가 점점 껍질처럼 벗겨지며 거대한 모니터들의 탑이 드러날 것이다. 이쪽이 더 흥미로운 전개가 아닐까?[2]

3층에서 출발해 1층으로 나선형 램프를 따라 내려가면서 나는 몸을 조금씩 들어 아래쪽과 위쪽을 동시에 살피고, 중간 중간 멈춰 사진을 찍고, 내리막길에서 마주하는 관람객과 부딪히지 않도록 휠체어를 통제했다. 어느새 1층에 도착하니 거대한 작품의 모습이 모두 드러났다. 삼성 로고가 가까이 보일 때까지 맨 하단부의 모니터를 향해 고개를 들이밀었다. 그리고 다시 왔던 길을 거슬러 올라 옥상정원 입구까지 갔고 그곳에서 작품을 한 번 더 아래로 내려다보았다.

과천관 1층 철제 램프 (2023)

솔직하게 말하면, 이러든 저러든 대단한 차이가 없었다. 햇살이 내리쬐는 옥상정원으로 나가 철골 지붕 아래에서 과천관을 둘러싼 청계산의 능선들을 구경하는 것이 훨씬 좋았다. 다시 1층으로 내려와 카페테리아로 연결되는 또 다른 철제 램프를 이용해 커피를 사러 갔다. 이 램프는 「장애인 노인 임산부 등의 편의증진보장에 관한 법률」(이하 편의증진보장법) 제7조에 따라 일정 면적 이상의 공공건물 및 공중 이용 시설(제2호)에 의무적으로 설치해야 하는 장애인 등을 위한 편의 시설이다. 편의증진보장법은 1998년 시행되었으므로 이 램프는 1986년 과천관 개관 당시의 인테리어와 무관하게 추가된 시설물이다. 그래서인지 과천관 벽면을 이루는 화강암의 재질이나 색감과 어울리지 않고 어딘가 어색하고 투박하다. 그 위를 지나가 보니 휠체어 바�자국이 ‹다다익선› 램프보다 선명하게 남았다.

2

과천관을 디자인한 건축가 김태수 본인도 인정했듯 램프코어는 뉴욕 구겐하임미술관의 영향을 받았다.[3] 개관 당시에 문화공보부 장관 앞에서 누군가가 "구겐하임 닮았네?"라고 말한 탓에 장관의 기분이 상해 이 공간의 특징을 압도할 설치 작품이 필요했으며, 그것이 〈다다익선〉의 추진 배경이 되었다는 이야기가 전해진다.[4]

　문화 예술 영역에서 장애인의 접근성(accessibility)에 관한 논의가 증가하는 가운데 구겐하임미술관의 램프 구조는 접근 가능한 디자인의 좋은 사례로서 언급되기도 한다.[5] 수직 이동식 엘리베이터 등 별도 편의 시설이 꼭 필요한 사람도 램프형 전시장에서는 동행자와 함께 같은 경로로 작품을 둘러보는 일이 가능할 테다. 미술관의 구조와 디자인 자체가 계단을 이용하기 어려운 사람들에게 자연스럽게 열려 있기에, 접근성 자체가 특수한 시설이나 서비스의 대상으로서 부각될 필요도 없다.

　(직접 가본 바는 없지만) 구겐하임에 비하면, 과천관의 램프는 경사가 가파르고 벽면에 전시물을 걸기도 쉽지 않은 구조다. 장애인의 '접근성' 측면에서 효과적인 시설물이라고 보기는 어렵다. 애초에 그러한 목적으로 램프가 설계된 것도 아니다. 그런데 바로 그 점이 나는 흥미로웠다. 램프 위에서 휠체어를 탄 몸이 이동할 때, 김태수나 백남준이 애초에 계획하지 않은 어떤 종류의 효과가 발생할 여지는 없을까? 1.3m 위치에서 바라볼 때 작품은 어떻게 달라 보일까? 그 다름은 '미학적으로 의미 있는' 차이일까?

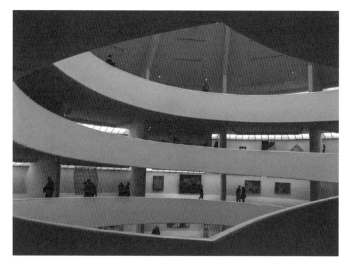

뉴욕 구겐하임미술관 램프

　미술관에 갈 때마다 나는 전시된 작품을 1.3m의 시점에서 보는 것이 작가나 기획자, 전시 디자이너의 어떤 의도나 상상과도 무관하게 모종의 차이를 불러오지는 않을지 궁금했다. 2022년 가을 런던 테이트모던을 방문할 기회가 생겼을 때 에드워드 크라신스키(Edward Krasiński)의 전시 공간에서도 나는 '특별한' 시점을 찾아보려 한참을 애썼다. 그는 같은 크기의 거울 12개를 공중에 매달거나 벽면에 설치하고, 1.3m 높이를 따라 전시 공간 벽면 전체에 푸른색 테이프를 붙였다. 벽면에 직선으로 이어지는 푸른 테이프는 보는 사람의 시점에 따라 앞에 놓인 거울에 의해 가려지지만, 그 거울은 맞은편 벽, 혹은 거울에서 이어지는 푸른 테이프를 반사한다. 바라보는 시점에 따라 벽면에 (실재하는) 푸른 선은 거울에 반사된 푸른 선과 정확히 만나 전시 공간 전체를 잇는 하나의 직선이

에드워드 크라신스키 «Untitled» (2001)

될 수도 있고, 거울 너비의 선분으로 잘려 어긋나기도 한다.[6] 아무리 자세를 바꾸고 몸의 높이를 조정해도 내 시점에서는 거울이 반사하는 푸른 선과 거울 뒤편 벽면에서 이어지는 선이 만나지 못하고 훨씬 위쪽으로 잘려 나갔다. 1.7m 정도 높이라면 약간 시점을 조절하는 것만으로 이 선들을 모두 일치시킬 수 있을 것도 같았다. 휴대폰 카메라를 치켜들어 시험해 보니 실제로 그랬다.

　내 몸이 전시장에서 경험하는 이런 차이들이 조금은 재미있지만, 실은 그뿐인 경우가 많다. 크라신스키가 설치한 푸른 선의 길이나 선분들의 어긋남 정도는 관람객이 서 있는(또는 앉아 있는) 위치와 높이 차이에 의해 누구에게도 완전히 같을 수 없지만, 위치와 높이가 비슷한 많은 사람 사이에서는 대략 유사하기도 할 것이다. 이를테면 나는 크라신스키가 그

전시를 시작한 2001년 이래로 전시장을 다녀간 키가 1.4m가량인 초등학교 4학년 어린이 300명 정도와 꽤 유사한 것을 보았을 가능성이 있다. 즉 크라신스키가 푸른색 테이프와 거울의 관계로 만들어내는 공간감의 변화는 보는 이의 시점을 통해 주로 매개되며, 나 역시 내 시점으로 매개되는 공간의 변화를 경험할 뿐 '휠체어'라는 보철(prosthetics) 자체로부터 특별한 공간적 경험이 출현하지는 않는 것이다(물론 300명의 어린이 한명 한명과 나의 각기 다른 복잡한 개별적 요소들이 작동함은 당연하다).

과천관의 램프도 마찬가지일지 모른다. 1m 높이의 난간을 가진 나선형 램프는 그 높이만큼 관람자의 안전을 지키면서 그 높이만큼 관람은 방해할 수도 있는 미술관 디자인이며, 그것이 전부일 수 있다. 1988년 이래 램프코어를 방문했던 초등학교 4학년 어린이 11만 명(실제 통계와 무관하다)과 휠체어를 탄 나는 유사한 시점에서 〈다다익선〉을 보았을 것이다. 램프 위에 바퀴 자국을 남기며 오르내렸다고 해서 백남준도 김태수도 전혀 상정하지 않았던 무엇이 미술관 안에서 반드시 작동하지는 않는 셈이다. 관람자의 사회적, 지적 배경, 문화적 취향, 미술관 및 백남준과 맺는 개별적인 경험들은 복잡하게 얽혀 작품과의 관계를 형성한다. 그러한 요소들 가운데 휠체어를 타고 램프 위에서 작품을 만난다는 사실이 특별히 '극적인' 미적 효과를 불러내는 것은 아니다.

하지만 그런 것이 있기를 늘 기대한다고 고백할 수밖에 없다. 미술관처럼 특정한 문화적 장소에 접근하는 데 제약이 있다는 사정으로부터, 오히려 더 특수한 '시점'을 획득하기를 내심 바라게 된다.

3

2008년 장애인의 문화 예술 시설 접근성을 규율하는 법규범이 정비되고[7] 관련 담론이 활발해지면서, 접근성은 일반적인 '편의 시설' 개념에 더는 한정되지 않는다.[8] 미술관을 직접 규율하는 「박물관 및 미술관 진흥법」은 2022년 제9조의3항(박물관 또는 미술관의 장애인 편의성 보장 등)을 신설하여 종래 법규범이 제시하던 장애인에 대한 편의 제공뿐 아니라, "장애인이 문화를 향유할 수 있도록 적절한 프로그램을 운영·제공하기 위하여 노력"(제2항)할 의무도 부여했다. 미술관을 비롯한 전시 공간들은 전시 해설 자료를 수어로 제공하거나 전시물을 음성으로 묘사하고, 전시물 일부를 만져보는 촉각 투어 프로그램 등을 진행하기 시작했다.[9]

앞선 시도가 당해 문화시설이나 조직에 통합된 요소이기보다는 특수한 프로그램으로 여겨져 여전히 장애인과 비장애인을 구분하는 한계가 있다는 비판도 있다.[10] 이러한 비판을 제기하는 사람들은 미술관이 (특히 '현대' 미술관이라면) 법령상 의무나 정부의 문화 복지 정책을 이행하기 위해 접근성의 확대를 추진하는 것 이상의 실천을 제안한다. 예술 현장과 장애(학/운동) 영역에서 활동하는 이들은 작품 창작 및 전시 기획과 별도로 접근성 프로그램을 마련하는 것이 아니라, 창작 과정 및 전시 기획 단계부터 접근성을 전시의 한 요소로 고려해 통합하는 실천의 가치를 강조한다. 예를 들어 작품의 음성 해설을 만드는 과정에 작가가 직접 참여하거나, 작품의 일부 재료들을 시각장애인 관람자가 미리 만져보도록 제공하면 ('더 나은' 음성 해설이나 촉각적 경험 제공을 넘어서) 작가 역시도 작품에서 가장

관련성이 높다고 생각하는 부분이나 재료들을 다시 숙고하는 기회를 가질 수 있다는 것이다. 이들은 "접근성은 그 자체로 미학적 결정"이라고 믿는다.[11] 이러한 생각에는 접근이 어려운 사람들에 대한 적극적 고려가 오히려 미적으로 특수한 '시점'을 획득하는 것으로 이어질 수 있다는 믿음이 전제되어 있다.

접근성이 작가의 창작 과정이나 전시 기획 단계에서 통합적으로 고려되고, 그 과정 자체가 작가와 기획자의 상상력을 더 확장할 수도 있다는 이야기는 매력적이다. 국내에서도 이러한 이야기에 바탕을 둔 실천 사례들을 확인할 수 있다.[12~13] 미술관이라는 제도의 측면에서 보더라도, 예술의 공공성과 민주성이라는 가치와 전문성, 창조성이라는 가치를 조화시키는 데 이만한 서사를 찾기란 쉽지 않다. 하지만 이런 노력에는 조심해야 할 부분도 있다. 미술관이 형식적인 접근성 프로그램을 도입한 후 미술관의 다양성, 포용성, 미래성을 홍보하는 수단으로만 삼는 경우는 말할 것도 없이 문제지만, 장애나 접근성을 현대미술에서 특별한 함의를 가지는 상징으로 배치할 때에도 자칫 '서사적 보철물(narrative prosthetics)'로 장애를 소비하는 위험에 빠질 수 있다. 데이비드 미첼(David T. Mitchell)과 샤론 신더(Sharon L. Snyder)는 장애는 『오이디푸스 왕』의 시대부터 뛰어난 문학 서사 장치로서, 캐릭터를 규범의 바깥에 놓인 인물로 묘사하는 은유 또는 사회적이고 개인적인 붕괴와 일탈을 표현하는 도구(보철)로 손쉽게 동원되었다고 지적한다.[14]

현대미술 큐레이터이자 그 자신이 장애를 가진 연구자인 아만다 카시아(Amanda Cachia)는 현대미술에서 초현실주의자 등이 수행한 외설적이고 '언캐니(uncanny)'한 작업들에서 보철을 본다. 이때의 보철은 의족이나 의안, 의수 등 말 그

대로 신체 일부를 대체해 기능을 보조하는 장치로서의 보철이면서, 동시에 '서사적 보철'이다. 로버트 고버(Robert Gober)가 전시장 벽에 부착한 절단된 다리 모형이나, 신디 셔먼(Cindy Sherman)의 사진 속에서 여성 신체의 엉덩이를 대신하는 기묘한 사물은 그 자체로 보철의 이미지다. 동시에 이것들은 '서사적' 기능을 뒷받침하는 대체물이다. 그 서사는 현대미술 담론의 일부를 이룬다. 미술사학자 핼 포스터는 현대미술에서 잘리고 '파열된(ruptured)' 신체와 그 부산물의 외설적(obscene), 외상적(traumatic)이고 아브젝트(abject)한 이미지의 효과에 주목했다.[15]

그런데 아만다 카시아가 보기에 이러한 보철 혹은 절단되고 파열된 신체 이미지들은 분명 장애를 가진 몸과 연관됨에도, 그들은 장애를, 장애를 가진 몸의 경험을 언급하지는 않는다. 그처럼 파열된 신체 조각들이 장애인의 주체성과 주고받는 영향은 무엇일까?[16] 이러한 질문이 현대미술 담론에서 진지하게 제기되지 않음으로써 '잘린 신체'(혹은 잘린 신체를 상징하는 보철)는 결여와 상실, 파열이라는 전형적인 비장애중심적(ableist) 관념으로 환원되어 현대미술의 서사를 전개하는 '보철'로서 기능한다는 것이다.

아만다 카시아는 장딴지 아래로 잘린 다리 부분을 사실적으로 전시한 로버트 고버의 ‹Untitled Leg› 작업에 "역-절단(reverse amputation)"이라는 이름을 붙인다. 이 작업에서 우리는 절단된 다리를 통해 외설적 '실재'를 마주하기보다는, 다리에 부착되어 있다 잘려 나간 몸, 다리가 절단된 상태로 어딘가에서 살고 있는 존재의 경험과 의미의 '단절'을 확인할 뿐이기 때문이다.[17]

4

나는 과천관에 도착한 첫 순간부터 램프코어라는 공간에 집착했다. 거기에는 무려 백남준의 40년 전 작품과 나를 비롯한 장애인의 신체 이동 경험을 곧바로 상기시키는 경사로(램프)가 공존했기 때문이다. 그래서 어떤 식으로든, 국립미술관의 공공성이라는 가치를 세계적인 작가가 창조한 이 역사적인 작품과 조금이라도 통합할 만한 흥미로운 단서를 발견하고 싶었다. 국립박물관이나 국립미술관과 같은 제도들은 한 정치(민족) 공동체의 과거와 현재, 미래를 연결하고 통합하는 문화적 기능을 수행하기 마련이다. 만약 램프와 장애인의 몸과 ‹다다익선›의 관계에서 (설령 그것이 사소하더라도) "아직 알려지지 않은" 극적 요소가 있다면, 현대미술관과 한국 현대미술사의 이야기 한구석에 ‘장애’가 기입하는 계기가 될지도 모를 일이었다.[18]

2023년 들어 두 번째로 과천관에 방문했을 때다. 나는 엘리베이터가 아니라 곧바로 램프코어로 가서 램프를 다시 올랐다. 그때 내 앞을 먼저 올라가던 한 중년의 여성이 나를 계속 돌아보았다. 나는 수동 휠체어에 전동 기능이 부착된 작은 모터를 달고 그곳을 올랐고, 힘차게 오르지는 않았지만 딱히 어려운 점은 없었다. 다만 모터 소리가 제법 컸으므로 그 여성이 나를 돌아보는 건 소리 때문이라고 짐작했다. 하지만 몇 발자국을 걷다가 멈추며 나를 계속 보더니 이윽고 내게 다가와 (미소를 지으며) "힘드시면 엘리베이터로 가세요. 저쪽에 있어요"라고 말했다. 나는 그 순간 조금 불쾌해서 짜증이 섞인 표정과 말투로 "네 네 빨리 먼저 올라가세요"하며 손짓을 했다. 램프에서 "아직 알려지지 않은" 것을 찾아야 하는 바쁜 상황이었는데 방

‹다다익선›과 원형정원을 연결하는 램프코어의 시작

해를 받은 것 같았다. 하지만 잠시 뒤 앞서가는 그의 복장과 태
도를 다시 보니, 관람객이 아니라 과천관 시설이나 환경을 관
리하는 역할을 맡은 직원분임을 알게 되었다. 미안한 마음이
들어서 나는 괜히 지난번에 찍은 사진을 다시 찍으며 바닥에
바큇자국이 잘 났는지나 내려다보았다.

통상 공간에 배치된 사물과 공간 자체를 관람하며 이동
하는 미술관에서 램프는 엘리베이터보다 접근성이 더 낮다.
그럼에도 어떤 경우에는 안전과 편의성 측면에서 엘리베이터
가 더 중요하다. 과천관의 엘리베이터는 로비 오른편에 있는
데, 관람객은 정면에 있는 백남준이 쌓은 모니터들과 그를 둘
러싼 램프코어에 먼저 시선이 이끌린다. 엘리베이터가 필요한
사람도 일단 램프를 향해 갈 수 있는 것이다. 그러므로 그 공간
에 익숙한 사람이 느린 속도로 램프를 오르고 있는 휠체어 탄

사람에게 엘리베이터의 위치를 안내하는 것은 타당하고, 그것
은 과천관을 수직으로 이동하는 데 더 유연한 방법일 것이다.
나는 램프를, 다시 말해 장애를 그야말로 (특별한 '시점'을 내
게 가져다 줄 것이라 기대하는) '보철'로서 집착하느라 과천관
이라는 공간을 이루는 다양한 경로와 그 경로를 만들고 지지
하는 관계성을 역으로 잘라낸(reverse amputate) 것은 아닐까?

　　장애인을 위해 특별히 설계된 프로그램이나 시설물이 없
더라도, 장애-보철이 극적인 '시점'을 획득해 주지 않더라도, 미
술관은 장애를 계기로 다양한 만남과 창작 과정이 연결되는
공간으로 작동할 수 있다. 앞서 실패의 이야기만을 했으므로,
우연히 찾아온 긍정적인 발견의 순간을 언급하고 싶다. 2023
년 3월 말 오후가 시작될 즈음 나는 램프코어에서 벗어나 3, 4
전시실에서 《모던 디자인: 생활, 산업, 외교하는 미술로》를 관
람했다. 해방 이후 제작된 상품 포장지와 기업 로고, 관광 포스
터를 둘러보았고, 작품 아래에 붙은 음성 해설 서비스 안내문
도 보았다. 얼마간 시간이 지나 피곤해진 나는 푹신한 의자를
발견했다. 1960년대와 70년대 초까지 한국 사회의 풍경을 담
은 영상 아카이브 '골목 안 풍경'이 상영되는 장소였다.

　　영상을 보며 잠시 의자와 휠체어에 몸을 나눠 싣고 휴식
을 취하는데 누군가 다가와 말을 걸었다. 그는 (어떤 경로로
나를 알고 있었는데) 내게 인사한 후 자신이 기획자로서 참
여한 작업이 담긴 책을 선물해 주었다. 드로잉북 『Black Spell
Hotel』[19]을 펼치자 검은색으로 그린 호텔 공간의 이미지들이
있었고, 그 아래 또는 측면으로 드로잉과 비슷한 진하기로 새
겨진 점자가 있었다. 그는 시각적 경험을 중심에 둔 미술 작품
들을 시각장애인에게 점자나 음성으로 전달하고자 할 때 발생



하는 고민을 잠시 이야기하며, 이 작품에서 점자는 그림을 단지 설명하려는 도구가 아니라 작품의 일부로서 사용되었다고 말했다. 점자를 모르고 시각을 사용하는 사람에게도 이 점자들이 드로잉과 함께 그 자체로 작품으로서 존재하기를 바랐다는 취지도 짧게 언급했다.[20]

기획자 이솜이의 점자 통합 드로잉북 『Black Spell Hotel』은 창작 과정부터 접근성에 대한 고민과 작품 구상이 통합된 작업 사례. 이 작품을 나는 1960년대 서울의 골목 풍경이 상영되는 평범한 화이트 큐브 전시실 한 가운데서 받았다. 이 책이 내게 전달된 데에는 분명 '휠체어'나 시각장애인의 감각적 보철물인 '점자'가 중요한 역할을 했을 것이다. 내가 휠체어를 타지 않았다면 기획자는 미술관 안에서 나를 알아보지 못했거나, 그 책을 내게 전달할 이유가 충분하지 않았을 수도 있다. 동시에 이 과정에서의 점자와 휠체어는 다른 특별한 이야기를 전개시키는 극적이고 급진적인 상징물 따위도 아니었다.

집에 돌아와 드로잉북을 펼쳐보니 읽을 수 없는 점자의 내용이 궁금했다. 점자에 능숙하지만 아직 충분히 친할 기회는 없었던 시각 장애를 가진 지인에게 연락했고, 미술관에서 이 책을 같이 읽어보자는 제안을 했다. 그가 너무 바쁜 사람이라 우리는 2024년 하반기가 되어서야 그 일을 할 예정이지만, 과천관 어디에서 같이 읽으면 좋을지 고민하고 있다. 약간은 어두침침한 건물 외부의 램프라든가, 흰색의 미술 도서실도 괜찮을 것이다(그곳에서 소리를 내어 글을 읽어도 괜찮을까?). 점자는 점자일 뿐이고, 램프는 램프일 뿐이다. 미술관 안에 있다고 해서 그것이 현대미술의 극적인 소재가 되어야 할 필요는 없다. 그러나 〈다다익선〉의 모니터를 무시한 채 램프 위

를 걸으며 점자로 묘사된 드로잉을 같이 읽기에 미술관만 한
장소도 별로 없다.

김원영

1 〈다다익선〉은 1988년 10월 3일 개장한 후 2018년 2월 중단, 전면적인 복원 및 재설치 작업을 거쳐 2022년 9월 15일 전시를 재개했다.

2 서서 이동하는 사람도(그래서 대략 1.6m 이상의 시점이 확보되는 경우-), 아래에서 위로 오르면 어느 지점부터는 램프의 난간이 작품의 상당 부분을 가린다. 그래도 서 있다면 언제든 약간의 신체 움직임으로 쉽게 시야를 확보할 수 있다. 사실 1.3m 시점에서 램프를 이동할 때 이동 방향에 따라 경험하는 더 큰 차이는, 아래에서부터 위로 이동할 때는 수평으로 설치된 모니터를 보기 어렵다는 점이다. 1.3m 시점으로 작품을 보며 램프를 따라 오르면, 거의 정확히 수평으로 설치된 모니터 화면이 보이기 직전 모니터들이 램프의 난간 아래로 사라진다. 반면 위에서부터 내려오면 수평으로 설치된 모니터의 영상들이 시야에 잡힌다. 그런데, 이 차이는 중요할까?

3 국립현대미술관, 과천관 30년 특별전: 한국현대미술작가시리즈 『김태수』(과천: 국립현대미술관, 2016), 22.

4 〈다다익선〉 구조설계자인 김원이 국립현대미술관과의 인터뷰(2022년 7월 5일)에서 밝힌 사정은 이렇다. "일사천리로 공사가 진행되고 있는데, 장관이 방문해서 현장을 방문하던 때 일이 벌어진 겁니다. 누군가 '어? 구겐하임 닮았네?'라고 한마디 했는데, 이진희 장관이 그 말을 듣고 신경이 날카로워졌습니다. 역점 사업으로 추진하고 있는데, 첫눈에 미국의 건물과 닮았다고 보일 정도면 곤란하다는 거죠. 그때 기발한 아이디어가, 건물에 시선이 가지 않고 작품에 시선이 가도록 로톤다에 큰 작품을 가져다 놓으면 해결되지 않겠냐는 말이 나온거죠" 국립현대미술관, 『다다익선 즐거운 협연』, (과천: 국립현대미술관, 2022), 127.

5 최나욱, '배리어프리 디자인의 큐레토리얼적 실천' 라운드 테이블 포럼 발표, 온라인(웨비나), 2023년 1월 6일.

6 Edward Krasiński, 〈Untitled〉(U.K.: Tate Modern, 2001) 외. 관련 정보는 다음 테이트모던 웹사이트 참조. https://www.tate.org.uk/visit/tate-modern/display/performer-and-participant/edward-krasinski

7 1997년 제정된 「편의증진보장법」은 일찍이 공중 이용 시설의 접근성 보장을 위한 편의 시설 설치 의무를 규정했고 2000년대 들어 그 적용 범위가 점차 확대되었다. 2008년 6월부터 「장애인차별금지 및 권리구제 등에 관한 법률」(이하 장애인차별금지법)이 시행되자 편의 시설 설치 여부는 개인이 인권 기구를 통해 다툴 수 있는 차별 사건의 조사 및 심의 대상이 되었다.

문화 예술에 관해 더 직접적인 규율로는 「문화예술진흥법」이 2008년
제15조의 2항을 신설하여 국가 및 지방자치단체의 장애인에 대한 예술교육
및 향유 기회 보장을 위한 근거 규정을 마련한 것이다. 2020년 6월에는
「장애예술인 문화예술활동 지원에 관한 법률」이 제정되어 문화 예술 시설에
대한 접근성 제고를 별도로 규정했다(제12조).

8 접근성 논의는 장애인만을 상정하지 않는다. 다만 장애에 초점을 맞춘 접근성
담론 자체도 크게 증가하고 있다. 하나의 예로서, 2021년 미국에서 발행된
미술관·박물관 접근성 가이드를 담은 한 책은 '환경 접근성(포용적 디자인)'
'인지적 접근성' '감각적 접근성' '디지털 접근성'에 '재정적 접근성'까지 별도의
장으로 다룬다. Heather Pressman and Danielle Schulz, *The Art of Access:
A Practical Guide for Museum Accessibility* (Rowman & Littlefield, 2021).

9 국립현대미술관은 2022년부터 수어와 음성 해설을 제공하고
일부 전시에서는 촉각 체험 공간을 마련했다. 관련 내용은 다음 참조.
「장애인도 즐길 수 있는 '배리어프리' 전시… 손끝으로 보는 미술 작품」,
『어린이동아』, 2022년 8월 25일 자. https://kids.donga.com/?ptype=article&no=
2022082514540051674(접속 일자: 2023년 4월 18일).
서울시도 2023년 4월 발표한 보도자료에서 박물관·미술관에서 제공하고 있는
장애인 관람 편의 프로그램을 더 확충하겠다고 밝혔다. "서울공예박물관은
시각장애인의 관람 편의를 위한 '촉각관람' 콘텐츠를 개발했고,
서울시립미술관은 청각장애인을 위해 '수어 전시해설'을 제공하고 '수어
도슨팅 앱'을 개발해 서비스 한다. 발달장애인들의 이해를 돕기 위해서는
어려운 표현을 쉽게 바꿔서 설명하는 '쉬운글 해설'을 제공"하고 있다. 「서울시
올해 장애인 예술향유 추진 사업 뭐가 있나」, 『에이블뉴스』, 2023년 4월 19일
자. http://www.ablenews.co.kr/news/articleView.html?idxno=203045(접속 일자:
2023년 4월 21일).

10 Liza Sylvestre, Generative Forms of Experiential Access, Amanda Cachia ed.
Curating Access: *Disability Art Activism and Creative Accommodation*(Rutledge,
2022), 74~75.

11 Maite Barrera Villarias, Inarnate Experiences: Learning to Curate Exhibitions for
Disabled Bodies, Amanda Cachia ed. *Curating Access: Disability Art Activism and
Creative Accommodation*(Rutledge, 2022), 139.

12 접근성이 창작과 전시 구성 단계에서 상호작용하는 예는 최근 한국에서도
 찾을 수 있다. 2019년 유회수, 이지양의 ‹정상궤도›는 서울의 소규모 갤러리인
 팩토리2에서 전시되었고 해당 공간에는 법률상 규정된 편의 시설이 없었다.
 1층 전시 공간 단차를 제거하기 위해 작가는 직접 제작한 램프를 설치했는데,
 그 램프는 편의 시설에 그치지 않고 위에 설치된 프로젝트가 투사하는
 영상을 받아내는 스크린으로 기능했다. 이는 2019년 당시 팩토리2의 운영과
 기획을 맡은 팩토리콜렉티브(김다은, 여혜진, 서새롬)가 전시 접근성에 관해
 관심을 가지고 실천하는 기획자들이었기에 가능했다. 관련 논의를 정리한
 연구 자료로는 정아람, 여혜진, 「이음 예술창작 아카데미 2021: 접근성 과정-
 전시 및 미술작품 접근성 탐색 워크숍」 자료집(서울: 한국장애인문화예술원,
 2021)를 참조.

13 다른 예로는 2021년 김해 클레이아크미술관의 «시시각각 잇다 있다»
 전시에서 소개된 송예슬의 「보이지 않는 조각」이 있다. 송예슬은 이 작업에서
 소리와 온도, 공기의 압력 차이로 인한 특정한 조형성을 관객이 경험하게
 했다. 작품 자체가 시각 장애를 가진 사람에게 열려 있었고 — 오히려 '시각을
 괄호에 넣는' 적극적 실천으로부터 이 작품이 시작되었다고 말하는 것이 더
 타당할 것이다 — 작가와 큐레이터 모두 장애인 관람자들의 접근성으로 그
 의미를 확장했다. 이 작업은 자연스럽게 시각 장애를 가진 사람들이 미술관에
 접근할 수 있는 기회가 되었다.

14 David T. Mitchell · Sharon L. Snyder, *Narrative Prosthesis: Disability and the
 Dependencies of Discourse*(U.S.: University of Michigan Press, 2001), 46~50.

15 "언캐니한 것은 "억압된 것의 통일된 정체성을, 사회규범을" 복귀시킨다.",
 핼 포스터, 『강박적 아름다움』, 조주연 옮김(파주: 아트북스, 2018), 22.

16 Amanda Cachia, The (Narrative) Prosthesis Re-Fitted: Finding New Support
 for Embodied and Imagined Differences in Contemporary Art, Alice Wexler,
 John Derby ed., *Contemporary Art and Disability Studies*(U.K.: Routledge, 2020),
 101~104.

17 같은 책, 106. 한편, 장애를 가진 몸에 대해서는 관심을 끊고('절단'하고), 오직
 보철물/절단된 신체에만 지대한 관심을 기울이는 이 같은 현상은 미술계에
 특유한 것은 아니다. 관련 논의는 다음 참조. Marquard Smith and Joanne
 Morra (eds), *The Prosthetic Impulse: From A Posthuman Present to A Biocultural
 Future*(MIT press, 2006). 이 논의를 조금 더 현대적인 사례들에 적용한 경우는
 다음 참조. 김원영, 김초엽 『사이보그가 되다』(파주: 사계절출판사, 2021).

18 국립박물관이 전통을 창안함으로써 민족 정체성을 재현한다면
국립현대미술관은 가까운 과거나 동시대의 예술가들이 창작한 작품을
수집하고 전시, 연구한다. 박물관이 '이미 알려진 것들'을 조직함으로써
"민족의 과거를 현재 및 미래와 연결시킨다면 현대미술관은 '아직
알려지지 않은 것들'을 조직함으로써 민족의 현재를 과거와 미래로
투사한다." 심보선·박세희, 「상징폭력으로서의 미술관 정책—1960~1980년대
국립현대미술관의 형성과 변화를 중심으로」, 『사회와역사』 제131집(서울:
한국사회사학회, 2021), 178.

19 기획·글: 이솜이, 그림: 박선영, 디자인:신신, 점역사: 도윤희, 점자 모니터링:
실로암자립생활센터, 『Black Spell Hotel』(서울: 미디어버스, 2022).

20 그날 이 대화를 내가 정확하게 복원하지 못했을 수 있다. 관련 작업을
소개한 웹사이트에서 기획자는 이렇게 말한다. "최근에는 작품의 표면을
만지며 감상할 수 있도록 작품의 소형화 버전을 만들거나 입체화하고,
음성으로 시각적인 정보를 설명하는 해제문을 함께 전시하는 등 점차 다양한
조건을 지닌 신체들의 존재를 의식하는 긍정적인 시도들이 이루어지고
있습니다. 하지만 이 과정은 미술 작품을 처음과 다른 질감, 형태, 매체로
바꾸고, 더 나아가서는 객관적 정보의 차원으로 변화시키기도 합니다. …
'시각장애인에게 전달되는 미술은 시각 외의 감각으로 번역되며 객관적일
수 있다는 믿음 아래 정보의 차원으로 압축되고 있는 것은 아닐까?' '작품의
맥락과 미학적 가치를 잘 보존될 수 는 없을까?' 라는 고민을 시작했습니다.
또 다른 지면에서는 점자와 드로잉(그림)의 관계에 관해 이렇게 쓴다.
"이곳에서는 점자가 드로잉을, 반대로 드로잉이 점자를 앞서거나 뒤에 서지
않고 서로 한 공간(지면)을 공유하며 팽팽한 관계를 이어갑니다."
관련 정보는 『Black Spell Hotel』 텀블벅 프로젝트 참조. https://tumblbug.com/
blackspellhotel(접속 일자: 2023년 4월 24일).

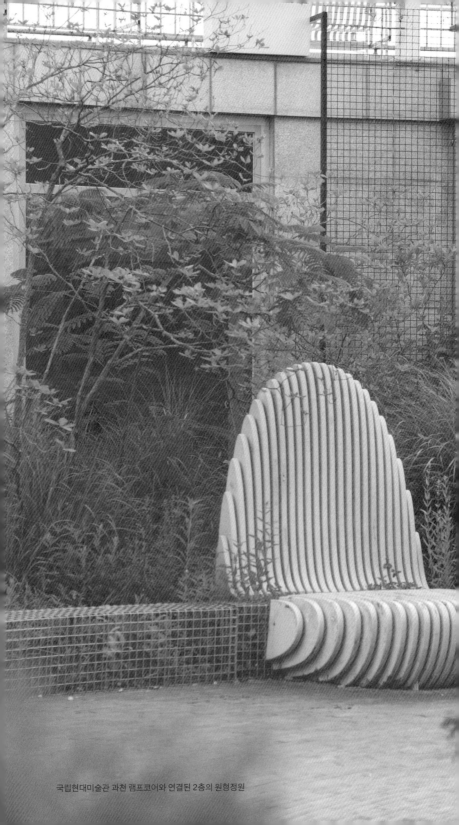

국립현대미술관 과천 램프코어와 연결된 2층의 원형정원

미술을 위한 집

최춘웅

시대가 변함에 따라 미술과 건축의 궤도가 겹치기도 하고 멀어지기도 하지만 끝없이 만날 수 없는 평행 상태인 경우는 없었던 것 같다. 미술과 건축은 독립된 분야로 존재하지만 마치 신체와 의복 같이 서로를 필요로 하는 관계이기 때문이다. 작가들 간의 친분과 협업에 대한 이야기를 나누기 전에, 작품과 작품으로서 미술과 건축이 마주치는 장소들을 살펴보고자 한다. 둘 사이의 얽힌 관계를 공간이라는 공통분모를 적용해 이해하려는 의도다.

미술과 건축이 공유하는 공간을 단순하게 분류해 보면, 작품이 만들어지는 작업실, 개인이 작품을 소장하고 감상하는 집, 그리고 대중에게 작품을 선보이는 전시장, 이렇게 셋으로 나눌 수 있겠다. 이 세 가지 공간을 건축법에서 정의한 용도 분류 기준을 따라 나누면 주택, 근린생활시설, 그리고 문화 및 집회 시설이 된다. 물론 이렇게 단순하게 정리될 수 없는 경우도 많다. 공장, 업무시설, 연구실 등에서도 작품 활동이 가능하고 전시 또한 공장, 창고, 가설건축물에서도 열리며 종교 시설이나 야외 공원에도 미술품이 있다. 아트 페어나 비엔날레 전시장 같은 임시적인 이벤트 공간도 중요한 역할을 한다. 집과 전시장의 구분이 모호한 경우도 있다. 많은 작품을 소장한 집의 경우 그 집의 일부가 갤러리로 관리되거나, 또는 집 전체가 전시장이 될 수도 있다.

집 자체가 소장품인 경우도 있다. 예를 들면 로스앤젤레스의 슈퍼 컬렉터 일라이 브로드(Eli Broad)의 집이 그렇다. 건축가 프랭크 게리가 설계를 진행하던 중 의절했다는 그의 집은 하나의 소장품으로 볼 수 있다. 집도 작품으로 인정받을 수 있으며, 건축도 회화, 조각, 사진 등과 같은 소장품의 한 분류가

될 수 있다. 1927년 르코르뷔지에의 설계로 지어진 스타인 주택(Villa Stein)은 실용적인 주택이기에 앞서 르코르뷔지에의 설계 원칙을 정립한 선언문의 역할을 한 혁신적인 예술 작품이었다. 그 집 자체가 작품이기에 집 속의 공간들은 최소한의 가구 외에 비워져 있었고 벽에는 아무 그림도 걸려 있지 않았다. 거실의 중심에 단 하나의 작품이 눈에 띄었는데, 그 작품은 앙리 마티스의 1907년 작품 <기운 누드>(Reclining Nude)였다. 이는 르코르뷔지에가 그의 새로운 건축 철학을 피카소가 아닌 마티스의 작업과 연계하기를 원한 것이라고 볼 수 있다. 이와 같이 집은 건축이 미술품과 동등한 위치에서 작품으로서 수집의 대상이 되고, 건축가와 화가가 교감하는 기회를 제공한다.

하지만 집을 소장품으로 의뢰할 정도의 부와 여유를 누리는 것은 쉽지 않다. 대부분의 경우 집에 주어진 공간에 맞는 미술품을 고르게 된다. 집은 편하게 작품을 사유할 수 있는 공간이지만, 작품이 독점할 수 있는 공간은 아니다. 반면 전시장(미술관)은 오로지 작품 감상을 위해 용도가 지정된 유일한 건축 유형이다. 다시 말하자면 미술관의 가장 중요한 역할은 작품 감상이다. 미술관에서 전시 공간 외 다른 모든 곳은 작품에 집중하는 사이사이 적절한 분절과 휴식의 리듬을 주기 위한 보조 시설이다. 만약 이 보조 시설들이 작품을 감상하는 공간을 침범한다면 집보다도 어수선한 공간이 될 것이다. 좋은 미술관은 집에서 느끼는 작품과의 친밀함이나 사색의 여유가 가능한 전시 공간을 먼저 제공해야 한다.

미술관 공간이 미술 작품 감상에 중요한 영향력을 미친다는 사실을 인지하기까지 상당히 긴 시간이 필요했다. 최초의 공공 미술관으로 인정받는 쿤스트뮤지엄 바젤이 1661년 문을 연

르코르뷔지에, ‹스타인 주택› (1927)

이후 18세기 대영박물관, 그리고 루브르박물관에 이르기까지 공간과 미술은 분리되어 취급되었다. 왕족이 사용하던 건축 공간을 대중에게 개방한다는 것이 중요했고, 개인의 미술 소장품을 대중에게 선보인다는 것이 중요했다. 이 두 가지 목적은 각각 분리된 맥락 속에서 이루어졌고, 서로의 관계성이나 공간이 작품의 전시에 미치는 영향, 또는 공간 자체의 예술적 의미 등은 중요하지 않았다. 1833년에 그려진 새뮤얼 모스의 그림 ‹루브르의 전시실› 속의 장면을 보면 이런 상황들이 잘 묘사되어 있다. 여러 방문객이 각자의 위치에서 그림을 따라 그리거나 회화 수업을 받고 있는 듯 무척 편하면서도 다소 분주한 모습이다. 이때의 미술관은 전시 공간 특유의 긴장감이나 진지함 대신 편한 대화와 교육, 그리고 사교의 장소였다. 그림이 걸려 있는 방식도 현재와 많이 다르다. 각 그림이 누려야 하는 여유 공간

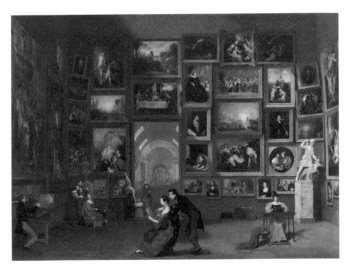

새뮤얼 모스, ‹루브르 갤러리›(1833)

이나 여백에 대한 고려 없이 주어진 벽면을 낭비 없이 가득 채우는 것이 배치의 목적이었다. 단지 눈높이에 가장 근접한 작품일수록 가치가 높은 작품이었다고 한다. ‹모나리자›로 보이는 그림도 가장 아래, 문 근처에 걸려 있다.

20세기 초, 르코르뷔지에의 스타인 주택이 지어질 시기에 드디어 미술은 공간과 관계성을 찾기 시작했다. 중요한 전환점은 클로드 모네가 국가에 기부한 ‹수련› 연작을 전시하기 위해 지어진 오랑주리 전시관이었다. 특정한 작품을 위해 건축 공간이 새로 만들어진 것이 물론 의미 있었으나, 더 주목할 점은 모네의 거대한 그림들이 그 자체로 공간적이었다는 사실이다. ‹수련›은 벽화가 아니었지만, 공간을 압도했다. 이후 더욱 직설적으로 공간 자체를 작업 대상으로 삼은 것은 마르셀 뒤샹이었다. 1942년 뉴욕에서 뒤샹은 ‹1마일의 끈›(Mile of

마르셀 뒤샹, ‹1마일의 끈› (1942)

String)이라는 작품을 통해 전시장 전체를 실로 휘감으며 관람객들의 시야는 물론 동선을 가로막았다. 이전까지 전시장에서 볼 수 없었던 새로운 경험을 선사했고, 미술 작품을 보는 행위 자체가 공간과의 타협과 조율을 통해 가능하다는 것을 깨닫도록 했다.

　　20세기 후반 미술 작가들은 그림이 벽으로부터 자유롭게 벗어나기를 원했다. 벽을 떠난 회화는 공간 속에서 조각의 영역과 중첩되며 공간을 작품의 주요한 요소 또는 조건으로 내세웠다. 공간과 미술의 관계 설정을 통한 새로운 현상적 경험이 가능함을 증명한 리처드 세라(Richard Serra), 마이클 하이저(Michael Heizer)와 같은 작가들은 건축 공간을 벗어나 거대한 자연을 품기 시작했다. 조각이 건물보다 커지면서 미술과 건축의 위계가 흔들리기 시작했다. 리처드 롱(Richard Long)

로버스 스미스슨, ‹Spiral Jetty› (1970)

과 로버트 스미스슨(Robert Smithson) 등의 작가들은 대지 미술을 통해 미술의 영역을 토목, 조경, 그리고 대자연으로 확장했다. 미술과 건축의 궤적이 서로 스치는 듯 가까워지다가 순간 서로 교차하며 멀어져 간 느낌이다.

　미술과 건축이 한 공간 속에서 의미 있게 만나기 위해서는 먼저 동등한 눈높이에서 작가와 작가 간의 대화가 가능해야 한다. 서로를 향한 호기심, 존경심, 그리고 경쟁심이 전제되어야 한다. 그 모범적인 사례로 프랭크 게리와 다른 아티스트들의 관계를 예로 들 수 있다. 프랭크 게리는 젊은 시절부터 건축가들보다 아티스트들과 주로 어울린 것으로 유명하다. 1984년 베니스비엔날레를 통해 시작된 게리와 클라스 올든버그(Claes Oldenburg)의 친분은 직접적인 협업 외에도 서로의 작품 세계를 견제하는 비평적 관계로 지속되었다. 프랭크 게리

프랭크 게리·리처드 세라, ‹Connections›(1981)

는 리처드 세라와도 오랜 시간 친분과 협업 관계를 유지했다. 세라의 미술과 게리의 건축과의 관계를 가장 잘 표현한 작업이 1981년 뉴욕 전시에서 함께 출품한 작품인 것 같다. 그들은 크라이슬러 빌딩과 세계무역센터 쌍둥이 빌딩을 잇는 거대한 현수교를 제안했고 게리의 물고기와 세라의 직육면체가 양쪽에서 당기고 있는 케이블 구조를 선보였다. 서로 반대 방향을 향해 밀고 있으나 뒤로는 하나의 케이블을 당기고 있는 팽팽한 상황은 마치 건축과 미술의 가장 이상적인 상관관계를 표현하고 있는 것 같다.

미술관 건축은 이와 같이 건축과 미술 사이의 긴장감이 팽팽할수록 더욱 흥미롭다. 그 긴장감은 프랭크 게리의 건축처럼 반드시 요란한 형태를 필요로 하지 않는다. 건축 작업을 이끈 건축가의 존재감과 예술적 깊이는 형태와 무관하게 인지

가 가능하기 때문이다. 많은 건축가가 큐레이터와 작가의 요청을 그대로 수용하고 소극적으로 설계한다. 그런 태도가 미술을 존중하는 태도라고 생각하기 때문이다. 그러나 이러한 수동적인 태도는 건축이 미술보다 낮은 위치에서 미술을 보조하는 듯한, 또는 섬기는 듯한 불균형의 불편함을 야기한다.

한편, 전혀 다른 방향으로 건축의 존재감을 드러내는 건축가가 있다면 바로 렌초 피아노일 것 같다. 그는 현재 활동 중인 건축가 중 가장 많은 미술관을 설계한 건축가다. 큐레이터들이 렌초 피아노의 건축을 좋아하는 이유는 그가 미술과 경쟁하지 않으며 가장 기능적으로 뛰어나고 수준 높은 건축 공간을 만들기 때문이라고 한다. 어린 시절 렌초 피아노는 음악과 영화를 좋아했고 미술관은 거의 간 적도 없다. 사실 그의 미술관 설계는 미술과는 무관한 관점에서 출발한다. 그의 작업은 대부분 빛을 조율하기 위한 장치들, 냉난방과 환기를 위한 환경 시스템에 대한 고민으로 시작한다. 건축을 미술과 경쟁하는 예술 행위로 보는 대신 미술관은 단지 "미술품을 위한 집"이라고 설명한다. 미술관 건축은 작품이 살기 위한 가장 이상적인 주거 조건을 조성하는 일이며, 각자의 영역에서 뛰어난 장인이 될 때 서로 존중하고 서로 배우는 관계가 된다는 것이다. 렌초 피아노의 미술관 건축은 집이라는 비유가 반드시 사람을 위한 집으로 제한될 필요가 없다는 새로운 가능성을 열어준 것 같다.

결국 이야기가 다시 집으로 돌아왔다. 많은 이들이 미술관보다 집을 전시에 가장 적합한 이상형으로 생각하는 이유는 무엇일까? 물론 집은 가장 친밀하게 미술 작품을 감상할 수 있는 공간이다. 아마도 미술관을 찾는 대부분의 사람들이 그들

의 집에서 홀로 편하고 여유 있게 미술품과 시간을 보내고 싶을 것이다. 미술관이 공공 기관으로서 집단의 경험을 제공한다면, 집은 일상 속에서 예술의 본질을 느낄 수 있는 곳이다. '순수 박물관'[1]의 관장이기도 한 소설가 오르한 파묵도『겸손한 매니페스토』[2]를 통해 그가 원하는 박물관의 모습을 집으로 정의했다. 한 개인의 서사를 표상이 아닌 표현을 통해 소설과 같이 편안하게 나눌 수 있는 작고 소박한 건물이 전시 공간으로 적당하다는 생각을 나누며, 미래의 미술관은 각자의 집 속에 있다고 결론을 내린다.

지난 3년 동안 우리는 각자의 집 속에서 은둔하며 살았다. 순수한 예술적 체험이 전시의 목적이 되는 미술관을 꿈꾸며 미술관을 집으로 불러들이려는 시도를 했다. 그렇다면 이제 다시 집 밖으로 나온 우리들이 미술관에서 만나는 것은 무슨 이유와 목적을 전제로 한 것인가? 다시 문을 연 거대한 미술관들은 단순히 팬데믹 이전의 습관을 되살리면 되는 것일까?

그러나 미술관의 건축적 변화는 이미 팬데믹 이전에 시작되었다. 화려함과 웅장함을 경쟁하던 시기가 끝나고 영구적인 건물보다 임시적인 장소에서, 정지된 감상이 아닌 오고 가는 대화와 참여를 통해 예술을 발견하고자 하는 다양한 개인들이 많아졌다. 소소한 일상을 나누는 과정을 중요시하는 이들이 만나는 장소로서의 미술관을 새롭게 상상하기 시작했다.

국가와 민족의 헤게모니에서 벗어나 이견과 불일치를 인정하는 동시대의 움직임을 반영하는 미술관은 소수 작가들의 아우라를 느끼기 위한 기념관이 아니며 일방적이고 단일화된 시점으로 견고하게 조합된 집단의 역사를 선보이기 위한 수장고도 아니다. 현재와 호흡하려는 미술계의 의지는 컨템포러

리/동시대성을 향해 그 방향이 재설정되었고, 미술관이 고정된 시각으로 과거의 유물을 기록하기 위한 기관이 아닌, 동시대 사회를 이해하기 위한 끊임없는 실험과 실천의 공동체라는 공감대가 형성되었다.

1969년 개관 당시 국립현대미술관의 영문 명칭은 "National Museum of Contemporary Art"였고 서울관 개관을 앞둔 2013년에 'Modern'이라는 단어가 추가되었다. 동시대 미술관으로 탄생한 후 44년이 지나 근대라는 과거를 역으로 품는 독특한 상황을 상징적으로 보여준 것 같다. 국립현대미술관의 초기 전시들은 대부분 젊은 현역 작가들의 새로운 작업이 주를 이루었으나 그들은 원로가 되어서도 미술관을 떠나지 않았다. 그들의 작업은 점차 개인이 아닌 집단과 시대의 이름 아래 역사화되었고, 현역 작가들은 '젊은' 또는 '신진'이라는 이름으로 객체화되었다. 그들에게 동시대성은 자신들의 과거였고 새로운 동시대성은 젊음의 기억을 자극하기 위한 매개체에 불과했다.

개인이 아닌 집단을 젊음이라는 개념으로 묶을 때 그것은 임시적인 상태가 아니라 영구적이며 변화하지 않는 기억이자 노스탤지어의 대상이 된다. 이 영원한 젊음은 더는 젊지 않은 이들의 거만함을 통해 정의된다. 젊음을 정의하는 자들은 젊은 시절의 작업은 철없는 몸부림이자 진지한 인생을 살기 전 천진난만한 놀음일 뿐이라는 식으로 그 가치를 깎아내린다. 가능성을 찾기 위해 몸부림치는 작가들의 순수한 열정을 가볍게 취급하며 허무한 표정으로 그들의 과거를 회상한다.

그 거만한 가면이 공간화한 모습이 이제까지 우리가 알던 미술관 건축인 것 같다. 끊임없이 젊음이 재소환되는 전시와 작가들 뒤에서 변하지 않는 배경이 되는 건축은 시간의 흐

름에서 분리되기 어렵다. 태생적으로 건축은 영원한 기념비가 되기 위한 정지된 시간의 표상이기 때문이다. 건축이 담고 있는 과거와 전시가 추구하는 현재의 불일치가 주는 불편함 때문에 미술관의 기획자들은 공장, 발전소, 창고, 주차장 등 장소들을 찾아 떠났고 버려진 장소들 속에서 미술관 건축에서 느낄 수 없었던 자유와 현장감을 되찾았다. 그 변화의 과정에서 다시 부각된 '젊음'은 '동시대성'과 혼동되어 모던에서 벗어나 현재를 이해하기 위한 조건으로 제시되었다.

그러나 종종 젊음은 요란한 광기 속에 화려하게 표출되어야 한다는 X세대들의 착각 때문에 미술관들은 물론 건축가들의 모임에서도 우리는 어지럽고 시끄러운 음악 속에서 비틀거리며 춤췄던 것 같다. 팬데믹을 통해 그 착각의 주인공들은 잠잠해졌고 은둔과 고립이 새로운 정상상태로 인정받는 지금 미술관들은 비로소 개인의 속삭임을 가냘픈 공간 속에서 들을 수 있는 잔잔한 장소가 될 수 있을 것 같다. 육체적인 활력과 광기 대신 섬세하고 예민한 신경 회로를 통해 젊음을 공유하는 미술관들이 필요하다. 동시대 미술관은 과거와 현재는 물론 미래에도 젊어야 한다. 동시대성을 지속시키기 위해서는 시간의 흐름에서 벗어난 영원한 젊음을 추구할 수밖에 없다. 진정한 동시대성은 시대의 변화에 반응하고 함께 호흡할 수 있어야 하기 때문이다.

더 젊은 공간을 찾아 나선 미술관들은 오히려 그 젊음에 어울리는 공간을 낡고 버려진 건축 공간 속에서 찾았다. 모순적으로 보이지만 건축이 늙고 낡을수록 그 공간 속의 미술은 자유롭고 젊다. 평생 건물을 철거한 적이 없다는 건축가 안느 라카통(Anne Lacaton)과 장 필리프 바살(Jean-Philippe

안느 라카통·장 필리프 바살의 ‹팔레 드 도쿄› 리노베이션 프로젝트 (2011)

Vassal)의 작업은 이미 존재하는 공간을 활용하는 경우가 대부
분이어서 설계한 공간이라는 표현보다 찾은 공간으로 부르는
것이 어울리는 것 같다. "절대 부수지 않는다"로 유명해진 이들
은 주어진 적은 예산으로 최대한 많은 공간을 보존하거나 고
치고, 낡은 공간 속에서 작가들이 마음껏 작품을 설치하고 행
위를 펼칠 수 있는 젊은 공간을 만들었다. 또 다른 사례로 영국
의 젊은 건축가 집단 어셈블(Assemble)이 있다. 그들이 설계한
골드스미스 현대미술관 또한 낡은 공간을 선호하는 젊은 건축
의 흐름을 잘 보여준다. 오래된 공간과 새로 추가된 공간을 구
분하기 어려운 것도 이들 작업의 특징이다. 새로 짓는 범위를
최소화하고 환경에 대한 책임 의식을 실천하기 위해 공간은
물론 재료도 재활용한다.

어느덧 세월이 지나 과천관 또한 새로 지어졌던 당시의

어셈블, ‹골드스미스 현대미술관› (2018)

견고함이 느슨하고 여유로운 모습으로 다가오고, 건드릴 수 없는 권위의 대상에서 만만한 대화의 상대가 되어 고칠 곳은 고치고 부술 곳은 부숴도 될 듯한 낡은 건물이 되어가고 있는 것 같다. 과천관에 갈 때 품는 마음은 어른들께 인사하러 가는 책임감 또는 연민에 가깝다. 구석구석 소심한 리모델링과 몇 가지의 설치물들을 통해 그 무게를 덜어보려 했으나 여전히 젊은 시절 잘 나가던 어르신의 모습을 그대로 간직한 큰집 같다. 그 변함없는 고집스러움이 사실 과천관의 매력이다. 그곳은 언제 찾아가도 한결같은 모습으로 우리를 무시하는 것 같지만 그래도 그 무뚝뚝함이 그리울 때가 있다.

　아르코미술관과 아트선재센터도 비슷하다. 김수근, 김종성이라는 대가들의 아우라가 건물 곳곳에 버티고 있지만, 세 미술관 모두 시간이 흐르면 흐를수록 낡은 부분들로부터 여유

로움이 느껴진다. 예전과 달리 친근하게 다가갈 수 있을 것 같고, 다른 세대의 유산이라기보다 동시대의 전시 공간이라는 느낌이 커진다. 친숙한 옛 모습 사이사이에 새로운 공간들이 들어설 틈새가 생겼다. 같은 공간 속에서 다시 젊음을 찾을 수 있을 것 같은 가능성이 보이기 시작했다.

　백남준 김태수 두 어르신이 다시 활기를 되찾은 듯 2018년에 가동이 중단되었던 〈다다익선〉이 2022년 다시 켜졌다. 이는 단순히 아날로그 감성의 유행 때문만은 아닐 것 같다. 백남준은 국가를 대표하는 상징적 예술가에서 욕망과 타협으로 뒤섞인 한 개인으로 되돌아왔고 김태수의 건축은 한민족의 예술성을 세계적 수준의 건축물을 통해 홍보하기 위한 매체가 아닌 산속에 숨겨진 고향을 향한 그리움이 담긴 집으로 실체화되었다. 두 작가의 작업은 과거 국가가 일방적으로 제시한 단일 정체성에서 벗어나 개인의 다원성을 인정하는 현재에 이르러 우리와 함께 대화할 수 있는 상대가 되었다. 함께 대화하고 간섭하며 적극적으로 개입하는 사이가 되면 상대방의 신체적 젊음이나 경험은 공감하는 데 중요한 조건이 아니게 된다. 진솔한 대화의 장소로 거듭나는 미술관의 모습을 기대하며, 과거의 기관들이 대안적 집으로 재해석되고, 개인의 서로 다른 정체성을 다원적으로 선보이는 무대가 되어가는 미래를 꿈꾼다.

1 튀르키예 소설가 오르한 파묵은 2008년에 한 여인에 관한 기억의 물건을
 모아 박물관을 세우는 이야기를 그린 소설 『순수 박물관』(The Museum of
 Innocence, 2008)을 발표한 후, 2012년 이 아이디어를 바탕으로 실제 '순수
 박물관'을 세웠다.

2 Orhan Pamuk, *The Innocence of Objects*(New York: Abrams, 2012).

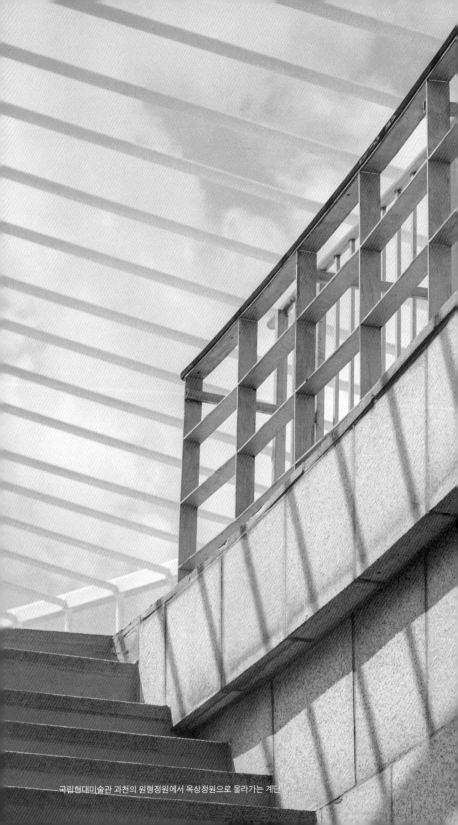
국립현대미술관 과천의 원형정원에서 옥상정원으로 올라가는 계단

지은이

임대근

임대근은 서울대학교 서양화과, 동대학원 미술이론과를 졸업하고 멜버른대학 미술사 박사과정을 수료했다. 1997년부터 현재까지 국립현대미술관에서 전시 기획 업무를 주로 담당하며 «멀티플/다이얼로그∞»(2009), «무제»(2015), «균열»(2018), «박이소: 기록과 기억»(2018), «MMCA 현대차 시리즈 2019: 박찬경-모임»(2019), «가면무도회»(2022) 등을 기획하였다. 현재 국립현대미술관 과천의 전시 업무를 총괄하고 있다.

윤혜정

윤혜정은 1990년대부터 문화 예술의 최전선에서 동시대 예술가들의 작업과 철학, 그리고 삶에 대한 글을 써왔다. 영화 전문지 『필름 2.0』의 창간 멤버로 에디터 생활을 시작한 후 『하퍼스 바자』와 『보그』에서 피처 디렉터로 활동했으며, 2009년에 패션과 예술의 공존을 조명하는 『바자 아트』를 창간했다. 저서로는 일상에서 경험하는 현대미술에 대한 『인생, 예술』(2022), 각 분야 예술가 19인과의 인터뷰를 담은 『나의 사적인 예술가들』(2020)이 있으며, 『김중업 서산부인과 의원: 근대를 뚫고 피어난 꽃』(2019)을 공저했다. 『보그』『하퍼스 바자』『바자 아트』 등의 필자로 활동하면서 다양한 강연 자리에서 부지런히 독자 및 관람객들을 만나고 있다. 현재 국제갤러리 이사로 재직 중이다.

곽영빈

곽영빈은 미술비평가이자 연세대학교 커뮤니케이션 대학원 객원 교수로, 미국 아이오와대학 영화와 비교문학과에서 「한국 비애극의 기원」이라는 제목의 논문으로 박사 학위를 받았다. 2015년 제1회 SeMA-하나 비평상을 수상한 바 있으며, 최근 저술로는 「눈먼 과거와 전 지구적 내전의 영원회귀: 오메르 파스트와 임흥순의 차이와 반복」, 『파도와 차고 세일』(공저, 문학과지성사, 2023), 「인프라 휴머니즘: 팬데믹 이후 자연과 기술, 세상을 돌보기」, 『미술관은 무엇을 연결하는가』(공저, 국립현대미술관, 2022), 「창문과 스크린, 영화와 건축 사이의 미술관과 VR」, 『한류-테크놀로지-문화』(공저, KOFICE, 2022), 「레플리컨트와 홀로그램, AI의 (목)소리들」, 『블레이드 러너 깊이 읽기』(공저, 프시케의숲, 2021) 등이 있다.

최성민

최성민은 최슬기와 함께 '슬기와 민'이라는 이름으로 활동하는 그래픽 디자이너이다. 지은 책으로 『누가 화이트 큐브를 두려워하랴-그래픽 디자인을 전시하는 전략들』(최슬기 공저, 작업실유령, 2022), 『재료: 언어-김뉘연과 전용완의 문학과 비문학』, 『그래픽 디자인, 2005~2015, 서울-299개 어휘』(김형진 공저, 작업실유령, 2022), 옮긴 책으로 『리처드 홀리스, 화이트채플을 디자인하다』(작업실유령, 2021), 『멀티플 시그니처』(최슬기 공역, 안그라픽스, 2019), 『왼끝 맞춘 글』(워크룸프레스, 2018), 『레트로 마니아』(작업실유령, 2017), 『파울 레너-타이포그래피 예술』(워크룸프레스, 2011), 『현대 타이포그래피-비판적 역사 에세이』(작업실유령, 2020) 『디자이너란 무엇인가』(작업실유령, 2020) 등이 있다. 서울시립대학교에서 그래픽 디자인과 타이포그래피를 가르친다.

정다영

정다영은 국립현대미술관 학예연구사로서 건축과 디자인 분야 전시 기획과 글쓰기를 하고 있다. 기획한 주요 전시로 «그림일기: 정기용 건축 아카이브»(2013), «이타미 준: 바람의 조형»(2014), «아키토피아의 실험»(2015), «종이와 콘크리트: 한국 현대건축 운동 1987~1997»(2017), «김중업 다이얼로그»(2018), «올림픽 이펙트: 한국 건축과 디자인 8090»(2020), «젊은 모색 2023: 미술관을 위한 주석»(2023) 등이 있다. 『파빌리온, 도시에 감정을 채우다』(홍시, 2015), 『건축, 전시, 큐레이팅』(마티, 2019) 등 여러 책을 기획하고 공저자로 참여했다. 베니스건축비엔날레 한국관 공동 큐레이터(2018), 건국대학교 산업디자인학과 겸임교수(2019~2021)를 지냈다.

심소미

심소미는 서울과 파리를 기반으로 활동하는 독립 큐레이터로, 도시 공간과 예술 실천의 관계를 전시, 공공 프로젝트, 리서치를 통해 탐구하고 이를 큐레토리얼 담론으로 재생산하는 데 관심을 둔다. 2021년 문화체육관광부의 '오늘의 젊은 예술가상' '현대 블루 프라이즈 디자인 2021' '이동석 전시기획상 2018'을 수상했다. 문화연구지 계간 『문화/과학』의 편집위원이며, 콜렉티브 '리트레이싱 뷰로'로 활동 중이다. 저서로는 『큐레이팅 팬데믹』 『주변으로의 표류: 포스트 팬데믹 도시의 공공성 전환』이 있다.

김원영

김원영은 국가인권위원회, 법무법인 덕수 등에서 변호사로 일했다. 2013년부터 공연예술 연구와 창작에 관여했고 2019년부터는 안무, 극작, 무용수 등으로 공연에 직접 참여하고 있다. 장애와 인권·예술·기술의 관계 등을 다루는 책과 논문을 발표했다. 『실격당한 자들을 위한 변론』(사계절, 2018), 『사이보그가 되다』(공저, 사계절, 2021) 등의 책을 썼고 ‹사랑 및 우정에서의 차별금지법› ‹인정투쟁: 예술가편› ‹무용수-되기› 등의 공연에 출연했다.

최춘웅

최춘웅은 서울대학교 건축학과 교수로 건축문화연구실을 이끌고 있다. 건축 유산에 내재된 문화적 가치를 재조명하여 복원 및 재생하는 작업에 집중하고 있다. 큐레이터와의 협업으로 광주비엔날레, 서울미디어아트비엔날레 등 전시 공간 디자인에 참여했고, 아티스트와의 협업으로 ‹상하농원과 소행정 G 프로젝트›를 진행했다. 독립적으로는 기무사, 문화역서울, 그리고 일민미술관에서 그룹전에 참여했다.

도판 출처

저작권자를 밝히고자 최선을 다했으나 의도치 않게 간과한 부분이 있다면
기회가 되는 즉시 수정하겠습니다.

10
아이린 유/국립현대미술관 제공

17(위)
Paul Warchol/국립현대미술관 제공

17(아래)
ⓒTSKP Studio/국립현대미술관 제공

19
더도슨트/국립현대미술관 제공

21
김주영/국립현대미술관 제공

23
국립현대미술관 미술연구센터 소장

25
노경/국립현대미술관 제공

27
국립현대미술관 미술연구센터 소장

29
아이린 유/국립현대미술관 제공

30
우승민/국립현대미술관 제공

34
더도슨트/국립현대미술관 제공

37
박수환/국립현대미술관 제공

39
국립현대미술관 미술연구센터 소장

41
국립현대미술관 미술연구센터 소장

43
현대미술아카데미/국립현대미술관 제공

50
국립현대미술관 미술연구센터 소장

51
Klaus Eppele/stock.adobe.com

52
남궁선/국립현대미술관 미술연구센터 소장

53
슈가솔트페퍼/국립현대미술관 제공

55
이미지줌/국립현대미술관 제공

56
박수환/국립현대미술관 제공

58
Stig Alenäs/Alamy Stock Photo

64
남궁선/국립현대미술관 제공

69
국립현대미술관 미술연구센터 소장

78
남궁선/국립현대미술관 미술연구센터 소장

81
Grand Parc-Bordeaux/CC BY-SA 2.0

83
ⓒ서현석/곽영빈 제공

94
슈가솔트페퍼/국립현대미술관 제공

116
김주영/국립현대미술관 제공

117
김주영/국립현대미술관 제공

124
아이린 유/국립현대미술관 제공

128
국립현대미술관 미술연구센터 소장

137
최승호/국립현대미술관 제공

138
ⓒ 운생동/국립현대미술관 제공

141
김주영/국립현대미술관 제공

148
아이린 유/국립현대미술관 제공

151
더도슨트/국립현대미술관 제공

161
김주영/국립현대미술관 제공

168
팝콘/정현 제공

172
아이린 유/국립현대미술관 제공

173
아이린 유/국립현대미술관 제공

175
elephotos/stock.adobe.com

176
Andy Soloman/Alamy Stock Photo

182
아이린 유/국립현대미술관 제공

190
아이린 유/국립현대미술관 제공

198
Retis/CC BY-SA 2.0

204
Jean-Pierre Dalbéra/CC BY-SA 2.0

208
아이린 유/국립현대미술관 제공